美國女性藝術家訪談錄
Interview the American Feminist Critics and Artists

不再有好女孩了
No More Nice Girls

廖雯 著 By Liao Wen

藝術家出版社

美國女性藝術家訪談錄

Interview the American Feminist Critics and Artists

No More Nice Girls

不再有好女孩了

廖雯 著 By Liao Wen

藝術家出版社

女性為了女性〔代序〕

　　一九九六～九七年間，我對古今中外的女性藝術史做了一些粗略而廣泛的考察。作為中國當代藝術的藝評人而不是史論家，我特別關照的是那些藝術史中對中國當下女性藝術有影響的元素和問題。我發現，一九六〇～七〇年代，在中國，婦女解放運動登峰造極，而在美國，正值女性主義運動高潮迭起。同是關於「女人」的「革命」的「運動」，由於各自的文化背景、出發點、性質的不同，中國女性和美國女性走了完全不同的路，也走出了完全不同的結果。作為運動重要組成部分的女性藝術也因此呈現完全不同的面貌，對當下女性藝術的影響也就完全不同。這引起了我極大的興趣。我開始著重對一九六〇～七〇年代這兩個運動的社會、政治和文化背景以及運動中的女性藝術做一些基本研究。等到真正做起來，我才發現，在中國大陸獲得這兩個運動的資料都有不小的難度。不僅美國女性主義藝術的資料很有限，中國婦女解放運動中的女性藝術資料，也因文革作為一個政治時代的被否定而受到相當程度的封鎖。我下了一些功夫收集資料，但都是書面上的死性資料，使得我研究起來總感覺隔層紗。更遺憾的是，那個年代活生生的時代氣氛和時代感覺已經不復存在，無法感受了。作為補救措施，我想到兩個運動當年那些積極的參與者，如今大約都是六、七十歲，很多人還活著，如果我可以找到她們，聽她們講述當時參與這兩個女性運動的真實感受和想法，讓她們從那些死性資料中活生生地走出來，或許可以使我獲得一些對一九六〇～七〇年代這兩個女性運動切實一點的感覺和直接一些的體驗。

　　這個想法讓我自己很高興。我打算從中國部分開始做，那些當年參與婦女解放的女藝術家，如今大多是已經退休的藝術院校教授，比較容易找到，人數也不多；美國部分難度大，不僅人的數量大，單是至少去美國半年就是一件很不易的事，我一時還想不到好的方法實現。根據以前獲得的研究資料，有選擇地做一個訪談名單，自然是第一步的工作。幸運的是，當我的名單和一些準備工作快做好的時候，我獲得美國亞洲文化協會（Asian Cultural Council 簡稱 ACC）的一項研究基金，從一九九九年十月到二〇〇〇年三月，在美國半年。這個機會來得太及時了，我喜出望外，自然決定先利用這個機

會做美國部分的訪談和考察。

在美國，我的工作得到了 ACC 和一些朋友的全力支援。我最初給 ACC 的會面名單，包括一九六○～七○年代的女性主義藝術家、批評家和策展人約三十人，同時，我也希望從一九七○年代以後的女性藝術發展情況看女性主義與藝術的影響，所以我另外選了一九八○～九○年代一些具有影響力的女性藝術策展人、以及藝術家約十人。我在近四個月多的時間訪問了琳達‧賓格勒斯(Lynda Benglis)、瓊‧西蒙(Joan Semmel)、卡洛琳‧史尼曼(Carolce Scheemann)、席薇亞‧斯蕾(Sylvia Sleigh)、朱蒂‧芝加哥(Judy Chicago)、露西‧李帕德(Lucy Lippard)、梅‧史蒂文斯(May Stevens)、愛琳‧芮文(Arlene Raven)、伊芳‧芮娜(Yvonne Rainer)、朱迪絲‧波斯汀(Judith Bernstein)、瑪麗‧貝絲‧愛迪森(Mary Beth Edelson)、米麗安‧夏皮洛(Miriam Schapiro)、瑪莎‧譚可兒(Marcia Tucker)、蘿拉‧考汀翰姆(Laura Conttingham)、茜茜‧史密斯(Kiki Smith)、南西‧大衛森(Nancy Davidson)、貝絲‧畢(Beth B)、米雪爾‧哈蒙德(Michelle Hammond)、雪莉‧芮斯(Shelley Rice)、小野洋子(Yoko Ono)，共二十位女性藝術家。另外，游擊隊女孩(Guerrilla Girls)是我選擇的唯一的女性主義藝術團體，由於她們的工作方式流動性和神祕性都很大，找到她們時已經來不及會面，但她們十分熱切地希望溝通，最後，我們通過電子信件（e-mail）進行了很好的對話。但由於各種原因，依然有一些我希望會面的女性藝術家未能如願以償：伊娃‧赫斯(Eva Hess)，安娜‧門迪塔(Anna Mendieta)英年早逝，漢娜‧薇爾茜(Hannah Wilke)，愛麗絲‧尼爾(Alice Neel)也在早幾年去世；費絲‧維爾汀(Faith Wilding)，芭芭拉‧庫葛兒(Barbara Kruger)未能找到；瑪麗‧克利(Mary Kelly)，安准‧派泊(Adrian Piper)，費絲‧瑞葛德(Faith Ringgold)，哈莫尼‧哈蒙德(Harmony Hammond)住在不同的城市，幾番聯絡，終未能協調好一個合適的會面時間和地點；琳達‧諾琳(Linda Nochlin)親自定好的約會，到會面的時間不知道為什麼卻失約；找到路易絲‧布爾喬亞(Louise Bourgeois)為時已晚，正值她沒有時間，寫了封至歉信；辛蒂‧雪曼(Cindy Sherman)拒絕訪問，尤其是和女性主義有關的話題。

在我訪談的二十個女性藝術批評家和藝術家中（加上「游擊隊女孩」小組共二十一個），三分之二是一九六○～七○年代女性主義藝術的積極倡導者和參與者，如今年齡大約在六、七十歲；另外三分之一中，大部分是緊繼第一代女性藝術家之後的年輕一代藝術家，如今年齡大約四、五十歲，其餘一、兩個是更年輕一代的藝術家，如今三十歲左右。我選擇這些女性藝術家，是基於我對女性主義藝術的認知立場，認定她們的作品具有女性主義藝術的氣質。在我的觀念裏，一切關注女性經驗、女性意識、女性問題，採用女性化語言方式的作品，甚至是男性藝術家創作的，都應該是女性主義藝術關照和研究的範疇。但當我完成了與這些年齡不同、處境不同、立場不同的女性藝術家的訪談之後，我深感以往對「女性主義」的理解太理性也太沒有語感了。

對於一九六○～七○年代的女性主義運動的積極倡導者和參與者，「女性主義」（Feminist）不僅對應著一些特別意義的觀念，更是一面印滿時代痕跡且有血有肉的旗幟。儘管那個時代鮮明的活生生的感受連同她們的青春一去不復返，甚至已經在接下來的時代過時、被遺忘、被否定，但那個融注了自己的青春、美麗、激情、才智的時代，在她們的記憶中永遠是鮮活而且血肉相連的。她們大多數人在談及「女性主義」時，至今依然充滿感情，露西‧李帕德（Lucy Lippard）說：「女性主義改變了我的一生，那是非常美好的十年，我從未後悔過。」朱蒂‧芝加哥（Judy Chicago）說：「我認為女性主義藝術正在全世界蓬勃發展著，當女藝術家開始享有自由權，並且以女性的身分表達他們自己的時候，那只是女性主義藝術的開始而已。」米麗安‧夏皮洛（Miriam Schapiro）說：「女性主義對於藝術家來說並不只是一件事而已，它是所有的一切，我們生活中的每一個部分都是重要的。」梅‧史蒂文斯(May Stevens)說：「女性主義改變了這個世界，使女性們對自己非常有信心。我們的口號是『個人的就是政治的』，另一個口號是『不再有好女孩了』。」小野洋子（Yoko Ono）說：「我是其中（指一九六○～七○年代女性主義藝術）的一個『踏腳石』，我對當時能夠為促進文化貢獻心力感到很滿意……。」

然而，在接下來的時代，「女性主義」隨著屬於它的那個時代成為了歷史的一頁。有些遺憾的是，由於許多複雜的文化和社會的原因，「女性主義」

被沾染上一些並不令人樂觀的氣息，並逐漸凝固成一個帶有固定色彩的「標籤」。正如瓊·西蒙（Joan Semmel）所說：「有一件永遠令人心煩的事，就是媒體一直散發出一種視『女性主義』為負面辭彙的訊息，使得女性害怕被稱為女性主義者，即使她們是非常活躍的女性主義者，她們也否認女性主義。部分原因可能是她們仍然想成為別人的最愛，我們也都需要那種願望；另外，在男性的建制裏仍然有許多的反向勢力，即使女性的行為舉止像個女性主義者，她們感覺到和推動女性主義，但卻不願被貼上標籤，因為這個標籤的殺傷力太強了，如果你一旦被貼上女性主義者的標籤，那麼你的作品要獲得曝光、提升、推動則會變得非常困難。我們也需要進入到主流之中以及變成整體中的一部分，不再被冷落在邊緣，否則，我們將永遠的被邊緣化。沒有人喜歡被邊緣化。所以，現在的女性不喜歡被分類成女性主義者，因為她們害怕再次地被邊緣化。」

因此，對於一九六○～七○年代之後的女性藝術家來說，即使她們的作品依然關注女性問題、女性經驗，但「女性主義」的標籤卻往往令她們覺得太有局限，甚至反感。茜茜·史密斯（Kiki Smith）說：「我努力要成為一個女性主義者，如同要做一個規矩的人。但是，在我的藝術中卻並非如此，因為，我不想為我的藝術做出一個規矩的日程表，藝術對我具有更為深遠的意義。」米雪爾·哈蒙德（Michelle Hammond）說：「我對『女性主義』這個詞並無反感。儘管我過去稱自己為女性主義藝術家而現在不再這樣稱呼。我認為這個詞從歷史的意義上來講不夠精確。因為辭彙和歷史事件作為區別它物的東西有時是觀念的代名詞，然而它們的含義有時被個人加入了其他意味。我不認為標記詞彙除了指明意義外還有任何其他用處，因為標記詞彙並非全部概念。我不標榜自己是女性主義藝術家，我也永遠不會稱自己是女性主義藝術家。顯然地，我是作為一個女性在創作，女性自然不僅只是個表層的東西，但是我不贊同只從女人的角度來觀看問題。在群體中，我是個女藝術家，凡是有女藝術家參加的展覽，因為它帶給我機會，我都會參加。但我內心不相信男女的界限。」貝絲·畢（Beth B）說得更明確和誠懇：「我母親是女性主義藝術家，她的作品及周圍女性主義藝術傳統都影響了我。女性主義為我面對人們時提供了一雙眼睛，可以看到他們的特質，而非他們的性別。女性主義主要是確定我們怎樣可以超越自己，而非我們傳統的女人角

色。對於我來說，最重要的是現在我們可以創作一種對待社會中人們更積極的方式。透過看待性別，你消除了偏見。女性主義擴展了我的選擇，爲我們提供了探索以前男人佔領的世界的可能性。我感到現在可以比從前更具有侵略性，更膽大。我可以自由地在電影、雕塑、攝影等方面工作。而我是否是女性主義者呢？我不認爲我屬於女性主義，因爲談到屬於女性主義的範圍就非常有局限，這個詞本身非常讓人難受，有束縛的作用。我們需要一個新的辭彙，或者根本不需要任何詞，因爲那個詞已經過時。有人仍然稱呼『女性主義藝術家』，但有貶低的含義。一般來講，有點陳舊、狹窄、老調。女性主義藝術自一九六○～七○年代以來並無革新。我認爲男女都該對女人或男人的問題感興趣，大家開始有意識瞭解這個問題涉及男女，儘管我不再將此視爲問題。我是女人，我自然持女人的態度，也許這是一種比較強烈看待事物的態度。很多年來，我一直不把自己當作女性主義者，因爲，我反對別人把我當作僅僅是關心女人問題的藝術家，我反對歧視女人，我希望自己的作品得到重視。一九六○～七○年代運動中，女藝術家認爲畫廊或工作室開放展應該拒絕男人，而我認爲應該包括男人。」

「女性主義」作爲一種僵硬的界定、一種標籤，如今已經過時和被否定，但女性主義觀念對當下女性藝術的影響是不會過時，也不可能被否定和遺忘的。

與中國的男性倡導和領導的「爲了革命」的婦女解放運動不同，美國的女性主義運動儘管流派紛呈、意見分歧，但卻是一場眞正「女性爲了女性」的革命。當時著名的女性主義口號：「不再有好女孩了」，表明了她們從根本上與被男性規範和消費的傳統社會的徹底決裂。

我訪談的二十位美國女性藝術家，儘管年齡不同、立場不同、處境不同、性格不同，但她們對我──一個來自她們並不瞭解甚至陌生的中國大陸的來訪者─的熱誠，以及對我個人的喜愛，不僅給了我工作上的有利支援，而且給了我一次愉快的、美好的工作和生活體驗。儘管女性主義在美國已經不再時髦，甚至被許多人忌諱和迴避，儘管年長的和年輕的女性藝術家的觀念和工作方式有很大的差異，但她們在不同的歷史和社會境況下，爲女性的獨立意識和個人才能的發揮做出的努力和貢獻，使我對她們充滿謝意和敬意。現在我把這些感受寫在這裏，與關心女性藝術的朋友們共享。

我在與 ACC 的幾位負責人若夫・薩姆森先生（Ralph Samuelson）、莎拉・伯若德利女士（Sarah Bradley）、塞絲麗・庫克女士（Cecily Cook）告別的時候說，這次工作的結果──這本訪談錄，以及我以後將要寫的關於一九六○～七○年代中國婦女解放運動和美國女性主義運動中女性藝術的專著，都將是我與 ACC 共同的「孩子」，在此重提此話，以感謝他們給予我的及時幫助和大力支持。我特別要感謝的還有，為我所有訪談做約會的瑪格瑞特・寇斯威爾（Margaret Cogswell）女士，做現場翻譯的徐蓁小姐和庾邦成先生，做錄音翻譯整理周立本先生和張芳、張曉明小姐，以及幫我做錄影、攝影的我的丈夫栗憲庭，他們的幫助都是名副其實的「友情演出」，給予我的不僅是實際的幫助，而且是難得的親情和友情。

　　這本書稿完成的時候，我的女兒也即將出生，她在我肚子裏的孕育過程伴隨這本書的整個寫作過程，她帶給我從未有過的詳和、平靜、愉悅的心境和生命體驗，我深感作為一個女人，作為一個將生活和做事同等對待的「貪心」的女人的幸福。

廖雯　2001 年春

與 ACC 負責人告別合影，從左至右：塞絲麗・庫克女士（Cecily Cook）、若夫・薩姆森先生（Ralph Samuelson）、莎拉・伯若德利女士（Sarah Bradley）、栗憲庭、廖雯。2000 年 2 月 29 日，ACC 辦公室。

目　錄

No More Nice Girls

露西・李帕德

Lucy Lippard

女性主義改變了我的一生，
對我來說，那是非常美好的十年，
我從未後悔過。

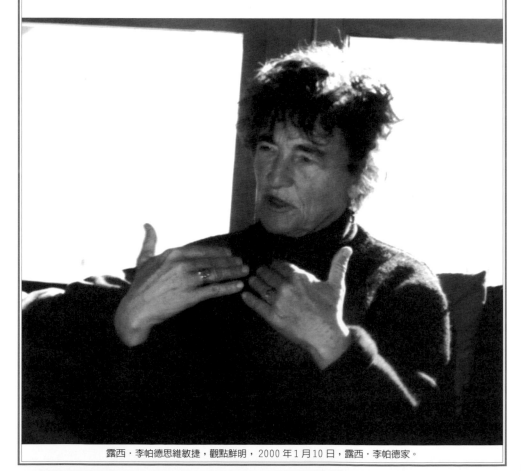

露西・李帕德思維敏捷，觀點鮮明，2000年1月10日，露西・李帕德家。

　　露西・李帕德（Lucy Lippard）是美國最具刺激和影響力的藝術創作者、藝術批評家和策展人。至今她已經出版了十七本藝術專著，包括《混合的祝福：多元美國文化中的新藝術》(Mixed Blessings:New Art in a Multicultural America)、《局部的回憶：本土北美人的攝影》(Partial Recall: Photographs of Native North Americans)、《六年：一九六六～一九七二年藝術目標的湮沒現象》(Six Years: The dematerialization of the art object from 1966-1972)、《粉紅色的玻璃大鵝：女性主義藝術評論文章選集》(The Pink Glass Swan: Selected Feminist Essays on Art)、《伊娃・赫斯》(Eva Hesse)、《瑪麗・克利》(Mary Kelly)等，以及大量關於政治激進主義(political activism)、女性主義、多元文化主義的評論、畫冊、文章。其中一九七○年代具有高度原創性和暢銷的《混合的祝福》，融彙了她與那些剛興起的女性運動有關的藝術世界，她那充滿魅力和挑戰性的文筆，傳達出一種對藝術及其在女性主義運動中的角色的新的思考方式。

　　由於露西・李帕德對於女性主義藝術的深刻介入和重要貢獻，她是我希望會面的女性主義藝術批評家的首選，但她不住在我們熟悉的美國大城市。我們按照地址，頗費周折地來到美國新墨西哥州的一個小鎮尋找露西。新墨西哥州的風景很像中國西北，陽光燦爛，戈壁無邊，明朗而荒涼。那個地方說是小鎮眞有點兒難爲，其實不過是幾十所各色小屋零星地散落在

荒野中，沒有門牌，沒有人影，只有一排信箱立在路口。我們在路口徘徊了許久，才見一個男人遠遠走來，指給我們遠遠的幾座小屋。我們逕直朝一片大大的當地印地安風格（也類似中國西北的「乾打壘」式）的土牆土屋走去，猜測這個「特別的風情」大概就屬於露西。一個中年男人聞聲走出來，好奇地打量了我們一番，轉身指著後面幾乎被他的房子遮住的小屋說，那才是露西的家，並強調說他只是露西的鄰居。露西的小屋和她鄰居大而厚實的土牆土屋相比，顯得瘦小而單薄，彷彿是臨時搭建的「活動」房子。門破得沒有地方可敲，幾乎想大呼露西了，忽然身後一聲「Hello」，洋溢著熱情，回頭，我們看見了一張紅紅的笑臉。這是我看到最迷人、最燦爛的笑容，如同新墨西哥州的天空。這就是露西・李帕德。

　　露西・李帕德的家很小，甚至有些凌亂，但黃牆藍窗，和她的笑容一樣明朗燦爛。露西・李帕德在小茶几上撥出一塊地方，順勢坐在靠窗的長沙發上，一隻腳自然地搭到了茶几上，動作乾脆俐落。我們的談話就這樣開始了。

　　談到最後，聽說中國也開始有女性藝術出現，露西・李帕德說：「這太好了」時特別高興，我們熱烈握手，結束了談話。露西・李帕德思維敏捷，談吐清晰，觀點鮮明，始終迷人地笑著。在我們談話中，她時時開懷大笑，氣氛明朗、熱烈、愉快。

　　女性主義在西方，如今已經不再時髦，甚至有許多當年的女性主義的積極分子，也開始迴避女性主義的身份和話題。而露西・李帕德對女性主義的堅定立場，至今依然透著和當初追求時那般的眞誠和

執著，令人感動。

　　我最後提出想看看一九七〇年代那些女性主義者自己辦的幾種女性主義的刊物：《異端邪說》(Heresies)、《藝術雜誌》(Art Journal)、《女性藝術》(Woman art)、《偉大的女神》(The Great Goddess)等。露西・李帕德領我們到另一個房間，房間很小，堆滿了書，簡陋的小桌上一個筆記型電腦開著，看來我們來時她正在寫作。露西・李帕德從一側的書架上陸續搬下來一堆舊雜誌，正是我要看的。我蹲下來看雜誌的時候，她又爬上梯子，在另一側的書架高層上翻來翻去，最終抱下來一堆書和畫冊，說是送給我的。露西・李帕德的樸實、誠懇再次感動了我，我們熱烈地擁抱告別。

訪　談

　　LW（廖雯）：你如何看待一九六〇～七〇年代的女性主義藝術運動呢？

　　LL（露西・李帕德）：一九六〇年代的時候並無所謂的女性主義藝術運動，此運動是在一九七〇年代開始的，確切一點兒是一九六九年和一九七〇年。就藝術的觀點而言，女性主義運動開始於一九六六年，但不是藝術。藝術家開始涉入此運動，大約是在一九六九年末，地點是紐約和加州，但當時的迴響並不大，一九七〇年才真正地開始了女性主義的藝術運動。我也是在一九七〇年時介入的。一九六九年，當一些女人開始從事女性主義運動時，我正專注在政治運動中。當時，我並不想被牽扯入女性主義運動中，直到一年之後，我才瞭解到我是個女人。

　　LW：專注在政治運動中，並沒有意識

到是個女人的具體意思是什麼？

　　LL：這也許和中國的情況很類似吧！女性主義運動以前，那些有野心在這世上做些事的婦女們，傾向於將自己視為男人。「我們是男人中的一員」，我想朱蒂・芝加哥（Judy Chicago）也說過同樣或類似的話。在當時，和在中國一樣，女人都想變得像男人一樣。直到一九七〇年時，我才真正瞭解到，事實上我是個女人，我永遠不可能變成男人。以社會地位而言，它和性別一點關係也沒有，我的意思是說，除了我的朋友認為我是女人之外，我並不認為我是個女人。我寫過女性藝術家的文章，我確實寫了許多有關女性的文章。然而，直到一九七〇年我才真正地意識和懂得，在政治立場上女人必須成為女

在露西・李帕德的書房看 60－70 年代她們辦的女性主義雜誌，2000 年 1 月 10 日。

與露西‧李帕德談到默契之處，一起開懷，2000年1月10日。

人。現在我不再寫太多有關藝術方面的文章了，在一九七〇年時，我就已經不太想寫太多藝術方面的文章。然而，隨著女性運動的發展，我覺得我必須寫有關女性的文章，之後的那十年裏，我專注於寫作女性方面的文章，因為，女性應該和男性一樣享有在藝術界的一切。但是在當時，女性完全是被忽略的，只有少數女性藝術家受到注意，一般而言，很少有報導女性的文章，女性藝術家的展覽也很少，而且，她們不受尊重。但女性主義改變了我的一生，對我來說，那是非常美好的十年，我從未後悔過。

LW：當你開始寫有關女性藝術家的文章時，你覺得你和以前男性評論家所寫的文章，有什麼不同嗎？

LL：嗯…有很多不同的地方，其中之一

是，當時流行的形式主義批評認為，與藝術家本人過於接近不利於批評的客觀性。而我認為女性主義批評是非常主觀的。我盡可能地想瞭解藝術家的一切，想知道她做的是什麼，為什麼要這麼做，想知道隱藏在作品背後的故事，並且透過藝術家的經驗來分析她作品的語言方式。

LW：當時是否所有的女性藝術批評都喜歡用這種方式？

LL：是的。我的意見並不能代表所有人的意見，但我會說「是的」。我們仿照

作者和丈夫栗憲庭與露西‧李帕德合影，2000年1月10日，露西‧李帕德家。

一種中國式的儀式來抒發意見，花費許多時間圍坐成一個圓圈，述說著個人的生活和藝術。我經常寫有關這方面經驗的文章，一群女藝術家圍坐一圈談論她們的藝術，描述或製作或播放幻燈片來介紹她們的作品，她們經常會有所停頓，然後又繼續交談。私下裏，她們創作完全不同的藝術。公共藝術能見容於男性的藝術世界，而私人藝術則是女性的藝術世界。

LW：這些女性藝術家是否也關心社會問題，而不僅只是內心的感覺？

LL：兩者早已混雜在一起了。它是個人的經驗，這種經驗牽涉到性、社會和政治，它也是婦女的經驗。人們會說女性藝術家和男性藝術家沒有什麼不同，我會說或許吧！但是事實上，在一個社會裏，女人體驗到關於社會的、生理的和政治的經驗和男人是非常不一樣的。如果藝術是來自於內在的，那麼，它必須被反映到社會上。

LW：女性藝術和傳統的男性藝術相比，最不一樣的地方在那裏？

LL：我想在一九七〇年初，和現在是很不一樣的。因為男性藝術和女性藝術不久將會合併在一起，只要是女性的經驗介入這種合併之中，那麼男人也可以參與，而且變成一種相對而言更加平等的境況。雖然，現在的年輕藝術家仍然不斷地回到性經驗、性的意象，尤其是生理的意象不斷地湧現，有時甚至缺乏自重，以鬥爭的方式打入社會，但是，不久之後必然也會平靜下來。因為，它並不是唯一的題材，它只是一個必須被引進主流中的題材之一，而一旦它被引入主流，在某種程度上，也將被視為理所當然，那麼女人便可以從事各種事了。所以，女性藝術和男性

藝術最不一樣的地方，在於女性藝術為藝術界引入了像童年期般的經驗，以及人與人之間的各種關係，這種心理的和生理的事物。

LW：她們在表達的語言方式上有何不同？

LL：嗯…這又得再次提到今天談的一些事情上了。人們回看一九七〇年代時，總會說前面提到的女性較敏銳的經驗是很愚蠢的，因為我們彼此分享經驗。但是，他們沒有瞭解到這種語言模式現在早已被大家所認同，而且同化於一般語言模式中了。現在，女性藝術家終於不再和男性藝術家有「那麼」不同的區別了，我想我在書中曾經寫過這方面的看法，比我說得詳細。朱蒂・芝加哥的作品中的主要意象，有些人能強烈地感受到，有些人則非常地厭惡它，它無法讓所有的人都認同的，只有一些特定的人能心有同感。我在當時曾經對於這種語言方式做過一般化的整理，但後來我發現這種一般化的歸類整理只能暫時成立，因為，這種語言方式來自某種經驗，一旦它跳出女性經驗的範疇之後，就再也不像最開始時那般地重要了。

LW：你是否曾經用前面提到的女性藝術批評方式去評論過男性藝術家？

LL：是的。我想從那時起，有關於女性藝術批評的那種方式影響到我所寫的一切文章，我一直是以那種方式從事寫作。恐怕我和女性藝術家比較能夠融洽在一起，所以，這種方式更適合於寫有關女性藝術家的文章。

LW：那些男性藝術家怎樣看這種批評方式呢？他們認為是很好的方法嗎？

LL：對於男性藝術家我是有選擇性的，我只寫一些我喜歡的男性藝術家，我

只寫我喜歡的藝術。人生苦短，我沒有多餘的時間去寫一些我不喜歡的東西。

LW：你認為一九六○～七○年代的女性藝術運動，對現在的女性藝術是否有影響呢？

LL：有著巨大的影響，但是，這種影響在一九八○年代被淹沒了。因為，有許多糟糕的新的一代和一些人壓制著這種影響，他們開始批評一九七○年代的一切，然而，最終一九六○～七○年代的女性主義藝術運動仍然有著強大的影響。女性主義藝術運動現在已立足於主流之中，已經被同化了。許多後現代主義者是直接從一九七○年代女性主義那裏汲取創作元素的，但人們已經不記得我們所做過的一切，也早已忘記他們是從哪裡獲得的啟示，甚至認為本來如此，或者是他們自己創造出來的，因為，它已經存在於藝術界很長一段時間了，真正的歷史早已被遺忘了，這真是可悲。認為一九七○年代女性主義不算什麼，不過是一個事件罷了，這真是令人氣憤的現象。一九九○年代所發生的一切，一九九○年代的女性藝術，事實上，不過是一九七○年代的追隨者，這非常惱人！

LW：你怎麼看待一九八○年代以後這些新一代的女性藝術家呢？

LL：我們都知道我們已經幾乎平等了。自從一九七○年以後，女性藝術家對藝術界貢獻良多。雖然，一九八○年代中糟糕的一代和有些人想要貶抑我們所做的貢獻，但是，現在依然有許多知名的女性藝術家對藝術界有著重大的貢獻。這次的威尼斯雙年展中就有許多的女性藝術家，以往女性在美術館的展覽中，從未有過如此的盛況。當我和一些高中生交談時，我告訴他們有關一九六○年代女性的事時，他們幾乎不相信，一直問「真的嗎？」這些事也不過是發生在三十年前而已，這就是為什麼朱蒂·芝加哥非常重要，因為她述說著一位女性藝術家的掙扎，人們可以看她的作品而記起過去發生的事。我出版第一本書時，人們總是對我說，甚至在今天，仍有年輕的女性對我說，她們對書中所提的事情心有戚戚焉，我想那是非常可悲的。因為，那本書寫於三十年前，我倒希望她們不再與書中所說的那樣心有同感。世事變遷得夠多了，然而，在非個人性的層面上，人們仍然經驗著在一九六○年代同樣的經驗。然而在藝術界裏，女性的地位的確已經提升許多，而且備受尊重。

LW：你認為最近是否仍有什麼女性主義運動在持續進行著呢？

LL：我不認為現在仍有任何女性主義藝術運動在進行著，因為，女性已經可以自由自在地做她們想做的事了。以前，也似乎並沒有限制她們去創作女性藝術，但是重要的是她們自願要做，她們想將感覺釋放出來。如今，女性可以做她們想做的事情。在藝術界，女性的工作報酬也比以前好太多了。

LW：中國一九九○年代中期以後也開始有女性藝術創作的傾向發生……

LL：是的，這是很有趣的。當我們一九六○～七○年代開始進行女性主義藝術運動時，一九七五～七六年我去了歐洲的巴黎，發現歐洲正開始思考著某些我們在一九七○年時所想的事，同樣的情況不斷地湧現。如今，在中國也正在發生同樣的情況，這真是太好了。

（錄音翻譯：周立本）

朱蒂・芝加哥

Judy Chicago

我的興趣在於盡我的所能，
不僅使我自己也使其他女性能夠成為藝術家，
而且能夠有所成就。

朱蒂・芝加哥創造的象徵符合「穿越花朵」(Through the Flower)，1973年。

朱蒂‧芝加哥在工作。

介　紹

　　朱蒂‧芝加哥幾乎是涉及美國女性主義藝術必提的藝術家。朱蒂‧芝加哥從年輕的時候起，就有明確的要成為女藝術家和發展女性主義為基礎的藝術教育的意識。正如朱蒂‧芝加哥自己所說：「我的興趣在於盡我的所能，不僅使我自己也使其他女性能夠成為藝術家，而且能夠有所成就。」朱蒂‧芝加哥對此堅定不移，而且終生努力，她把那些奮鬥歷程的酸甜苦辣都寫進的《穿越花朵》（Through the Flower）一書中。

　　朱蒂‧芝加哥作為一個女性藝術家的奮鬥經歷和藝術創作，都是一九七〇年代美國女性主義的典型範例。她用了很長時間，創造了被稱作「中心圖像」的女性生殖形象，這種燦爛的女性生殖形象，在傳統藝術史中是不可能找到的。它從本質上對男性生殖及其象徵的男性社會提出了挑戰，提示出女性生殖像男性生殖一樣強有力和具有象徵意味。朱蒂‧芝加哥認為「主動地看自己和被動地看是不同的，這種力量的產生來自於你對自己性別有認

作者和丈夫栗憲庭與朱蒂‧芝加哥和她的丈夫合影，
2000 年 1 月 10 日，朱蒂‧芝加哥家。

識，對女性自身有瞭解。」

朱蒂‧芝加哥的代表作品〈晚宴〉（Diner Party），更加完整和成熟地體現了她的這種女性主義藝術觀念。〈晚宴〉調動了多重與「女性」相關的元素：由三十九個餐桌組合的龐大的晚宴場景，使用了「三角形」這一女性生殖器的象徵符號；三十九個餐桌上分別是西方歷史上三十九個女性的座位，中央的地板上書寫著九九九個女性的名字；餐桌上的主菜盤中盛滿的不是我們習慣看到的佳肴美食，而是燦爛的女性生殖器的裝飾性圖案和雕塑；以及大量的被西方藝術史貶低為「低級」的、女性化的藝術方式，如彩繪陶瓷、刺繡、裝飾性圖案的使用……，〈晚宴〉彷彿是象徵性地上演著的西方文明史中女性歷史的一幕。

一九六九年，她在加利福尼亞州福瑞斯諾（Fresno）學院創辦了女性藝術專案（Fresno Feminist Art Program），成為女性藝術植根於女性藝術理論、女性主義藝術史和女性主義藝術教育的先驅。朱蒂‧芝加哥創辦女性藝術專案的想法，來自她作為一個女性藝術家的個人的切身體驗，「我的意識就來自我的工作室，來自我多年來試圖得到平等權力的鬥爭中……在與處境相同的女學生在一起，使女性得到力量的努力過程中，在女性面對以男性為主導的環境中，自尊和自信遭到破壞的程度相當嚴重。因此，對女性關心的女性教育者的任務，不僅是傳遞一種傳統的資訊，而應該給予她們關於女性的補充教育，即在發展技術的同時，提供她們以自尊和自信。」一九七○年，朱蒂‧芝加哥結識了比她大十七歲、當時已經頗有名氣的女藝術家米麗安‧夏皮洛（Miriam Schapiro），

她們一致認為「女性很需要明確地建立自己的空間」。一九七一年，她們帶領二十一名女學生，一個月間，把一座廢棄的房子，改建成了一座女性可以描繪個人和共同的憂慮、恐懼、希望、願望和夢想的環境，一個完全屬於女性自己的空間，這就是著名的「女性之家」（Woman house）。女性之家延伸了朱蒂‧芝加哥在福瑞斯諾倡導的「回歸自己的身體感受，面對自己的生活經驗，使用自己熟悉的材料」的藝術觀念，她們用以往高雅藝術（High Art）不可能使用，但卻是女性日常生活熟悉的洗、烤、煮、縫、熨、掃等方式，在整個房子的臥室、廚房、餐廳、浴室、通道、花園做滿了作品，這些作品涉及了女性的身體、生理、婚姻、家庭、社會角色、生活狀況等許多問題，也涉及了傳統手工作為藝術表現手法的藝術問題，這種「家庭形象」和「女性技術」的使用，為女性主義藝術策略開闢的可能性因素，不僅貫穿了整個一九七○年代，也影響了後來的女性藝術創作。

朱蒂‧芝加哥是一個旗幟鮮明的女性主義者，而朱蒂‧芝加哥從始至終的堅定的女性主義立場，卻使她成為女性主義藝術的圈子裏最有爭議的藝術家。一些女性藝術家認為朱蒂‧芝加哥為女性主義規定了一種模式，如果不符合這種模式，就被排斥在女性主義之外，是以一種女性的強權取代男性的強權，朱蒂‧芝加哥本人也被人認為很霸道。這裏面的是非曲直，涉及到更多非藝術問題，恐怕很難辨清，但從朱蒂‧芝加哥的《穿越花朵》看來，她不失為一個真實、坦率、執著的人。

場　景

朱蒂・芝加哥到過台灣，一些台灣藝術圈的朋友聽說我要見她時，異口同聲地說這個女人又傲慢又跋扈，在台灣時讓很多藝術界的人士尤其是女士反感和頭痛。我很喜歡日常的工作中加入些具有「挑戰」意味的偶然因素，這就更增加了我見她的興趣。朱蒂・芝加哥現在住在新墨西哥州。據美國藝術圈的朋友說，這裏是美國印地安人和墨西哥移民的家園，像中國的西北，屬於美國的偏遠地區，現在有許多厭倦了大城市生活的藝術家都搬來這裏。在美國，中國人處處可見，但為了在新墨西哥州為我找到一個中國人作翻譯，基金會的朋友卻煞費周折。幾乎到了我和我的丈夫老栗整理行李的時候，基金會的朋友才興奮地告訴我，他們終於在新墨西哥州為我找到了一個中國人。這個庾先生三十年前從香港漂洋到西班牙，在那裏加入美國空軍作軍醫，十幾年前又隨美國空軍轉移到新墨西哥州的基地，一個叫「阿伯庫奇」的中等城鎮。一個美國空軍軍醫為我作翻譯使我很興奮，新墨西哥州之行想來會很特別。到了才知道，新墨西哥州沒有中心，小城鎮如同撒開的珠子散落在一望無際的荒原上，各個小城鎮之間距離很遠。這裏的交通工具就是汽車，家家必備，出門就開，否則是寸步難行。幸虧庾先生一家十分熱情，「承包」了我們的交通和飯食，我們也因此成了好朋友。

新墨西哥州的風景也很像中國西北，陽光燦爛，戈壁無邊，明朗而荒涼。我們按照地址在新墨西哥州的一個名叫白林（Belen）的小鎮找到了朱蒂的家。這個小鎮雖然不大，但不似周圍的小鎮那麼荒涼，有不少老式的小樓，似乎曾經熱鬧過。朱蒂・芝加哥的家是一座二層小樓，新粉刷過的樣子。我們敲過門，等了一會兒，才聽見有人從二層上跑下來開門，是朱蒂・芝加哥和她的丈夫。朱蒂・芝加哥是個瘦小的女人，身材和模樣都像是兒童劇裏演小男孩的演員，朱蒂・芝加哥的丈夫看起來要年輕一些，是個攝影師。我猜想這大概是朱蒂・芝加哥《穿越花朵》中提到的可以帶給她幸福的第三個丈夫。從一起上到二樓，這個丈夫就主動開始介紹小鎮的歷史。原來這個小鎮以前是新墨西哥州的交通樞紐，許多火車都從這裏周轉，所以有許多小旅店。後來，汽車取代了火車，鐵路廢棄了，小旅店也就廢棄了，他們的這個家就是一個廢棄的小旅店改造的。朱蒂・芝加哥的丈夫指著牆上的一些照片，像講解員一樣講解他們改建這個家的過程，接著又帶我們樓上樓下地參觀。這個家整個一分兩半，一邊是朱蒂・芝加哥的工作室，一邊是她丈夫的工作室，很平等的樣子。其中的一間房子裏有七、八隻不同花色的貓舒服地橫躺豎臥。朱蒂・芝加哥的丈夫介紹得也像講解員一般流暢，我想來到這裏的每一個訪客都聽過同樣的故事，也同樣感受過他們夫婦對這個家的自豪和喜愛。

之後我們在一間滿是陽光的房間裏談話。整個談話過程中，朱蒂・芝加哥不斷很主動地問我，我怎樣可以幫助你，幫助中國女性藝術家。我實在不知道她可以怎樣幫助中國女藝術家，也想不出我個人有什麼需要她做的，於是就顧左右而言他。我說我很想看到「女性之家」，她遺憾地說「女性之家」早就不存在了，我聽了更是遺憾。我又說想看〈晚宴〉（Diner Party）的原作，我在紐約的幾個博物館找過，都沒有看到。朱蒂・芝加哥一邊說「我給你

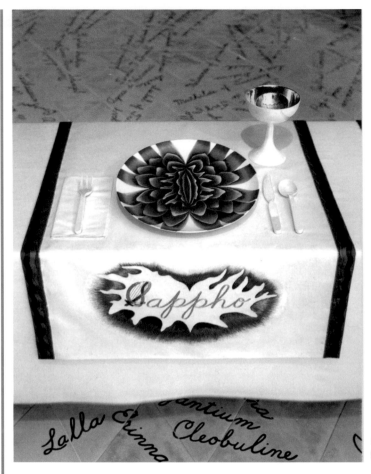

〈晚宴〉的局部：
「Sappho」。

〈晚宴〉的局部：「Snake Goddess」。

〈晚宴〉的局部：「Emily Dickinson」。

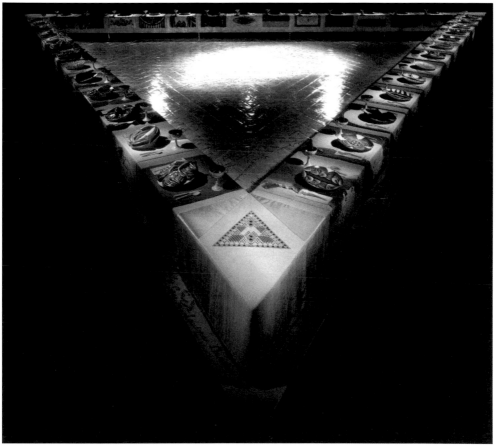

朱蒂·芝加哥的代表作〈晚宴〉，綜合材料，1979 年。

〈晚宴〉的局部：「Susan B. Anthony」。

看」，一邊就拉著我到她的庫房，庫房裏有幾十個碼放得很高的很大的集裝箱，朱蒂·芝加哥指著說「這就是〈晚宴〉，但它實在太大了，我無法拆開給你看，我只能給你看一些類似的局部。」朱蒂·芝加哥說的是實話，我只好遺憾地打消了看〈晚宴〉原作的念頭。朱蒂·芝加哥怕我失望，趕緊又拉著我到她的工作室看她的作品，並拿出她〈晚宴〉的圖片和她編輯的女性藝術的畫冊給我，最後又拿出一張她作品的印刷品送給我，並在上面寫到「女性主義到中國」。我拿出我的《女性主義

作為方式》送給她，可惜是中文的，我找到寫她的地方，指給她看她的中文譯名，她很鄭重地貼了個膠條在旁邊。忽然又想到問我有沒有她的《穿越花朵》，我說在紐約買了一本英文的，我的英文不好，勉強讀了個大概，於是她又拿出一本台灣出版的中文譯本送給我，這可正合我意。

中午我們在朱蒂·芝加哥樓下的墨西哥風味的小餐廳吃飯，一邊吃一邊繼續我們的談話。這個地方很小，吃飯的人相互都認識，大概也很少亞裔客人到訪，我們就顯得很特別，人們都用喜眉笑眼的好奇的表情看我們，如同二十年前外國人走在北京大街上被看得像珍奇動物一樣。吃完飯，庾先生和我搶著付帳，並用當地話對老闆娘說了些什麼，老闆娘馬上分出了賓主，對我說「我們這裏都是男人付帳」，朱蒂·芝加哥遠遠地聽見了，急忙跑過來拉著我說：「並不都是這樣的」，那仰著的臉像小孩子要解釋什麼一樣，滿是急切和認真的表情，很是可愛。我連聲說了七、八遍「我知道，我知道」，朱蒂·芝加哥似乎才放心。朱蒂·芝加哥對女性主義的主動和熱情似乎已經深入血液，變成了本能。

朱蒂·芝加哥的主導性雖然有些強，但她並未給我傲慢和跋扈的感覺，她仰面看著我的認真和關切的樣子，再次讓我想起兒童劇裏演小男孩的演員。我禁不住擁抱了她。

訪　談。

LW（廖雯）：你怎樣看一九六〇～七〇年代的女性主義藝術？當時你們是怎樣選擇女性主義的？

JC（朱蒂·芝加哥）：在當時，並非所有的女藝術家都遵循同一觀點而行。我自願留在西岸，在東岸，許多女性藝術家們所想要的，是成為更成功的藝術家，她們的主要興趣在於進入畫廊，首先只是希望能有更多的機會，然後，才發現她們是女人。當然，她們並非那麼的商業化，那些藝術家也是各執己見。而我的興趣在於盡我的所能，不僅使我自己也使其他婦女能夠成為藝術家，而且能夠有所成就。

自從琳達·賓格勒斯（Lynda Benglis）稱自己為女性主義藝術家之後，我也開始了所謂的女性主義藝術選擇。關於女性主義，我的看法可能和一些人不一樣。如今在紐約，人們認為女性主義藝術是一九七〇年代的東西，早已經成為過去；但我認為女性主義藝術正在全世界蓬勃發展著，當女藝術家開始享有自由權，並且以女性的身分表達他們自己的時候，那才是女性主義藝術的開始而已。我在台灣見到來自韓國、中國和台灣的女性主義藝術，我在紐西蘭見過女性主義藝術，在澳洲見過女性主義藝術，我看到女性主義藝術在全球較年輕的女藝術家群裏仍然方興未艾，她們和紐約的女藝術家非常不一樣，她們非常重要。

LW：中國在一九九〇年代的中期也開始產生了女性藝術的萌芽。

JC：哦…真的嗎？從一九七〇年代起，女性主義從美國開始，然後到了歐洲、澳洲、紐西蘭和亞洲，並持續擴展到全世界。它以不同的方式出現，因為各個國家的文化背景不同。如台灣，有些藝術家視自己為女性主義藝術家，她們以女性的材料從事創作，雖然作品的題材不是女性，但是她們所使用的材料是女性的。

在紐西蘭，許多女藝術家以身體從事創作；在亞洲，雖然女性已經有了經濟的自由，但她們仍然不能談論在亞洲被視為禁忌的性。這種情形在中國也發生了嗎？中國的年輕女藝術家在做些什麼呢？

LW：在中國，目前雖然沒有明文規定的關於性的禁令，但有明顯性器官的作品還是不能公開展示，這對男性和女性藝術家是同樣有問題的。而事實上，中國的性自古至今都是很發達的。中國古代，尤其是十四到十五世紀的明代以後，性的禁忌和縱慾同樣達到極致；二十世紀中期以後的革命時代，因為革命高於一切，性被認為是低級趣味也被革掉了命，所以可謂是革命的禁慾時期；一九八○年代以後，性觀念日益開放，而各種無法以道德和合法規範的性行為可謂氾濫了。但是，公然談論性，在中國文化傳統中似乎沒有地位和習慣。有趣的是，一些年輕女藝術家的作品，的確有意無意地帶有「性」的意味。我在一九九五年策劃了一個題為「中國當代藝術的女性方式」的展覽，許多觀眾，尤其是男性觀眾，都說我做了個關於性的展覽，當時我和參展的女藝術家都大吃一驚，因為在此之前，我們從來都沒有意識到這個問題。一九六○～七○年代，你們剛開始從事女性藝術時，你們的原初理想是什麼？並且希望達到什麼樣的結果？

JC：在一九七○年代初期，當初我做「七星計劃」(The Seven Stars Program)和「女性之家」(Womanhouse)的時候，那是一個想發起全球性的女性主義運動的理想，而我一直都希望它能實現。我的目標是創造讓全球女藝術家能夠以女性的身分獲得表達她們自己的可能性，以及開始去均衡那些告訴我們男人如何感知世界的藝術家的歷史的紀錄，我想要的是，能夠見到由女性告訴我們女性如何觀看世界的改變。我們想創造一個不一樣的世界，一個不僅只是男人和女人平等相待的世界，而且，是一個我們能以更好的方式彼此相處，包括善待地球上的所有生物的世界。因為，我們目前所處的世界是個男人支配女人、某些特定的國家支配其他國家、特定的有色人種支配其他有色人種、人類支配所有的動物、人類支配地球的世界。這是一個人人以不斷爭鬥的方式來期許自己提升的世界，只有少數的人有機會表達自己。在此星球上，很少人是自由的並且能夠有機會表達自己的。所以，如果一旦開始和改變男人和女人之間的平衡，像這樣一點一點的持續進行，那麼最後你就能改變所有這種某人在其他某人之上的不均衡的情況。

LW：這是一九六○～七○年代的理想，還是現在的理想？

JC：那是我在一九六○年代末和一九七○年代初時的原有的理想。現在，我不那麼理想主義了。我仍然樂於見到改變，但是，我恐怕也必須接受改變不是一蹴而就，而是需要長時間努力的現實面。我將藝術視為世界的圖畫面容。白人佔優勢地位的事實，可由放眼美術館所見大都是白人藝術中可一窺究竟。所以，人們可以藉由藝術來改變事物，因而儘量將不同的藝術帶入社會中，它能影響一般人觀看事物的方式。

LW：當時，像你這樣的想法的女性藝術家有很多嗎？

JC：有一些，露西・李帕德（Lucy Lippard）和我在想法上很接近。我想我的作品牽涉的範圍從婦女解放到較大範圍的全球人類解放。我開始以整體的內容和星

球的結構，一個較大的結構，來審視女性的經驗，我想它擴展了我的理想。有許多國家，如中東和非洲，尤其是非洲，他們是如此的貧瘠，除非他們變得富有些，否則女性是不可能真正獲得較大的自由的。至於如何使之更富有些，我也不知道該怎麼做才好。

LW：你的女性主義藝術工作確切地說是從什麼時間開始的？

JC：一九六九年，接著前面兩個專案之後是《穿越花朵》(She Reaches Through Flower)的寫作。一九六九年，我去了加州福瑞斯諾(Fresno)，開始第一個女性藝術計劃，幫助我的學生能夠以女性的身分成為藝術家，當我還是個學生的時候，那是不可能的事。所以，在一九六九年和一九七〇年之間，是我正式開始的時候。

LW：我對於「女性之家」很有興趣，你的當時的想法是什麼？這個計畫是如何進行的？

JC：《穿越花朵》可以提供給你許多的資料參考，這是其中之一。至於「女性之家」的計劃，我一直持續進行了好幾年，我和我一起工作的人員進行，我在教書時也進行，這是一種幫助女性在一個自由的空間中創作藝術的方法。

LW：你具體的方法是什麼呢？

JC：我藉由一種特定的方式和她們一起工作。譬如，我問她們說：「你叫什麼名字？你的興趣是什麼？你想要創作些什麼呢？」我對我自己的歷史，也就是我的過去真的很感興趣。大部分的學校都說「不是不可能的，你繼續做下去，學習字母、學習形式、學習使用筆刷……」，我則會說「哦！沒關係，你做你感興趣的東西。」然後，我會幫助她們將之變成藝

術，那就是我所做的事。它需要時間，往往需要幾個月的時間。

LW：中國一九九〇年代中期以後，也是有些女藝術家開始尋找自我，當時的情形可能有點接近你們在一九六〇～七〇年代剛開始的時候的情形，所以，我很想更詳細地瞭解你們在一九六〇～七〇年代的時候，是在什麼樣的環境裏開始尋找自我的？

JC：一九六〇年代的時候，美國和中國不同的地方之一，在於美國有收藏家、畫廊、有美術館、雜誌。因此，我們有可能得到這些對藝術創作的支援。雖然，當時對於女性而言是很辛苦的，但是，如果沒有這些資源，要成為藝術家將會變得非常困難。不論是男人，或者是女人。在中國，如你所說當代藝術至今沒有獲得官方的支援，如果我身處這樣的情況下，我不知道我該怎麼做。或許試著和其他女性團結在一起，找一個地方、一個工作室，然後，試著一同展出、一起工作，以此方式去發展來獲得支援和利益。即使在美國的情況比在中國好多了，但是，還是有些人會說，女性現在能自由的去表達自我，是後現代女性主義。我最近剛結束在印第安那州(Indiana)的教書課程，學生都是女性，直到上我的課為止，她們全都不敢自由自在地表達自我。我想在此星球上，每一個社會均存在著兩種訊息，一種是官方的訊息，一種是非官方的訊息，而非官方的訊息往往更具威力。

LW：一九六〇～七〇年代，你們從事女權運動的時候，有沒有遭到來自外界的壓力呢？

JC：當然有。我第一次和我的第一個婦女的班級從事一項行為藝術時，有些男

人覺得非常的氣憤，甚至有人跳上台來，想將台上的婦女擊倒。在這個世界所有的地方，自由是非常危險的，這是為什麼在任何地方藝術家是危險的，這也是為什麼藝術家永遠是在外面。

LW：你們的行為藝術表演受到阻礙的主要的原因是什麼？

JC：嗯…在當時，男人並不認為女人應該表達自我，也有些人是因為表演的題材而惱怒。我想：要成為一位藝術家必須要有勇氣以藝術家的身分去表達自己，必須要有勇氣！我真希望我能送一罐「勇氣」給中國的女藝術家。

LW：謝謝！但我認為中國女藝術家目前最需要的是自覺發現自我的「意識」。當時你們的壓力主要是來自部分的男人還是整個社會？

JC：我想如果中國女藝術家開始真正去表達她們的藝術的誠實感覺，她們可能會令許多人惱怒。因為，女性已經靜默了好幾個世紀。你可能會和在美國一樣，在中國也會使得許多人惱羞成怒。如果我到中國去做「女性之家」，人們因此發現了女性的真正感受，恐怕我會因此而被捕下獄呢！

LW：被捕倒不會，但有些藝術行為倒可能會在冠冕堂皇的「藉口」下被取消或禁閉。中國的許多問題歷來都不是可以簡單化的。當時你的作品展出的時候，普遍的反應如何？

JC：我受到很多的批評。我在台灣時，有許多來自不同國家的年輕女藝術家也在場，她們全都因為不好的評論而心煩意亂，我當場開懷大笑。我告訴她們說，我恐怕在這世上比當代任何的藝術家獲得的負面評論都多，然而，我仍然活得好好

的。你必須知道那不過是些負面的評論文章，又不是世界末日。我確實是有著一個非常艱辛的事業，這一路走來，我也不斷地得到難以計數的批評。

LW：當時人們主要反對的是什麼？

JC：他們反對的事包羅萬象，只要是你所能想到的，他們都反對。因為人們易受到新想法的困擾，對他們來說，去瞭解女人在想些什麼，女人如何去感覺，是一件很新的事。

LW：如今你如何看待一九六○～七○年代的時候，你所做關於女性主義的一切？

JC：很好呀！我確實是盡了全力。在一九六○年代，女性對於藝術有著不同的觀點。歷史上有些女藝術家的這些想法不被接受，而今，這些想法有了不同的發展。今天，年輕的女性可以上藝術學校，可以依照她們感興趣的題材創作作品，這是和過去完全不同的。能在促成這種改變上盡自己的力量，我是非常高興的。

LW：現在這種狀況的發展，得益於你們在一九六○～七○年代的女性主義革命，你認為現在年輕的女藝術家能夠享用這個成果，對於能對藝術界有所貢獻，你很快樂，是嗎？

JC：是。我是為自己而做的，但為自己同時也為其他女藝術家而做。我想要開啟藝術容納女性的聲音，是為了我自己也是為了其他的婦女，那就是我計劃要做的事。我開啟一個空間，讓自己可以很自由地表達自我，在以前那是不可能的。我因此創作了許多藝術。對於我來說，能以自己的觀點來創作藝術是非常重要的，是世界上最重要的事。

（錄音翻譯：周立本）

米麗安·夏皮洛

Miriam Schapiro

女性主義對於藝術家來說並不只是一件事而已，
它是所有的一切，
我們生活中的每一個部分都是重要的。

米麗安·夏皮洛在紐約工作室，1983 年。

與米麗安‧夏皮洛和她的丈夫合影，2000 年 3 月 26
日，米麗安‧夏皮洛家汽車站。

米麗安‧夏皮洛是美國女性主義藝術的重要代表藝術家。尤其特別的是，她從一九七○年代初介入女性主義藝術時，已經四十歲，而且在當時的主流藝術界頗有名氣。放棄穩定的社會認可，另闢前途未卜的全新的藝術道路，對她來說，幾乎是冒險。

一九七二年一月，米麗安‧夏皮洛為女性之家創作的〈玩偶之家〉(The Doll house)，把類比家庭的娃娃屋的溫暖、漂亮和安全感，與一個家庭實際上的各種象徵性的恐懼聯繫在一起，體現了鮮明的女性主義觀念。重要的是，六間迷你小房間，被賦與想像力地拼貼了絢麗的布料和圖案，充滿裝飾性的異國情調。米麗安‧夏皮洛接受的是鄙視裝飾的現代傳統的教育，而〈玩偶之家〉是一個跨越性的突破。此後，米麗安‧夏皮洛發展了一種以一傳統手工和圖案裝飾為基礎的「Femmage」技術，她認為這是「用傳統婦女的實踐成就她們藝術的實驗」，「我想驗證女人的傳統行為，把自己與那些不為人知的手工製作繡被面的女性藝術家聯繫起來，她們創造了文明的但沒有人看到的『女紅』(women work)，我們承認她們並給她們榮譽。」這對西方現代藝術而言，是冒天下之大不韙的事。因為，在西方現代主義的整個歷史中，裝飾和家庭手工藝一直被視為是女人的工作，在西方，人們把這種「低級」藝術（Low Art）和具有崇高、倫理和精神意味的「高級」藝術（High Art）區分開來。現代主義的主流語言甚至宣稱：「裝飾是犯罪」、「藝術存在等級，因為我們是人，裝飾藝術是底層，而人類

的形式是頂端」。裝飾和雕飾在西方傳統中始終被視為是女性屬性的藝術，在這種土流語言中，裝飾藝術被貶為抽象中低級的另類。

米麗安‧夏皮洛和朱蒂‧芝加哥一起，專注於加州藝術學院「女性主義藝術專案」合作教學和學習的環境培養，她用一片片鮮豔圖案化的花布，創作了許多獨特的作品，展現了鮮明的女性主義宣言。在之後的幾年中，由於米麗安‧夏皮洛的積極突破，加州藝術學院的女性作品，以及一九七○年代中期形成的「圖案和裝飾」(Pattern and Decoration) 運動的大量參與者（有男有女）的作品，清晰地宣告：「裝飾不是一個骯髒的辭彙。」在西方歷史上，第一次女性在藝術潮流中起了主導作用。往後的幾年中，「圖案與裝飾」成為很多人關注、議論，以及展覽的時髦主題。圖案與裝飾設計了一種手上的、非西方的藝術史的課程，同時為藝術創作和思維提供了另一種方式的可能。

米麗安‧夏皮洛倡導的「圖案與裝飾運動」以及她個人的藝術實踐，不僅開拓了女性主義藝術和婦女傳統藝術的一種新的可能性，而且也證明了西方藝術史所謂

等同爲「低級」藝術（Low Art）的「女性」美學，向「高級」藝術（High Art）語境的轉換和挑戰，揭示了西方藝術界在區分高級／低級（純藝術／工藝）、男性／女性藝術上的性別偏見。

場　景

米麗安・夏皮洛是我一定要見到的藝術家。我要與她會面時，她正在創作一幅很大的新作品，她說很想見到我，她還沒有認識一個來自中國大陸的來訪者，但要等到她完成這件作品。於是，一直到我要離開紐約的前幾天，她終於完成了作品，約我到她家相見。米麗安・夏皮洛今年七十六歲，是我訪問的藝術家中年齡最大的。她與她半個世紀以來相濡以沫的畫家丈夫一起住在紐約長島的東漢普頓（East Hampton），現在這裏是一個著名的富人區，而三十年前米麗安初搬來時，這裏還只是一個僻靜的漁島。

我沒想到，當我們乘坐的大巴士停在東漢普頓終點站的時候，兩位七十多歲的老人已經等在那裏。我不知道請來訪者參

米麗安・夏皮洛的早期作品〈爆炸〉(Explode)，畫布上壓克力、紡織布料，1972年。

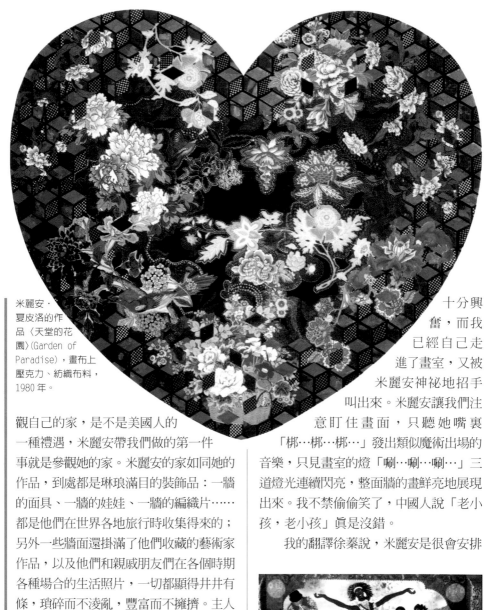

米麗安·夏皮洛的作品〈天堂的花園〉(Garden of Paradise)，畫布上壓克力、紡織布料，1980年。

觀自己的家，是不是美國人的一種禮遇，米麗安帶我們做的第一件事就是參觀她的家。米麗安的家如同她的作品，到處都是琳琅滿目的裝飾品：一牆的面具、一牆的娃娃、一牆的編織片……都是他們在世界各地旅行時收集得來的；另外一些牆面還掛滿了他們收藏的藝術家作品，以及他們和親戚朋友們在各個時期各種場合的生活照片，一切都顯得井井有條，瑣碎而不凌亂，豐富而不擁擠。主人帶領的參觀路線也同樣地井井有條，有時我想在某個東西前面多停留一會兒，或自行去看其他東西，稍走一點神兒都會被主人發現，客氣地喚回，如同在導遊的帶領下參觀博物館，米麗安的主動性可見一斑。看到她那張很大的新作品時，米麗安十分興奮，而我已經自己走進了畫室，又被米麗安神祕地招手叫出來。米麗安讓我們注意盯住畫面，只聽她嘴裏「梆…梆…梆…」發出類似魔術出場的音樂，只見畫室的燈「唰…唰…唰…」三道燈光連續閃亮，整面牆的畫鮮亮地展現出來。我不禁偷偷笑了，中國人說「老小孩，老小孩」真是沒錯。

我的翻譯徐蓁說，米麗安是很會安排

與米麗安·夏皮洛在她剛剛完成的新畫前，2000年3月26日，米麗安·夏皮洛工作室。

別人的那種人。她的這種性格貫穿整個訪問過程——吃飯、談論，甚至最後告別的時間。米麗安夫婦似乎與中國人接觸很少，他們始終以很喜愛和好奇的眼光看著我，後來徐蓁告訴我他們說了不少動聽的讚美話。我已經習慣了美國人喜歡讚美別人的美德，雖然不足為奇，但心中滿是溫暖和親切。告別時，米麗安夫婦堅持送我們到汽車站，時值初春，雖然陽光明媚，但寒風淒厲，我實在不忍兩位七十多歲的老人被風吹得白髮飛舞，於是請他們回去，他們卻說：「我們對朋友向來如此」，一直等到我們上了汽車，他們才揮手離去。我真希望下一次來紐約時他們還如此健康。

米麗安的主動性尤其體現在談話上，還沒等我開口問，她就自己談了起來，而我也樂得靜聽，自始至終，我幾乎沒有插上嘴。

訪　談

MS（米麗安・夏皮洛）：女性主義者有三種：第一波是我和朱蒂・芝加哥（Judy Chicago）。但是，你必須要記得的是，所有那些女性，尤其是我，在當時放棄了主流藝術界。當我成為一位女性主義者時，海倫・法蘭肯梭勒（Helen Frankenthaler)不願與我交談，她是我的朋友，許多曾經是我的朋友的人都不願與我交談。那時，我四十九歲，我放棄所有的一切。因為，我相信女性主義，而且，我也深信女性主義是人道主義的一部分，最終男人會瞭解女性主義的，而且也會採取某些女性主義的原則的。而事實上，現今女性主義仍正在發生也不斷持續進行著。

如今，我們已能見到男人做洗碗盤、換尿布、照顧嬰兒等等的事了。但是，現在我是在述說一九七〇年的事。在一九七〇年，大家都以為我瘋了。他們都非常的懼怕我，因為，他們以為我想要砍斷男人的雄風。那不是真的，他們並不瞭解我。這就是第一波早期女性主義藝術家的情形。而第二波，因為某些原因，女性開始認知到自己的處境，於是我們會說當時大家是在同一條船上。第三波則是當代。當代女性主義者享有了我們所做過的一切，諸如我們所受過的苦難、失去所有的舊友、無法進入畫廊，所有這一切犧牲努力之後獲得的報酬。

當時我很幸運，我想要一位女代理人，而且我找到了，她棒極了。現在，她搬到佛羅里達州(Florida)去了。她的畫廊代理的藝術家當中，一半是婦女，一半是亞洲人和非裔美人，她擁有一個不尋常的畫廊。但是在當時，人們並不感激她，因為她是如此的新奇與不同，我的意思是，太早了。她的支持者主要是年輕人，年輕的策展人及年輕的作家，她們都是女性主義者，她們在全國各地接受大學教育。自從她能夠推展這些女藝術家的許多許多的展覽在全國各地展出之後，這些年輕藝術家一直是她所專注的對象。

我喜歡住在這裏。我並不是真的很喜歡藝術界，因為在那裏我見過太多的人受苦，他們相信他們所能擁有的唯一人生，就是被主流接受後的人生。所以他們自毀生命，他們沒有人生，不論男人或者是女人，他們對於主流的獻身就像對上帝的獻身一樣。我所認識的每一個人，他們的心就只是專注在如何使此夢想成真。當我搬到這裏來以後，發生在我身上的第一件事

就是我得了一場重病，我得了癌症，他們切除了我的腎臟，我休養了一年才康復。現在我沒事了。後來，朋友介紹了一群和我年紀相仿的女性朋友，她們每個星期二聚在某個餐館裏一起吃午餐。這些女性都是些一般的婦女，她們都有著很有趣的生活，她們的丈夫大部分是些在香港、巴黎和倫敦等地的政府機關的首長。所以，她們都有著有趣的生活，而且均有子女。她們並非愚蠢的婦女，但她們都過著平淡的生活，她們屬於社區，也從事社區活動，她們都很照顧我。她們有自己的時間，而且常帶給我一些草莓啦，或是些錄音書給我。一般人認為藝術和生活已被分離，而當我變成女性主義者時，我希望我的生活能夠圓滿。我將紡織布料視為一種象徵，我稱它為我的生命結構，於是，我以紡織布料作畫，我將紡織布料運用到畫布上，我因此而有了生命。我有一個兒子，他今年四十二歲了，我有一位相處了五十五年，我所摯愛的丈夫。所以，住在這裏以及擁有一個人生是非常重要的。

我想和你談談有關女性主義中的人道主義理想。就某方面而言，女人比男人幸運的多，因為沒有人會給女人任何的希望，所以她們能自由的去試試這個，試試那個，到那裏試試這，到那裏做做。而且，她們不會像男人一樣受到嚴重的拒絕。其他有關男人和女人的事是，男人並非天生如此，他們是被社會化之後才變成如今的樣子，那才是問題的所在。並不是男人天生就是欺凌弱小者，他們被社會制約成必須具有男子漢的氣概：「男子漢就是該如此」，「我們知道男子漢是什麼樣子」。

你要知道中國現在就好像我們在一九七〇年的時候的情況，那是因為中國的情況仍是在第一階段。目前，第三階段的女性主義是對男人的問題感興趣。因為唯有解決男人的問題之後，女人才不會再受折磨。現在在美國紐約，女性主義理論家討論著性別的議題，換句話說，就是研究性別差異到底有多少是屬於生理、有多少是屬於社會的。在中國，女人仍然在掙扎，努力站起來為自己說話的境況，我們這兒不再是如此了，大家都很清楚，甚至連小孩都知道的。

有關成功的問題，其中之一是女性對於成功既不習慣又不自在。她們並不是真的相信她們仍能擁有她們自己對於生活、家務和孩子的信念，她們不相信她們可以二者兼備，這是很悲哀的，這表示婦女仍然是在男人的影響之下。在美國也有這種情形，但是我們這兒的女性很團結，非常的團結。之前我和你談到我的那些女性朋友們，她們自稱她們自己是「自我思考者」。那是很重要的，因為她們比以前更加重視自己。

我們在一起的時候，談的都是些實際的事情，例如：當我搬到這裏來的時候，我並不知道保險公司一年中會有兩次到這裏，有保險的人們開會，他們會告訴大家說只要來參加此會議，大家就能少付五百元美金的保險費用。就是像這類實際的事。再譬如說：一位好醫生是很重要的，尤其是婦產科醫生，最近我找到一位非常好的婦產科醫生，因為我搬離了市區，我必須找到另一位新的醫生。所以呢，我告訴那些「思考者們」，她們的婦產科醫生都是男性，我說鎮上有一位新的女婦產科醫生，她只有三十二歲，但是她棒極了。現在，大家都到她那兒去了。這種現象，

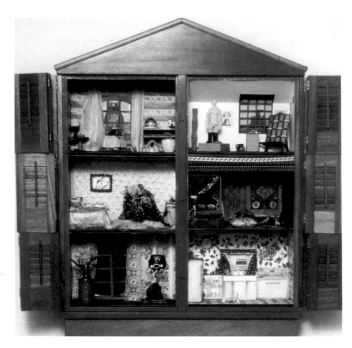

米麗安・夏皮洛的代表作〈玩偶之家〉(Dollhouse)，綜合材料，1972年。

目前在婦女們之間逐漸形成。你可能會認為這也許沒有那麼的重要，但是重要的是使得婦女的生活過得更好。女性主義對於藝術家來說並不只是一件事而已，它是所有的一切，我們生活中的每一個部分都是重要的。

我現在要談談我的作品。（指著她自己畫冊中的一個女人形象）我將她製作得很像我，我相信藝術，也相信生活。但是，大家都以為她抓著他的睪丸。其實不是的，她只是指向它而已。因為大家很害怕女性主義，所以他們就會以為我的畫中一定有些暴力或是對男人的敵意。但是畫中內容並不是憤怒，而是幽默。她指向男人睪丸的手勢，彷彿在說：「在那兒的所有一切，就只是這樣而已嗎？那就是所謂的男子漢氣概嗎？全世界就是奠基在那之上嗎？」那是很逗趣的。逗趣是我們使人理解的唯一方式。

基本上，我是個現代主義者，理論家也稱我為後現代主義者。因為，女性主義是後現代主義的概念，而且介紹女性藝術到主流藝術中。我並沒有放棄現代主義而成為女性主義的藝術家，我只不過是運用紡織布料以及主題和女性有關罷了。我是第一個將紡織布料運用到畫上的藝術家，要記得朱蒂・芝加哥比我年輕十五歲。

（指著她自己畫冊中的另一幅作品）我為了要展現我是一位婦女藝術家，製作了這件作品。當時，天啊！大家都氣瘋了。羅森柏格(Robert Rauschenberg)和所有其他的男性藝術家都來看這幅作品，因為它是前所未聞的。運用紡織布料是屬於工藝範疇，而他們最恨工藝了。然而，你看，它改變了藝術的面貌，如今，人們使用所有的東西來創作。

（錄音翻譯：周立本）

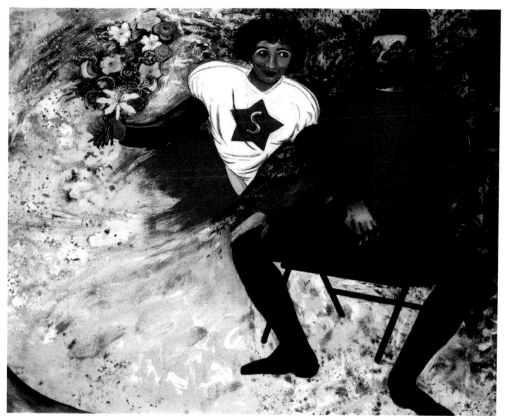

米麗安・夏皮洛解釋的那幅有指示男人睪丸手勢的作品〈她帶著最偉大的悠閒飛過空氣〉，（She Flies through the Air with the Greatest of Ease），畫布上壓克力和紡織布料，1993－94 年。

米麗安・夏皮洛的作品〈巴賽隆納的扇子〉（Barcelona Fan），畫布上壓克力、紡織布料，1979 年。

琳達・賓格勒斯

Lynda Benglis

我非常感興趣的是被認真地視為一個「個人」，
而非將個人置於特殊的女性主義範疇來看待。

琳達・賓格勒斯在創作〈圖騰〉(Totem)，1971 年。

與琳達‧賓格勒斯合影，1999 年 12 月 15 日，琳達‧賓格勒斯紐約的辦公室。

介　紹

　　琳達‧賓格勒斯（Lynda Benglis）一九七四年十一月，在《藝術論壇》（Artforum）中的海報：琳達的裸體擺出一個誇張、傲慢的男人式姿態，巨大的塑膠陽具好像是從身體分叉處生長出來一樣，並侵略性地說著「操！」（Fuck）。琳達徹底毀壞與女人美麗相關的視覺快感，因為她不想玩陰柔的女性美。這個海報當時被人認為是「聲名狼籍」（infamous）的，琳達也因此被認為是著名的女性主義藝術家。

　　傳統的女性美是一種複雜的、文化界定的、被動的特性，它要求不違背男人的觀念，彷彿女人本該是謙虛的、溫柔的、姣美的、馴服的，女人美麗的關鍵特徵是女人味道（Feminine），如傳統藝術中描繪的女性裸體。一九六〇～七〇年代，許多女性主義藝術家如漢娜‧薇爾茜（Hannah Wilke），卡洛琳‧史尼曼（Carolee Scheemann），安准‧派泊（Adrian Piper）等，都以身體為媒介，來揭穿傳統的女人美麗的面具—女人味（Feminine），從而宣稱女人並不是從生理上被決定的。當時的女性主義者認為「性別是不確定的身份」，女人的特徵並不是別人給予的。

　　琳達的「海報」銷售了一種手淫的衝動和自戀，這通常是男性藝術家被認為是神奇創造者和鬥士的重要部分。她認為男性藝術家是一種有固定模式的女人，是一種虛假的姿態。琳達把她的形象魔鬼化，震驚了整個藝術界，她通過毀壞具有女人味道的純潔感來打破這一禁忌，在毀壞女人美和女人味道的方面

起到了關鍵的作用。

琳達認為，儘管女人味道固定的傳統姿態，是認定審美和性快感的主要方式，而有些男人和女人卻對它扭曲性別表示了憎惡。琳達試圖形象地把男性的高大和女性的柔美結合起來，在當時社會被認為是絕不可能的，因為，男性的尊嚴要求在不同性別之間作出不同的選擇，而女人總是被認為是低微的。

琳達的另一類作品，是大量抽象性的雕塑。這些雕塑很特別：沾有血跡的布帶打著固體的結，鋪天蓋地的液體凝固在一瞬間，厚重而堅硬，琳達硬化了最軟弱的物體，將硬與軟、強與弱、男性化與女性化完美地結合在一起。琳達之後更多的作品，都是從這類作品延伸出來的，直到現在。

場　景

琳達　賓格勒斯（Lynda Benglis）是第一個接受我訪問的對象。那時她正準備去印度，大約要一個月以後才能回來，她爽快地約我在她去印度的前一天到她紐約的辦公室相見。因為第二天就要出遠門，琳達的辦公室一片忙亂，她一邊招呼我們座位和茶點，一邊抱歉說她這裏今天太亂，一邊還忙不喋地交代她的助手、會計師事情。琳達的動作快而敏捷，還有點搖晃，像一個「小男生」，我覺得十分有趣。琳達好不容易坐下來，可我們的談話又不斷地被電話頻頻打斷。好在琳達是個很活潑、熱情的人，在最後的二十分鐘裏，琳達滔滔不絕的談話方式，彌補了前面被忙亂打斷的感覺。

我和琳達似乎很投緣，匆忙相見使我們雙方都感到遺憾，琳達特別邀請我，她一個月後回來紐約，再去她在長島的工作室玩。一個月後，我們如約去了琳達的工作室。琳達的工作室在長島的東漢普頓（East Hampton），現在這裏住著許多著名的、富裕的藝術家，我想琳達也是其中之一。琳達和她的女朋友開車到車站接我們，她介紹說她的女朋友也是藝術家。琳達輕車熟路地一直開到海邊的一個漁家，買了四隻活的大龍蝦，然後才興高采烈地開回家。我注意

到琳達的所有動作、開車、走路、談話，都有點像個男生一樣習慣性地搖晃，很有趣。

琳達的工作室設計很有意思，外表像一個車庫，掩映在樹叢中，看不出大小，進到裏面空間卻很大。寬闊的客廳和超長的沙發，標誌著主人不同凡響的好客熱情，沿著樓梯走下去是同樣寬闊的工作室，牆上滿是琳達的雕塑。這些新作品延續了琳達抽象雕塑硬化軟質物體的觀念，巨大的鋼鐵或玻璃鋼的「圍巾結」、半透明的玻璃或料器的液體線堆，還有一些看似隨形的雕塑，竟然像中國古典園林中的太湖石。我問琳達是不是喜歡把軟質的物體硬化，她說她沒有這麼想過，她只是對物體隨意折疊或堆砌後造成的許多小空間感興趣。我告訴她，看她的作品讓我想起中國的太湖石，而太湖石隨意的造型裏面就有無數神祕的空間。琳達十分高興我用中國的觀念看她的作品，她希望可以引用我的說法，我說只是隨意說說。

琳達熱情地邀請我們在她家住一晚，並說什麼時候我想來住都可以，我

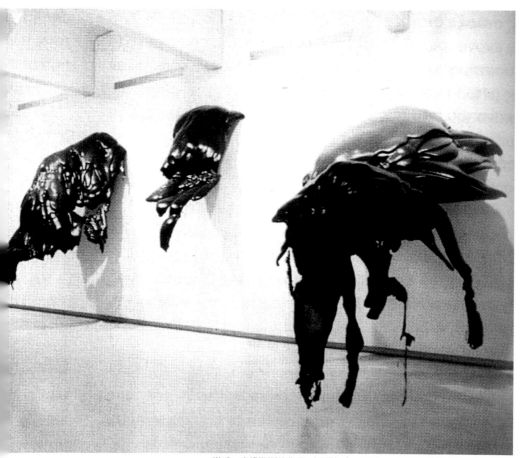

琳達・賓格勒斯的作品〈圖騰〉（Totem），有色聚氨酯泡沫，1971 年。

們欣然答應。晚飯，我們一起吃了那些巨大的半生龍蝦，琳達又送我們去電影院看電影。我們選了那時美國正流行一個時髦的電影：「美國心玫瑰情」（American Beauty），琳達又開車把我們接回家，彷彿一切事前都已經安排好了。晚上，琳達匆忙把我們和她的女朋友安頓好，就到下面的工作室工作去了。我們沒事，便早早地睡了，而琳達的工作室的燈則一直亮到深夜。

訪　談

LW（廖雯）：打破傳統的女性美（female beauty）和女人味（feminine），是一九六○～七○年代女性主義藝術的重要內容，當時的美國的女性主義藝術家一般來說是從什麼角度、什麼方式做的？而你個人當時喜歡什麼樣的方式？

LB（琳達‧賓格勒斯）：我非常感興趣的是被認真地視為一個「個人」，而非將個人置於特殊的女性主義範疇來看待。當時，我對於參加她們的集會不感興趣。在我開始執教以後，我的教學經驗是，我要平等地對待所有的人，平等的對待我的學生。但我察覺到，要這個世界中的人們互相平等對待彼此，仍是一條漫長的路。我決定設下範例來，假想藝術家被平等對待，人們彼此平等相待是他們的特權。我對於誰必須去丟垃圾這類角色的安排不感興趣。所以很早以前，我製作了一些錄影作品，其中之一和我的面部化妝及畫在我臉上的鬍子有關，就像是杜象（Duchamp）在蒙娜麗莎臉上所畫的鬍子一樣，我喜歡扮演各種不同且能夠同時暗示出男人和女人的角色。後來，我製作了老式時髦的掛在牆上的漂亮女人照片（pin-up）般的作品。有個人來到寶拉庫柏畫廊（Paula Cooper Gallery）並大聲說：「到底是誰對她做出這種事來？」我想那是個誤解，那人以為我製作了「被動的」掛在牆上的漂亮女人的照片，所以我決定要做個更為「主動的」掛在牆上的美女照。在作品中，我模仿嘲弄男人和女人，並且使之能更清楚地表明作品中的用典暗示，和女性通常被視為的物件無關，而是要視女性為一種模範或是一種角色的楷模，她能在外在世界裏自我決定事情。

LW：當時，你最喜歡用什麼樣的媒材來創作？

LB：攝影。我製作了一些攝影和錄影作品。在製作時，我考慮藉由我的身體來創作，而我的身體的所有經驗很顯然是女性的。我並不想挑起爭辯，但我告訴大家，我們對許多精神與身體的生理學領域仍然一無所知，藝術家的職責就是去發覺並且讓這些意象呈現出來。我決定要捕捉和女性主義議題有關的普遍理想，有些普遍理想和人性議題以及人們將形象視覺化的方式有關，後者是屬於藝術的範疇，而過去發生的一切則和抽象概念的發展方式有關。然而，在製作了掛在牆上的美女照作品之後，人們仍然不懂我的意圖。他們不懂老的時髦如貝蒂‧葛雷寶（Betty Grable-like）般的美女照，不瞭解新的美女照是個假的男性陽具（dildo）。所以，我製作了一個錄影作品，故事內容是有關一隻能歌善舞的狗。那碰巧是，只是碰巧是，就好像我碰巧是個女人，你碰巧是個女人

一樣，那隻狗碰巧是隻陰陽同體的狗，牠能歌善舞而且會說話。我的整個想法是…嗯…那隻狗事實上是一位藝術家，能歌善舞會說話。但是，巴布發齊爾（Babufakir）不懂，他以為那隻狗是個怪物。他決定要切除那隻狗的陽具，但他錯把狗的舌頭當成陽具給切除了。整個作品表達的是社會對於藝術家的誤解，人們不懂這個訊息。這就是此錄影作品內容的小故事。在這個作品中，我請我的丈夫擔任巴布發齊爾，我則扮演一位表演雜耍的女郎，我們為大家介紹那隻能歌善舞的陰陽狗。但議題不是那件器官，議題是那隻狗能歌善舞，那就是故事的全部內容。

LW：如同許多女性主義藝術家一樣，你們當時最希望達到的目的是什麼？有沒有一些目標？

琳達・賓格勒斯著名的女性主義作品〈Artforum 13〉的海報，1974 年。

LB：當時有兩種不同的目標：一種是要使得女性主義的議題變得更清楚，包含的範圍更廣闊，我不想牽涉到與抱怨、控訴有關的議題。我決定忽略它，我覺得當時毫無幽默感。我不想一天到晚抱怨，只想專注在較廣的議題上，專注在幽默上。我思考著該攻擊哪裡，哪裡是最脆弱的地方，而在更廣闊範圍內的攻訐就是：提供幽默，提供一個普遍

琳達・賓格勒斯年輕的時候穿著像個男生，〈Artforum〉的海報，1974 年。

琳達‧賓格勒斯的作品〈勝利者〉(Victor)，鋼和石膏
在棉布和鋁上，1974年。

的方法，給予力量、堅強的作為，不要
抱怨，這就是我的理想。如果你想要妝
扮自己，變得美麗，化化妝，儘管去
做，沒關係的。

　　LW：一九六〇～七〇年代的中國婦
女解放運動中，打破傳統女性美也是一
個重要的內容。但是和你們的女人自發
自願的有本質的不同。但那是一場為革

命而非為女性的運動，受革命功利主義
的熱情鼓舞，標準是革命的男性，革命
的方法是必須都剪短髮、幹重活，和革
命的男人一樣，頂起半邊天……我聽說
美國一九六〇～七〇年代有些女性主義
者嚮往這樣的生活，但是，當時是否有
人這樣嘗試過毀壞了傳統的女性美，你
們那時有沒有自己認為的女性美？有沒
有一個自我塑造的美好的新形象，從穿
著打扮到行為方式？

　　LB：是的，我知道。我以假的短
髮、男性陽具來暗示。早年的時候，我
走在街上，因為我不願被在街上工作的
男人對我吹口哨，所以我必須裝得很強
悍。然而如果晚上我想外出，我會化
妝，戴耳環，甚至有的時候我也會戴上
假髮，只是好玩罷了，我覺得那是沒有
關係的。即使在今天，我不再認為裝酷
是很重要的了，我不是一個輕浮的人，
但是，我喜歡穿顏色鮮豔的毛衣，我喜
歡珠寶，但並不是總是如此的。我覺得
可以同時擁有二者，這是沒有關係的。
我來自南方的路易西安那州
（Louisiana），我是在那裏出生。就某方
面來說，教養是女性的荒地，這是眾所
周知的。女性運用她們的智力，以一種
不一樣的方式來保護她們的家庭、她們
的小孩，以及所有的一切。所以這是與
生俱來的，是天生的，我想我們都很清
楚。但是在南方，我們不必完全靠智力
來抗爭，這是在一開始就有的共識。我
認為有些特定的事我很直覺地就能理
解，因為作為一個家庭的成員，我見過

右頁／琳達‧賓格勒斯的作品〈第五個字母（希臘語）〉
(Epsilon)，鐵絲網、棉布、金粉、石膏顏料、磁
釉，1972年。

我的母親、阿姨們以及我的祖母處理事情的方式。我有一位非常強悍的祖母，她是希臘人，她的丈夫很早就過世了。在希臘，女人擁有財產、繼承財產，所以，她們擁有權力。我父親和祖母都是很有權勢的。祖母在我十二歲的時候，將我帶到希臘去住，我因此看到了她是多麼的有權勢。當時我和祖母相依為命，她使得我變得更苗壯，和她在一起時，我覺得自己是很強壯的，我照顧她，她照顧我。有一天，我們到了一家希臘的服裝店，所有女人的服裝對我來說都太大了，唯一一件我穿得下的服裝是給小男孩穿的，當我穿上它時，我覺得非常自豪，因為，不管是男生或者是女生的服裝都適合我。我見過我叔叔穿過這種服裝拍下的照片，他是在美國出生的。所以，穿上男生的服裝是沒有關係的。當我還是個小女孩的時候，我們會扮演馬，而且我們會扮演不同的馬，因為我們都很喜歡馬，我從未想過我是一匹小公馬或是一匹小母馬，我只知道我是一匹馬。我所要說的是和動物合一的普遍感覺，或者是同時也有一種特別的兩性之間的感覺，二者都是很重要的，它們無法單獨存在。如果將藝術家視為一種角色的典範的話，我認為更重要的是：你是「一個藝術家」，有的時候碰巧的是，我是一位女性藝術家，我是女性，而這是非常重要的，因為我覺得我比男性好，因為我是女性，因為我從來沒有想過要變成男性。身為一位女性，我覺得很好，我很快樂。女人的優勢是，她們可以到處走動，她們可以做所有的事情，但是男人卻不能做所有的事情。女人已經打破許多的藩籬。有一

件男女都會做的事就是戰爭，而我對於戰爭不感興趣，我覺得它是個麻煩。我認為女人可以是非常具有影響力的，而且，我認為女人對於環境比男人敏感的多，當然，有些男人也很敏感，但事實也證明了女人能照顧家庭、照顧小孩，同時她也會傾聽，她們會發言，而且能夠知道外界發生的一切事情，因為她們有一個不一樣的頭腦，男人只能一次做一件事，如果和他們交談，他們就不能傾聽。而女人可以同時做許多事。不同之處在於頭腦。

LW：當時你對自己身為女人，或者做為一個女性藝術家覺得很自豪嗎？被歸類為女性主義藝術家，你覺得是一件好事嗎？

LB：那一直是很令我很煩惱的事。

LW：妳一直試著要破除被歸類為女性主義藝術家，而希望被視為一般的藝術家，你成功地做到了嗎？

LB：說實話，我無法逃離被稱為女性主義藝術家的歸類。後來，我明白了是否逃離它並不重要。我瞭解到這一點是當我遇到朱蒂‧芝加哥（Judy Chicago）和米麗安‧夏皮洛（Miriam Schapiro）的時候，當時她們都已經結婚了，而我則已經離婚。我逃離了婚姻，並不是我不贊成婚姻，而是我覺得我不想要有婚姻，我是為了我自己而不要婚姻的。我認為婚姻會以某種方式出現而且成功，但它從未出現。過去，我和男性有很好的關係，我有非常好的朋友。我有一位印度男朋友。我想是因為他的經歷，又或許是因為他是印度人，而我認為也因為他出身於有著非常強勢女性的家族，她們曾經支援過甘地

（Gandy）。所以，我想他很瞭解我的一切作爲，而我也很瞭解他的一切，我們既是朋友也是夥伴，有二十多年之久。我們並非常常見面，但彼此知道互相掛念著對方，那就足夠了。

如前面提到過的，我對於扮演美國家庭主婦的角色，或是任何文化中的角色不感興趣。我認同希臘、認同印度，同時，我也知道我自己甚至不適合於任何地方。我無法瞭解各種不同文化，但我卻有許多不同文化的朋友，我相信我們都應該去瞭解彼此，去欣賞彼此的文化。我很明白我深愛著自己的文化，我很想創作出其他文化也能瞭解的作品。在印度時，我曾經嘗試這樣去做，我製作了一個磚製的雕塑和一個看起來像花瓶的雕塑，那磚製的雕塑像條蛇般圍繞著樹，而印度人竟開始對著它膜拜了起來，而蛇群也真的住在那裏。我茅塞頓開地瞭解到，有一種你可以從審美上瞭解的方式，而且我也相信所有的地方都有其視覺上的精神性。我相信每個地方都有他們自己對於風景、植物、天空、光線等等瞭解的方式，而這種審美觀念的產生是經過很長一段時間的，在文化中它是極爲重要的，它超越了男性或女性，它在繡帷裏，它在過去女人製作的百年古物中，它在繪畫裏，它在雕塑裏，它在所有的事物之中。

LW：你現在的創作的想法和二十年前有無不同？

LB：我想我的想法變得更趨向文化了，那其實是我一開始就有的理想。我企圖使身體和山水，山水和身體產生關聯。我想在二十年前到印度時，我就開始知道了問題的所在，例如在那裏創作

藝術作品，以及真正地展示出那件作品對他們的文化有何意義等方面的問題。這是一件銅製雕塑，一年前在此地展出，不是在印度，是在這裏。在長島我有一個工作室，離我的工作室不遠的地方，有一個很大的公園，很像中國的庭園，它坐落在河邊，是一個基金會建造的。我將此雕塑置於草坪上，我喜歡觀看事物在自然中的樣子。我很喜歡中國庭園裏的岩石構造，我將此作品視爲像樹般會生長，同時又像岩石，因爲，它們是互相關聯的，那些岩石是有機物。每一個形是由許多的陶土所製成，我在一些由石膏製成的形上猛力的拍擊，我們有許多不同的方式來表達同樣的事物。藝術家以爲他們是如此獨特的個體，而事實上他們並不是。

LW：你今天談到的關於人的創作和女人獨立性的觀點，像是個年輕一代的觀點，不像是一個一九六○～七○年代像你這樣年齡的人的觀點。

LB：嗯…我們是在談論中自我擴展想法的。我真的很感謝。或許，女性們並不以相同的方式來表達她們自己，但想像一下，總是會有一些女性是這樣想的，我想這些想法恐怕早就存在了，只是我們以不同的方式來表達自己，而且，我想也因爲不同文化的境界和限制，我們必須永遠在文化的範疇裏活動。

（錄音翻譯：周立本）

卡洛琳·史尼曼

Carolee Schneemann

女藝術家把感受和創作合二為一，
每個追求作品完整的過程就是一個人性的過程。
當今社會科技如此發達，卻沒有人關注人類情感，
這一點值得反思。

卡洛琳·史尼曼的作品〈肉歡〉(Meat Joy)，行為表演，1964 年。

　　卡洛琳‧史尼曼(Carolee Schneemann)是在女性主義道路上起步很早的藝術家。在女性主義進入藝術界很多年之前，當卡洛琳是一個畫家、行為表演者、電影製片人以及作者時，就積極地挑戰女性心理邊界的權力線，在還沒有女性團體之前，卡洛琳也已經有了自己標榜的「動態劇院」(kinetic theater)。一九六〇年代早期，許多男性藝術家在一些重大活動的即興表演中，使用裸體和身體作為藝術表現方式。卡洛琳採取了不同的策略：「我以我自己——一個藝術家—的裸體作為原始的、古老的力量……」。一九六三年十二月私下表演的〈眼睛身體〉(Eye Body)，一九六四年公開表演的〈肉歡〉(Meat Joy)，卡洛琳充滿激情、性感地運用自己的身體作為表現方式，她那裸體式女性快感的表演，使她同行的女性藝術家們咋舌。一九六〇年，法國著名藝術家伊夫‧克來恩（Yves Klein）以裸體在畫布上拖成一幅「生動」的圖畫（Anthropometrics of the Blue Period），看起來沒有人反對；但卡洛琳以女性創造性的方式，導演式性感的表演方式，卻受到很多人指責。由於孤僻和缺乏藝術團體的支援，卡洛琳一九六九年去了歐洲，在那裏渡過了四年。在歐洲她繼續從事行為藝術表演和電影製作。一九七三年她返回美國時，那個她曾經離開對她充滿敵意的世界已經變得截然不同，卡洛琳對此深感欣慰。

　　一九七〇年代的美國女性主義藝術家，清晰地意識到女性方式的社會和文

卡洛琳‧史尼曼很注意保持著年輕時代作為漂亮女人的風度和風情，1999年12月17日，卡洛琳‧史尼曼的家和工作室。

化理想性，女性身體的理想化反映和加強了有關女性的美麗、性的社會地位和權力的文化慾望，於是，女性的「身體」在當時女性主義作品中，成為一種形象、一種觀念、一種記敘女性重要性的

作者和丈夫栗憲庭與卡洛琳合影，1999年12月17日，卡洛琳‧史尼曼的家和工作室。

主題。女性主義藝術家聲稱，她們自己的體驗不僅是真實的，更給她們的藝術提供資訊，同時女性的身體也是美麗、性感和具有精神力量的。透過女性的眼睛來觀察自己的身體，是女性自我省視、自我決定和自我實現的一個關鍵內容。卡洛琳・史尼曼即是一九七〇年代運用「身體意象」和「性」創造作品的重要代表人物。

女人的社會決定性要求她們按照社會要求和規範的「美麗」，扮演一種虛假的模樣，傳統的藝術史也往往把女性身體理解為欣賞、消費的位置，而女性的性器官，長期以來根本就是見不得人的。為了結束女人對自己器官的卑劣的感覺，卡洛琳・史尼曼、漢娜・薇爾茜（Hannah Wilke）以及朱蒂・芝加哥等女性主義藝術家宣稱，應該採取一種「屄肯定（count-positive）」的積極態度。

有意味的是，卡洛琳・史尼曼，漢娜・薇爾茜等許多女性主義藝術家，都是大家認為的傳統「美人」，因為她們美麗的外貌，常常被人稱為自戀、自大、自我陶醉，但正是她們努力也有能力在自己的作品中，給女性身體一種思維，使美麗人性化，通過「毀壞」社會規範所建立的傳統女性「美麗」來重新塑造視覺的美感。這些女性主義藝術家，努力挖掘女性身體的代表性，並使身體意象從男性的權威詮釋解讀中隔絕開來。

卡洛琳・史尼曼著名的〈內部卷軸〉（Interior Scroll）（1975年首次表演），是舞蹈、是講演也是宣告的吶喊。卡洛琳赤身裸體地站在平台上，用顏料來定義她身體的輪廓線，慢慢地從她自己的陰道裏抽出一個十英尺長的紙卷。卡洛琳在這個紙卷上寫了自己的一段話，然後把它精心折疊起來放入陰道。當她把那個紙卷從自己的陰道慢慢取出，並大聲地朗讀時，彷彿賦予了女性的陰道一個公開發聲和精神象徵的聲音。

女人的身體是知識的場所，並不是一些由男人所瞭解的性的醫學和審美的器官。卡洛琳對男人經常偷竊女人的身體意象及其符號意涵的憤怒，更促使她熱愛其藝術作品中所開發自主的女性身體，她是一個極端熱愛身體的藝術家。卡洛琳是於一九七〇年代認真觀察和探索美麗和女人快感的主要角色，幾十年來始終在女性的快樂中感覺存在和拚搏。

場 景

卡洛琳・史尼曼也是一九六〇～七〇年代藝術界公認的「美人」之一，也是當時著名以身體語言做作品的藝術家。當我一九九九年在紐約時，正好有一個美國二十世紀藝術的回顧展，訪問卡洛琳之前，我在這個展覽上看到卡洛琳一九六四年的行為藝術作品〈肉歡〉(Meat Joy)的錄像：一群年輕的男女人體、肉雞和鮮魚的屍體，黑、紅、白強烈對比的顏色，攪在一起翻江搗海，生命的激情和性的快感波濤翻滾、火焰熊熊，令人激動。我帶著依然有點激動的情緒去訪問卡洛琳，我下意識地期待著，卡洛琳即使美貌不再，也還是激情依舊。可當卡洛琳以敏感和有點風騷的眼神小心翼翼地看著我時，我感到的卻是風情依舊。以後卡洛琳始終用這種眼

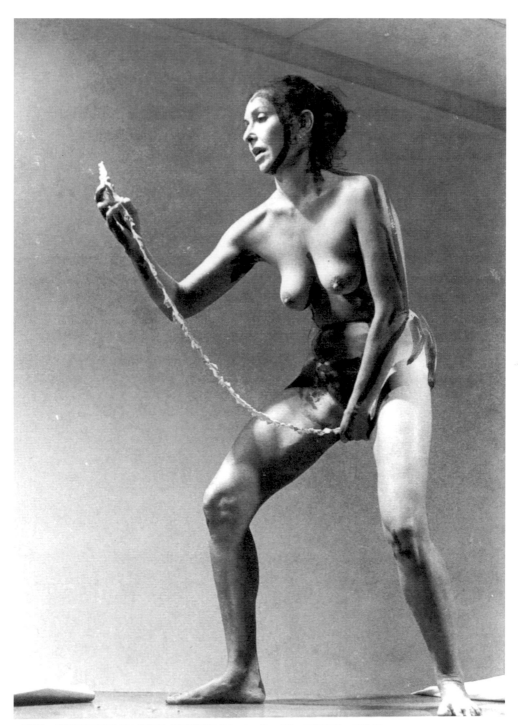

卡洛琳・史尼曼的著名女性主義作品〈內部卷軸〉(Interior Scroll)，行為表演，1975 年。

神看著我，而且無論我問什麼問題，她的回答裏總是帶著怨氣，她怨年輕一代的女藝術家忘恩負義、怨策劃人不公正、怨畫廊太重利……從她太多下意識的怨天尤人中，我感到她目前的境遇的確不佳。她說，迄今為止的幾十年間，她只賣過三件作品，至今快七十歲了，卻仍然要靠給學校代課為生。面對這樣一個當年優秀的藝術家的如此境遇，我心中充滿同情，我不知道我應該說些或做些什麼，所以當她要我買她的畫冊時，我毫不猶豫地掏出了錢，她是我訪問的藝術家中唯一讓我「買」畫冊資料的人。糟糕的是，我們的談話很難進入，更難深入。我於是提出觀看她作品的想法，這一下就將我們倆都從怨言中解救出來，卡洛琳開始有點興奮了，我也很高興。

卡洛琳的工作室裏陳列了她各個時期的作品，居然也有一個年輕小夥子做她的助手。她特別介紹〈無窮的吻〉(Infinity Kisses)，這是個行為錄影作品，從一九八二～八六年，每天早、中、晚三次與她的貓接吻，一吻四年。我要求看她一九七五年那個著名的行為表演〈內部卷軸〉(Interior Scroll)的錄像，她抱怨說，當時拍錄影的那個攝影師，始終扣著她和其他幾個當時行為表演的女性主義藝術家如漢娜‧薇爾茜（Hannah Wilke）的資料片不給，所以她手邊並沒有一九七五年那個錄影的資料帶子，但她在一九九○年代又重新表演了一次，於是就放這個錄影帶給我們看。新的這個表演在一個山洞裏進行，同時又有一些參與者一起表演，雖然依舊是從陰道裏拿出那個著名的紙卷來讀，但感覺上

卻有些似是而非了。看完作品後，卡洛琳急於追問我的感受如何，我不忍直說，只好顧左右而言他地說：我以前以為那個紙卷是捲好後放到陰道裏，表演時再一起拿出來，然後展開來讀的，真沒有想到，那個紙卷是橫著一點一點地從陰道裏拖出來，邊拖邊讀的，這真的讓我覺得驚奇。卡洛琳很得意地說，她做過許多實驗，最後才找到了一個很好的方式，一邊說著還一邊做著示範表演，姿勢熟練優美。

告別的時候，我要求給卡洛琳拍照及合影，她顯得很高興，站到一個作品前面，忽然又想起什麼，跑進裏面的房間，過了一會兒，她搬出一個翠綠色的高腳凳來，很熟練地擺好姿勢。我發現卡洛琳進去的一會兒，把領口拉低了一些，塗了一點口紅，依然很注意保持著年輕時代作為漂亮女人的風度和風情。拍完照，我們一起看身後的那個作品，是各個時代各種觀念的女性生殖器圖片，幾十幅拼成一面牆。卡洛琳解釋說，不同的時代、不同的國家民族，對女性生殖器的叫法也不同，並很有興趣地問中國怎麼叫。我說最文明的說法是書面語叫「女性生殖器」，卡洛琳聽了直搖頭；我接著說，最粗魯的說法叫「bi」，卡洛琳聽了大笑，一連聲地「bi」了許多次，我們終於一起輕鬆地大笑起來，我為能使境遇和心情不快的卡洛琳高興而感到由衷的欣慰。

訪　談

LW（廖雯）：你是堅定的追求女性性解放，如性快感、自主權等的女性主

卡洛琳·史尼曼的作品〈無窮的吻〉(Infinity Kisses)，行為錄影，1982－86年。

義藝術家，你開始得很早，也有鮮明、堅定立場和強有力的作品。這也是六○～七○年代女性主義藝術的一個重要內容。一九六○～七○年代女人和男人的權力關係如何？

CS（卡洛琳·史尼曼）：女人毫無權力。四十個男人也許才會有一個女人，而且這個女人必須倚仗男人。一九六一年，社會對話總與男人有關，女人在一邊抽煙，男人在聚會聊天，談完後

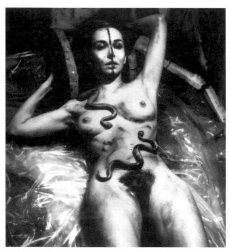

卡洛琳·史尼曼的作品〈眼睛身體：36 變形動作〉(Eye Body:36 Transformative Actions)，行為表演，1963 年。

女人進來打掃。

LW：男人和女人的情感關係如何？

CS：男女關係中男人占統治支配的地位。現在已有許多變化和改變。女人已有一定的地位。可我總覺得力量不夠，仍須不斷改進。

LW：你認為女性主義和當時的社會背景有什麼關係？

CS：一九六○年代民權、反戰爭等

都與女性主義有關。當時甘迺迪（Kennedy）總統支援戰爭，政治混亂。女性希望擺脫許多束縛，她們中很多人是同性戀，希望從女性自己人中發現自己，而非通過男人。女性開始逐漸反對自身只是性、墮胎、黃色書刊的代名詞，但感受到極大的障礙。我的朋友問我：「你已經獲得了一切，為什麼還要戰鬥？」我感到語言與性別之間有某種聯繫。十年後當我們閱讀人類學有關平等的概念時，發現人類確有不同。這時候我的那個朋友說：「你們當時做的事情確實非常重要」，可十二年前我就知道了這個重要性。越戰期間，我與我的伴侶分開，我做了很多反戰的活動。

LW：那麼，何時開始有人標榜自己為女性主義藝術家？

CS：我們標榜自己是女性主義藝術家，不是有利於什麼事業，而是盡我們自己的能力改變我們自身。做事情有很多種不同的方式。我認為是否自稱或稱之為「女性主義」並不重要，關鍵是作品呈現的觀念。比如辛蒂·雪曼(Cindy Sherman)從未標榜自己是女性主義者，但看其作品就可發現同樣的內容，如果沒有女性主義，就不可能產生出她的作品。辛蒂作品的觀念非常時髦，也被許多人接受，因為她把女人放在犧牲品的位置上。只要把女人放在可怕、恐怖的位置上，就是對的，也可以這麼做。年輕藝術家和茜茜·史密斯(Kiki Smith)也是這樣。她們的作品形象都有些仇視女人，儘管他們玩得很開心（當然，我不想被人引用說我批判性地評價其他藝術家的作品）。

LW：你認為新的女性藝術與一九六

○～七○年代有什麼關係？

CS：沒有一九六○～七○年代的女性主義藝術作先驅，就不可能有今日的女性藝術。但是這個問題比較混亂，因為影響不是清晰、直線性的。

LW：你的意思是說，年輕一代女性藝術家受惠於前一代並享用了她們的成果，是嗎？

CS：歷史就是這樣，有前進有後退。你的作品時髦時，市場就會猛炒，過段時間就會被其他新東西代替。無論你是男權、女權，都要求生存，使作品得以展示，所以必須改變。當時的理論文章影響也較大，對年輕藝術家和女性主義藝術具有關鍵的作用。

LW：時間過去幾十年，你是否後悔當初做女性主義藝術？

CS：我也不知道，我覺得可能會吧！事情超過我的控制，我很後悔。儘管我也有書稿，也簽了合約，可我從未花時間試圖發表此書。這是事物發展的規律。我想出書也許會有一定的作用。因為有生存的壓力，我們沒有聯合很久。我想，如果大家都覺得沒有任何人成功過的話，團體可能維持很久，可一旦有人成功，團體就瓦解了。我覺得年輕人總認為她們受到前輩人很大影響，卻很難看到我們中有很多人從未成名過。就是我們中有些人成功，她們也不理解我們為什麼那樣成功。

LW：你認為一九六○～七○年代的女性主義藝術發展的影響如何？

CS：媒體總以女性藝術開玩笑，承認女性主義地位的口吻也帶有嘲諷。許多女藝術家渴望藝術，感覺細膩，渴望將感受和創作合二為一，每個追求作品

完整的過程就是一個人性的過程。當今社會科技如此發達，卻沒有人關注人類情感，這一點值得反思。

LW：一九六九～一九七三年，你為什麼離開美國去了歐洲？在那裏繼續作藝術創作與美國的情況有什麼不同？而當你一九七四年回美國的時候，美國又發生了怎樣的變化？你怎樣看這些變化？

CS：一九六九年我離開了美國。有人給我一張機票，我帶上我的貓就上了飛機。四年間我沒錢，只好擱淺在法國。當時的生活非常困難，房東也刁難我。我去過歐洲，但從未接受過外國的正規教育。我到處周遊，去過墨西哥、古巴、日本，我跟那裏的女性主義關係很好，我知道這是個非常有影響的運動，我的作品也得益於女性主義的發展。我用兩千年的歷史禁忌為主題，對抗對女性的束縛。作為一個年輕的藝術家，我知道很多因素會阻止我成功。沒有人限制我的思維，但我的東西不被承認為有價值。語言向來具有偏激性，總是講「他」（He），「她」（She）只是個代詞，我不認為我只是個代詞。對我來說，女性特徵非常關鍵，所以我探索女性藝術到底是不是一種色情內容。這兩者之間有什麼聯繫？一九六五年，我做了一件作品，用自拍的方式，描繪我和我的戀人做愛時的場景。我想從中瞭解藝術和黃色內容有怎樣的關係。我對拍攝出來的電影非常滿意。

（錄音翻譯：張芳）

瓊 · 西蒙

Joan Semmel

我的作品永遠都是針對我的生活、我的個人感覺，
也是有關那個我們必須生活其中，
並警告我們的重要的社會結構的。

瓊 · 西蒙的作品〈親密－自治〉(Intimacy/Autonomy)，油畫畫布，1974 年。

瓊‧西蒙的
作品〈走出黑
暗〉(Out of
Darkness),
油畫畫布,
1977年。

介 紹

　　瓊‧西蒙（Joan Semmel）以構圖特別、用色特別、尺寸特別的女性裸體,被美國女性主義評論為「最關鍵和最令人震驚的研究女人身體的勢力」,而開始在女性主義藝術中佔有一席之地。瓊‧西蒙一九六三年離開美國到了歐洲,住在西班牙的馬德里（Madrid Spain）,這期間,她是個抽象表現者。一直到一九七〇年回到美國,她的作品才回到了人體,進入到女性主義的範圍裏。

　　一九七〇年代,瓊‧西蒙開始創作比真人還龐大得多的女裸體作品。她的基本出發點是想要表達「女性」的性慾,而非傳統藝術中隨處可見的男性性慾。同樣是女裸體,瓊‧西蒙的女性裸體不是觀眾習以為常的完整、優美的,總是處於觀賞角度的形象,而是每一個都充滿性慾衝動,都龐大得溢出畫面而變得不完整,畫面中看不到主體的頭,觀眾與畫中身體處於相同的觀賞位置,這樣一來,觀眾和作為主體的裸體共享了相同或相似的視覺感受,觀眾徹底地看到了主體是如何看待她自己的,認同和相仿的快感取代了以往對女性裸體消費和窺淫觀賞的可能性,體現了瓊‧西蒙的觀念:「身體作為一種物體,並不是別人給予的」。以後,瓊‧西蒙不僅沉迷於把身體部位錯誤地擺放的視覺狀態中,而且她使用的顏色,土黃、寶石藍、奇怪的綠和粉紅色,既不是美麗的也不是自然的,都帶有一種酸性的光彩和一點死屍的空洞。傳統女裸體的魅力得到了重新的審視。

　　瓊‧西蒙也有一些關注兩性「性」關係的作品。她找到了一個願意為她作表演的男模特兒,他通常會把女同伴帶到瓊‧西蒙的工作室做愛,由一群人來描繪、拍攝、紀錄這些性活動,瓊‧西蒙

用相機拍攝，用她自己的慾望來觀察這對伙伴，這就同標準的黃色鏡頭的拍攝有截然相反的效果。這類作品中最引人注目的是一九七四年的〈親密·自治〉（Intimacy/Autonomy）：一個男人和一個女人相擁著躺在一起，也許是做愛之前，也許是在做愛之後，他們手與手之間完美的距離，展示了一個矛盾的空間，儘管他們身體靠得很近，呈現出的卻是他們之間的緊張而又相互依存、相互安慰的關係。這種空間是永恆和自發的，這個區別隔離線從未被跨越過。瓊·西蒙特別的表現手法，在這類作品中，也達到了一個意味深長的效果，使觀眾特別關注於兩個異性裸體之間的動作和抽象感。

場　景

　　瓊·西蒙住在紐約的蘇活區（Soho），幾十年前，這裏是著名的紐約前衛藝術家聚集的地方，許多著名的畫廊也是從這裏起步和發展起來的。如今蘇活已經成為時髦、繁華的時尚街，但這裏仍然有許多當年開闢買房的「老」藝術家紮根在這裏，瓊·西蒙正是如此，甚至有一些六○～七○年代來到美國的中國藝術家也是如此。瓊在我們去她家的前一天剛剛退休，紐約重要的藝術刊物《美國藝術》（Art in America）為此還特別發了個新聞。有趣的是，這位堅定的女性主義者，並非人們刻板概念中女性主義者的強悍形象，而是溫文爾雅，甚至有一絲柔弱，這位當年藝術界「公認」的美人，如今雖然已經六十多歲，卻依然保持著溫和、優雅的姿態，雪白

的長髮洋洋灑灑，披肩而下，別有風度。

　　更有趣的是，瓊是我拜訪見到的第二個藝術家，以後我陸續見到更多的美國一九六○～七○年代的女性主義藝術家，其中有不少都可以稱得上是傳統觀念標準上認定的「美人」，這個發現很出乎我的意料，也使我很感興趣。在我們先入為主的觀念，「美人」與反對消費和利用「美色」的「女性主義者」幾乎是對立的，那麼這些「美人」積極和堅定的女性主義立場和動力來自那裏呢？這個問題我問過瓊·西蒙、卡洛琳·史尼曼（Carolee Scheemann）等幾個被公認為「美人女性主義藝術家」，但都沒有得到明確的答案。後來，我有機會問著名的女性主義批評家愛琳·芮文（Arlene Raven），她說，當年越是被認為美人的女性，越是輕易處於被男人當作慾望消費品的位置，她們渴望得到獨立人格尊重的機會更少得可憐，她們自尊心受到傷害的可能性更大，因此，同是爭取獨立自主的權力，美麗的女人比相貌平平的女性往往還敏感和艱難。這個解釋雖然同樣不在我的想像中，但我覺得她說得很有道理。

　　整個談話過程中，瓊的聲調雖然始終溫和，但語氣卻很堅定，她甚至對某些當年積極參與女性主義運動，以及後來作品中具有女性主義傾向，卻不願意承認自己是女性主義者的人表示憤慨和鄙視，她還拿出收集多年的資料給我們看，那是一些與女性主義關注有關的議題，尤其是女性「性」解放相關的藝術作品，許多不同時期、不同年齡的藝術家，可見她的用心良苦。事實上，女性

主義並沒有給她帶來多少實惠的好處，她一生更多的還是靠教授爲主，但瓊如此執著自己追求的精神令人欽佩。

訪　談

LW（廖雯）：我們熟悉的大量古典寫實的人體和你的作品完全不一樣，你也是運用同樣寫實的畫法，也畫裸體，而你採用的角度、所使用的顏色和傳統的人體畫完全不一樣……

JS（瓊・西蒙）：我的觀點、作品背後的動機，以及我會創作這些繪畫作品的原因，主要是想破壞傳統。

LW：你想破壞傳統最初的想法是什麼？想得到什麼樣的結果？

JS：我想改變女性的傳統、她們認知與瞭解她們自己的方式，以及在社會裏她們被操縱的方式。

LW：你是怎麼把這種想法轉化成你的創作語言的？

JS：思考有關人體的作品創作，是我一九七〇年回美國的時候才開始的。我並不想創作像傳統古典般的人體，就是那種在學院裏，模特兒擺好姿勢，坐在預先設置好的場景中，然後人們照著眼前的一切作畫。我審視如何使用人體，使之能與當時的文化有所關聯。我開始使用情慾的意象，但我想要從女性的觀點來看待它。我剛回來的時候，對滿街報攤上陳列的色情畫（所謂我們稱之爲「soft porn」的軟性色情畫），驚愕不已。它原本應該代表的是一種性革命和性解放，但我所見到的卻是對女人的慾望而非女性的解放。在那種情況之下，女人變成了可輕易犧牲和無足輕重

瓊・西蒙姿態優雅，談吐謹慎。

的人。我開始思索有關女人如何表達她自我情慾的問題。在情慾中，她應是個對等的伴侶，而非只是在男人與女人的權利關係當中，扮演一個永遠是隨招即來和被利用的角色；相對地，她應該變得更積極主動，而且能夠釋放她自己的慾望。這就是我處理情慾的觀點。

一九七三年，我舉辦一個完全有關情慾作品的展覽，共有十二幅大尺寸的伴侶性交圖，我是從女性的角度出發來創作的。然後我繼續前進，而且我想要能夠再向前深入，我開始思索以一位女性藝術家的身分來運用裸體題材。我要如何運用裸體呢？翻看藝術史，我所看到的都是有關男人如何觀看女人的作品，甚至連古典的色情畫，同性愛的色情畫(homoerotic) 也是如此，極少有從女人的觀點來看的異性愛的色情畫(heterosexual)。我開始思索那種情況如何把文化公式化了？它是如何成爲《花花公子》(Playboy)雜誌的前身的？女性爲何總是被視爲被動的刺激物，而從未變得真正的主動些呢？我覺得如果女性想在文化裏佔有同等的地位，她們就需要像男人一樣，有相同的可能性去依照她們的需要和願望來行動。許多人們，甚

至連女人們自己也從未重視過女性的需要和願望，因爲她們過於依循文化爲她們設制的模式來思考她們自己。而另外還有一件事，在當時非常困擾我。我曾經在國外那些被我們稱爲開文化倒車的國家（也就是說那些工業式的發展較緩慢的文化國家）住過一段很長的時間，當我回到這裏時，這個國家好像事事都被包裝的好好的一樣，而且喪失了人與人之間的親密感。所以，我想從事處理的問題，包括女性接受自己的身體、自己的需要、自己的願望、依照她們自己的想法而工作、眞正瞭解她們自己，而非經由男人看待女性的想法來瞭解自己。那就是我開始創作女性「自我形象」的原因。

LW：你提到人們如何以男性的觀點來看色情畫，你是如何來處理這方面的事的？

JS：嗯…我不管這方面的事，那不關我的事。我所感興趣的是，女人和任何人一樣具有潛力，我並不是要去檢查或者阻止其他人如何表達自己。主要是因爲女性甚至沒有一種語彙去思考和表達她們的感覺，並且尊重她們的感覺。

LW：剛才提到要找到一種表達的方式實現你的這種想法並不容易，你後來是怎麼找到這樣的一個「自我形象」的，這個方法有沒有達到你想要的目的，就是讓女人喜歡看，讓女人看了有感覺的作品？

JS：我想藝術家大都是憑直覺地來創作的，並不是永遠都先有一個計畫在。通常是在作品完成之後，我才瞭解我在做些什麼。我看了完成的作品時，我會問自己說「這是什麼呀？」當我觀

看我的作品時，我便能瞭解得更清楚。我已經說過一些重要的事了，我頗爲滿意自己曾經做過前述之事。然而，新的事情總是不斷地產生。那時是我人生中的三十歲至四十多歲的階段。年紀漸老時，所認爲重要的事情也不斷地改變。現在，我開始做些和人與人之間的關係，以及衰老方面有關的作品。新的議題、新的想法是從同樣的基礎上發展出來的，它不斷地發展，人是永不知足的。

LW：我注意到你的兩個人體的作品中，男性裸體和女性裸體，不像傳統繪畫中那樣關係親密，他們之間有一個似即若離、很「特別」的距離，我很感興趣這個距離的涵義？

JS：我關心自主性的議題，女性不再感到受壓制而且能夠堅持立場。

LW：是不是想研究兩性之間的一種關係，一種既親密又有距離的關係？

JS：我的作品永遠都是針對我的生活、我的個人感覺，並且也是有關於那個我們必須生活於其中，並且警告我們的重要的社會結構的。

LW：我看了一些關於一九六〇～七〇年代女性主義的資料，有一個初步的印象，我覺得行爲表演藝術（Performance）和錄影藝術（video art）比較多，繪畫反而比較少，我不知道妳除了創作繪畫，在當時是否也有做過錄影或者是其他媒材的作品？

JS：很有意思，因爲我不相信那是眞的。我想事實上是因爲，那些現在從事寫作的人以及那些寫作當時歷史的人，他們都對於行爲藝術和錄影藝術較感興趣。在一九六〇～七〇年代，的確

是有一些非常有意思的行為藝術家，但同時也有其他一些很有意思的畫家。因為傳統主要是由男人建立及控制，女性主義藝術家在那個傳統中要獲得報導、被畫廊代理，或得到曝光的機會是非常困難的。在一個尚未形成傳統的新領域裏，譬如：錄影、攝影等，因為是一個嶄新的領域，還沒有被男人掌控的傳統，所以女人們能夠進入其中。另外，我認為，去經驗那種停駐而不會失去的事物如繪畫，和去經驗那種當下會消失的事物，如錄影，感受是非常不一樣的。當你觀看某些當下的事物，就像行為藝術、錄影，它會有短暫的衝擊，但它不會像某些永遠在你眼前的事物般困擾著你。

LW：你的這些作品破壞了傳統，破壞了傳統的審美，當時的觀眾有什麼的反應？是否有些人譴責這些作品，有沒有什麼反對的意見？

JS：我聽到的好的反應多。大體上來說，「自我形象」的創作題材被接受的程度非常的好，我因而也獲致了許多的成功。現在只剩下三、四件。但是「操畫」（Fuck painting）就困難多了。我的意思是說，大家都因這個主題而有點憤怒，但他們也覺得被幽默了一下而對它很感興趣。我想大多數的人視它為一種撼人的色情畫，有關性和感官的作品，而不瞭解它的意圖，也就是不知道我畫它的原因。我不認為大家真能瞭解它是有關女性主義的作品，甚至於連女性也都難以接受它，大家不瞭解它是對於女性沒有自己的聲音，甚至是最原始的性關係的一種攻擊。但是，仍然有一些正面的反映，如藝評家勞倫斯‧艾勒維(Lawrence Alloway)就寫了有關此作品非常好的評論，藝術界的評論圈覺得它非常有趣，他們非常的瞭解此系列作品。

LW：我在最近的《Art in America》藝術雜誌裏，看了一篇文章提到去年你連續有兩個展覽，這是否意味著現在大多數的觀眾已經可以理解你的作品了？

JS：我們永遠無法知道。我想那種影象對於婦女仍然是非常負面的，仍然是如此的，事物越是變遷，維持不變的也就越多。有一件永遠令人心煩的事，就是媒體一直散發出一種「視『女性主義』為負面辭彙」的訊息，使得女性害怕被稱為女性主義者，即使她們是非常活躍的女性主義者，她們也否認女性主義。部分原因可能是她們仍然想成為別人的最愛，我們也都需要那種願望；另外，在男性的建制裏仍然有許多的反向勢力，即使女人們的行為舉止像個女性主義者，她們意識到女性主義也參與推動女性主義，但卻不願被貼上女性主義的標籤，因為這個標籤的殺傷力太強了，如果你一旦被貼上女性主義者的標籤，那麼你的作品要獲得曝光、提升、推動則會變得非常困難。然而，我們也需要進入到主流中，並且變成整體中的一部分，而不再被冷落在邊緣位置，否則，我們將永遠地被邊緣化。沒有人喜歡被邊緣化。所以，今日的女人不喜歡被分類為女性主義者，因為她們害怕再次地被邊緣化。（錄音翻譯：周立本）

註：（「Soft porn」（軟性色情畫）這一名詞是和「Hard porn」（硬性色情畫）相對的，「soft porn」指的是圖片中的影像只是單純的裸女或者是裸男，沒有男女性交的畫面，相對地，「hard porn」則指的是圖片中的影像全是男女性交的畫面。）

伊芳・芮娜

Yvonne Rainer

要對劇場規則說不，
對壯觀的場面說不，
對人們的鑒賞力說不，
對蛻變說不，
對魔法說不，
對「使你相信」說不，
對明星迷人的美說不，

對英雄說不，對非英雄說不，
對垃圾說不，
對進入演員的狀態說不，
對觀眾說不，
對吸引觀眾說不，
對裝模作樣說不，
對標新立異說不，
對移動和被移動說不……

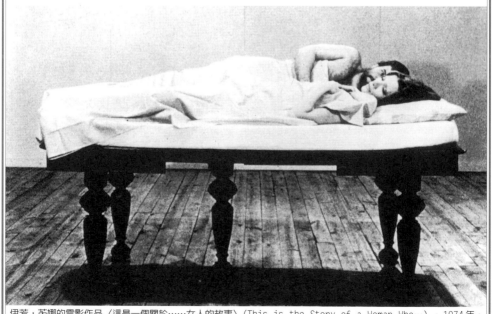

伊芳・芮娜的電影作品〈這是一個關於……女人的故事〉（This is the Story of a Woman Who…），1974年，16mm，黑白，105分鐘。

伊芳・芮娜(Yvonne Rainer) 作為一九六二年「加得森舞蹈小組（Judson Dance Group)」的創始人，極簡主義的先驅，作為前衛舞蹈的創始人，一九七〇年已經具有了相當的地位。評論家認為她「在表演和視覺藝術界，為年輕的女性樹立了重要的榜樣，像她的老師馬修・格瑞海姆（Martha Graham）一樣」。伊芳的作品主要是舞蹈和電影，她的舞蹈「壓抑了所有行為個人獨特性的創造和表現」，要求把自己當成僅僅是「自然資訊的傳播者」，因此被評論家稱為「極簡主義的舞蹈」。伊芳早期的個人獨舞，充滿了各種個人意識和女人優美身段的表現，異常神經質和怪誕。一九七〇年代早期，她再度關注個人和傳記化，她似乎被女性運動勾了魂，而當人們把她用一個真空吸塵器做的〈內部表情〉(Inner Appearances) 視為女性反叛的重大標誌時，她顯得很吃驚。於是，伊芳迅速地把個人和傳記的滿足、結構鬆散、多層次，和一連串即興的表演，巧妙地結合在一起。這種即興的、多方位的表現，被認為是女性主義行為藝術的特徵。

剛開始時，她在舞蹈的範圍內作了許多變化，最終她轉向電影。一九七四年〈這是一個關於……女人的故事〉(This is the Story of Woman Who……)的電影，作品一開始是舞蹈的現場直播，後來被製作成電影。值得注意的是，這個電影一直是行為作品重要的媒介。

伊芳・芮娜，2000 年 3 月 9 日，伊芳・芮娜家。

伊芳的作品似乎充滿哲學意味，很難懂，一些評論家說她是極簡主義的舞蹈家。然而，那些評論也很難懂，不能幫助我們更清晰地瞭解伊芳的作品到底在關注、追求什麼。因此，對伊芳的訪談，我只想搞清楚兩件事，一是瞭解她的作品的具體情況，二是瞭解她的作品與女性主義藝術之間的關係。

伊芳的家很大但光線很暗。伊芳的打扮有點男性化，平頭、牛仔褲、藍格襯衫，她走路像貓一樣敏捷、輕巧，幾乎沒有一點聲音。我們坐下來談話時，發現伊芳說話的聲音也很輕。在這樣的氣氛裏談話，對我這個大嗓門的人來說有點彆扭，儘管我盡所能地壓低聲音，結果一開口聲音還是顯得大了。

LW（廖雯）：老實說，我覺得你的作品很難懂，我希望聽你講你的作品。

YR（伊芳・芮娜）：我五歲開始學習體操和踢踏舞，二十幾歲的時候在馬修・格瑞海姆（Martha Graham）現代舞學校學習。當時有一個女舞蹈家，將地毯和木塊擺成風景圖案，當時給了我神

一樣的啓示；一個下城的戲劇，用鉛筆在自己身上畫出身體的不一樣的戲劇形式，給我反傳統的資訊。而我自己在學跳舞的時候，總是被人提醒不要跳得像體操，我自己認爲在官方的舞蹈觀念下不可能跳好，於是自己想做編導。

一九六一年，我開始自己的舞蹈創作，表演了兩個獨舞。我覺得我是爲了觀眾表演，當舞台的帷幕拉開的時候，我看觀眾有一種愛，我感到自己是一個完整的人。一九六四年早期，我的創作開始有變化，藝術家羅森伯格（Rauschenberg）做的舞臺設計，爲我的創作打開了一個窗口。我認爲羅森伯格的設計很眞實，很具元素性。

（伊芳拿來了一本畫冊，裏面是她早期的舞蹈作品，她開始指點著講述她的作品。）這是一九六三年四月二十八～二十九日，在紐約一個教堂的表演。六個人身穿芭蕾舞黑色緊身衣，內容總共分爲五個部分。一、對角線。十個穿行的動作，與字母 abcd 有關；二、二重奏。雙人舞，與一個女人合作，一個在左，一個在右，一個是浪漫芭蕾的動作，著重在頭、肩、骨盆，中級芭蕾的悠閒隨意的動作；三、單人舞。五個單人舞，以詩歌朗誦做爲背景音樂。五個人分別上台，動作基本一樣。兩個詩歌的內容分別是「眞理」和「邪惡」，分別由兩個舞蹈員朗誦，以自傳的形式；四、遊戲。結構複雜，十一組，每一組參與的人不同，每一組都有自己的頭和尾，混在一起。五、單身。穿行，六十七個段落的運動。對前四個部分的重奏曲形式的再現和概括，七分鐘，每一個人要重複十個以上的動作，以不規則形式進行。

這個作品則是一九六五年三月，在康州，在紐約表演的「六重唱」。十個人、十二個床墊。最初的想法來自一九

伊芳‧芮娜的舞蹈作品〈三人組A〉(Trio A)，1969年。

伊芳‧芮娜的舞蹈作品〈KQED-TY〉，1962年。

六四年參加費城音樂會的作品〈房間服務〉。三對，由每對三人組成，爬上梯子再跳下來，拉床墊出去再進來，拉的沈重感給我一種滿足感，我想把物品重新介紹給觀眾。我的表演動作像體操運動員，具有潛行的模糊的性的姿態，並使用重覆和中止方式，在新的作品中，試圖體現笨重的連續性，重複是為了使觀眾的眼睛不斷地看前看後，一個舞蹈感，中止可以打斷連續性，防止觀眾對一個圖像形成長久的介入和纏繞。要有不同的動作，和與單人床墊有關的動作，有的是靜止的，站、躺，連續性的、即興的動作會在三十秒中的時間內突然改變，有時是局部的、有時是整體的改變，或每三十秒改變一次。通過這些嘗試，試圖體現不規則、破格的形式。一九六四年十一月，我查閱十八世紀後期主教的音樂，而創作了三十一種

不同的人與人的動作。

「加得森」剛開始時，我們都師從麥森‧柯林頓（Mercy Collinton）。羅伯特‧丁（Robert Din）是約翰‧凱奇（John Cage）的門徒，他開了一個培訓班。一九六二年我們成立「加得森」，將普通的動作引入舞蹈，並開始運用物體。加得森的舞蹈不具有像傳統舞蹈的表現性。我們不像講神話故事，因為我們對把自己帶入故事中並不感興趣。我們甚至沒有把自己當作極簡主義者。一九六○年代的許多藝術樣式中，極簡主義是其一，普普藝術（Pop Art）是另一種。我們對於表現情感沒有興趣。我的作品以極簡主義著稱，因為我用舞蹈動作，比如我的作品〈奔跑的舞蹈〉，又如史蒂文‧帕克森（Steve Packston）創作了〈步行的舞蹈〉。我們只想描繪人們在正常場合中斷運動，形式不拘泥於劇場內

的動作。史蒂文創作了四十個人的舞蹈。時間間隔不同，先是一個、兩個，或三個人出現，來回走動數十次，兼有坐、站的動作，當其他人也完成相同動作後，舞蹈就停止了，沒有對話、服裝、音樂、燈光。另外，在名爲〈令人滿意的情侶〉的作品裡，史蒂文確定走路的速度，在舞蹈中，依據不同動作，有中速或快速的。而我策劃出十二個人的舞蹈方式，有時攙雜斜角運動，就這樣，整個地面活躍了起來。整個舞蹈達七分鐘。與史蒂文不同，我的舞蹈中有磅礡的古典音樂，人們在奔跑，因而題爲〈我們要奔跑〉。人們進進出出，有時摔倒，重新站起，又有人摔倒，站起。在培訓班，我也曾與一個雕塑家查爾斯·羅斯（Charles Rose）合作，舞台上有兩個巨大的架子，我的作用是帶動他人。滿地堆積了汽車輪胎、鐵、盒子、繩子等，搞得地面很狼狽。

在獨舞〈在我的練身房裡〉的作品裡，我一邊舞蹈，一邊說話，用麥克風可以聽到我的喘氣聲。這件作品在劇院的節日上展示，這是一個科學家與舞蹈家的節日。因爲受到極簡主義的影響，舞蹈的動作局限在矩形物體和一大片紙內，非常費力。而在我另一個名爲〈鍛練肌肉〉的舞蹈裡，觀衆只看到一個球體在運動，一群人圍繞球在旋轉。有時這些人躲在幕後，只露出很多條腿在球的下面。一九六三年我創作了雙人舞，與特瑞克亞·布朗（Tricia Brown）合作，主要是芭蕾的動作。我們身穿黑色緊身衣，看上去非常晦暗。身穿練功服跳舞在當時不被人理解，因爲當時都穿正式服裝。一九六六年我又創作了三人舞，

舞蹈動作又有了新的變化，主要是追求多樣化。加得森團體一直存在到一九六〇年代末，而我的舞蹈則一直到一九六六年。

LW：你的這種舞蹈觀念，完全打破了傳統的舞蹈和劇場規則，這是你當時創作的目的嗎？

YR：我覺得我導演的方向是要對現在劇場的規則說不，這並非意味著我不喜歡劇場的規則，只是想更迫切地定義自己的遊戲和藝術的規則和範圍。要對壯觀的場面說不，對人們的鑒賞力說不，對蛻變說不，對魔法說不，對「使你相信」說不，對明星迷人的美說不，對英雄說不，對非英雄說不，對垃圾說不，對進入演員的狀態說不，對觀衆說不，對吸引觀衆說不，對裝模作樣說不，對標新立異說不，對移動和被移動說不……整個的挑戰可以這樣定義，受到心理意義影響的戲劇性膨脹空間，受到非語言、非戲劇性的圖像和作用，觀衆的作用，在這些空間運作，有失去觀衆的危險，所有的重複、長度和無情的朗誦，沒有結果故事性的漲潮和退潮，所有這些加起來，我創造了一個「什麼也沒有發生」的效果，什麼地方也沒有去，沒有發展，它的發展彷彿一個十噸的卡車陷入斜坡的困境，要重新啓動、要換擋、要痛苦地呻吟、要流汗、要放屁，但依然什麼也動不了。

LW：你什麼時候開始對電影感興趣的，你的電影作品和舞蹈作品有什麼觀念上的變化或不同？

YR：當我進入電影時，我對個人的故事感興趣。舞蹈總是團體性的。五、六個人同時運動，或幫助彼此做跳躍動

作。一九七〇年，我去了印度，於是開始思考一些神話故事，有些像極簡主義講故事。我講述的是父母、戀人，時間跨度非常大。後來搬上銀幕，這樣一來就把聲音和形象結合在一起了。舞蹈就沒有這樣的優勢。後來我又去學習古典舞蹈。印度西部非常有名的舞蹈家阿塔卡里拉（Atakaliala）是我的老師。一九六六年我拍攝我當時創作的最後一部電影。然而，最近我又重新創作舞蹈，一個舞蹈公司代理我，六月將有演出，這個演出包括行為藝術家，錄影藝術家，舞蹈家等。我把自身傳記當作故

伊芳·芮娜等的舞蹈作品〈我們將要跑步〉(We Shall Run)，1963 年。

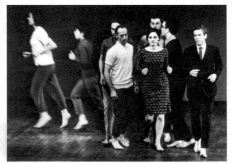

伊芳·芮娜的舞蹈作品〈走廊單飛和爬行穿過〉
(Corridor Solo and Crawling Through)，1965 年。

事的源泉。我的第一部傳記與舞蹈有關，題為〈偉大的表演家〉，有各國語言版本。

LW：你認為你的作品與女性主義有關係嗎？

YR：「加得森」先於女性主義藝術運動。女性主義藝術運動始於一九六〇年代末至一九七〇年代初。我的舞蹈中有意識地把傳統舞蹈中男人占主要地位的因素取消掉了，提升了女人。我認為我與女性主義的關係就是這樣。

（錄音翻譯：張曉明、張芳）

梅·史蒂文斯

May Stevens

女性主義改變了這個世界,使女性們對自己非常有信心。
我們進不了畫廊,就自己策劃展覽;
我們找不到評論家,就自己寫文章。
我們沒有出版商,就自己出版。
我們的口號是「個人的就是政治的」;
另一個口號是「不再有好女孩了」。

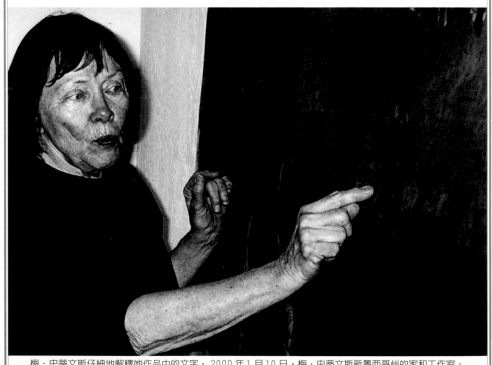

梅·史蒂文斯仔細地解釋她作品中的文字,2000年1月10日,梅·史蒂文斯新墨西哥州的家和工作室。

梅‧史蒂文斯的作品〈第五國際表單〉(Forming the Fifth International)，畫布上壓克力，1985 年。

介　紹

梅‧史蒂文斯（May Stevens）許多年追求民權運動，一九六七年，在一個由教堂贊助的個人巡迴展中，展出了題為〈自由騎手〉(Freedom Rider)的作品。一九六七～六八年，她創作了〈大爸爸〉(Big Daddy)的形象。露西‧李帕德（Lucy Lippard）把這個形象形容為一個代表與挑戰「恐怖和扭曲的愛國主義、父權、歧視和帝國主義的象徵」。梅‧史蒂文斯來自一個美國低級中產階級的家庭，她的「大爸爸」是以自己父親為這個形象的原型，她說是「出於熱愛，同時我也出於對他們所發動的南方和越南的事情感到極端的憤怒而創作的。」在〈大爸爸紙偶〉(Big Daddy Paper Doll)作品中，梅‧史蒂文斯把大爸爸醜陋的

裸體和其恐怖的服飾並置，她扭曲了與兒童時代遊戲相關的記憶：戴帽子的劊子手、軍警、防暴警察、屠夫。

一九七八年梅‧史蒂文斯的〈私密和政治〉(Mysteries and Politics)（描繪

與梅‧史蒂文斯在〈大爸爸〉前合影，1999 年 12 月 30日，梅‧史蒂文斯紐約的朋友家。

了三個懷孕的婦女），作品形象包括女性主義運動中站在「私密和政治」這一邊的當代藝術家和批評家。在〈大爸爸〉中，她分析了男性的權力；在〈私密和政治〉中，她試圖「使很難定義的體驗進入我的體驗，以重新創造我們體驗的多層面意識」。一九七〇年代中期，梅・史蒂文斯繼續探討女性的歷史，並運用各種媒介包括詩歌，以她母親和德國共產主義理論家暨活動份子羅莎・盧森伯格（Rosa Luxemburg）爲原型，創作了另一個系列作品，名爲「尋常和異常」（Ordinary / Extraordinary）。

場　景

　　梅・史蒂文斯住在美國的新墨西哥州，但我與她的第一次會面卻是在紐約。當時，她來紐約辦事，不知怎麼地聽說有我這個中國女人，在做關於美國一九六〇〜七〇年代女性主義藝術的考察，於是，就主動與 ACC 聯繫，希望可以和我在紐約見面。在此之前，我對梅・史蒂文斯的作品〈大爸爸〉有很深的印象，本來也是要安排去新墨西哥的時候見她的，沒想到梅・史蒂文斯自己送上門來了，我當然喜出望外。我們約了在梅・史蒂文斯紐約的一個朋友家見面。梅・史蒂文斯似乎不像我見到的其他女性藝術家那樣注意「形象」，她的短髮太不經意，衣著也太不講究，臉上的皺紋密得讓人吃驚，但她的熱情和果斷，我從一進門就感受到了，我覺得她簡直像一個革命家。與梅・史蒂文斯的談話證實了我的這種感覺，她那堅定的立場、鮮明的觀點，以及果斷的說話態度和方式，都更像一個革命家而非藝術家。梅・史蒂文斯的作品也更多地與女性的革命和女性的社會問題相關。只有談到她剛剛去世的丈夫時，梅・史蒂文斯傷心的樣子，使我感受到她內心的柔情和脆弱。梅・史蒂文斯在紐約的這個朋友肯定與她相識多年，家裏掛著不少梅・史蒂文斯的作品，甚至還有「大爸爸」系列，我很高興能看到她的原作。

　　我告訴梅・史蒂文斯我還要到新墨西哥州去，她非常高興，熱情地邀請我去她家，並說她更多的作品都在那裏，我欣然答應。第二次見到梅・史蒂文斯當然是在她新墨西哥州的家和工作室。我們透過爬滿綠藤的矮牆高喊梅・史蒂文斯的名字，她很快地迎出來，我們像老朋友一樣熱情擁抱、問候，感覺很親切。梅・史蒂文斯的家很素淨，幾乎每間房子都是她和她已故丈夫的畫。梅・史蒂文斯一張一張仔細地講解她的作品，走到他丈夫的畫前時，她剛一開口就哽咽住了，眼圈也馬上紅了，我再次感受到她對她丈夫的深情，也再次感受到在梅・史蒂文斯剛強的外表下面掩蓋著充滿柔情的心。

訪　談

　　LW（廖雯）：你的作品〈大爸爸〉的形象很有意思……

　　MS（梅・史蒂文斯）：我的作品〈大爸爸〉的形象很狂妄，是典型的美國大男權的形象。男人們挽起胳膊，裝出毫不關心的樣子。頭戴鋼盔，上有美國國旗字樣，膝蓋上爬著一條狗，象徵美國妄想統治全世界的意圖。

梅‧史蒂文斯的作品〈愛麗斯在花園〉(Alice in the Garden)，畫布上壓克力，1988－89年。

我在一九九九年五月波士頓美術館做了個展覽，有繪畫和素描等。這個展覽在德國展出時有六十個女藝術家參加。當時做的海報是用我的〈大爸爸〉作品，說明展覽的時間、地點和場地，可是海報上並沒有給我榮譽說明是我的創作。我後來自己又做了個海報，表明作品是我創作的。在德國的展覽開幕時，有人告訴我說，駐德美國領事官站在我的作品〈大爸爸〉前講話，口氣和形象都特別像我畫中的大爸爸。另外一幅小的〈大爸爸〉，描繪一個吃著夾有芥末的熱狗、喝著可樂的人，也象徵狂妄的美國權力。

　　我想給你看這件作品，畫面描繪四個女性在划船，象徵著許多女性在拚搏，在人生海洋中相互幫助。

　　LW：這件作品上的文字是什麼內容？

　　MS：這件作品題為〈文字之海〉（Sea of Words）。上面覆蓋了我的許多手寫文字，那些字對我都有意義。文章是從四本對我非常有意義的女性主義的書籍中節選的。其中兩本是維吉尼亞‧伍爾芙（Virginia Wolf）一本名叫《自己的房間》的書，作者道出每個女人需要的東西，只是一定數量的收入和自己的房間，我引用了其中一些有關對婦女壓迫的話；另一本書叫《一個作家的日記》，我選了作者認為寫作對她本人的意義的敘述，因為，她對寫

作的感覺如同我對繪畫的感覺。她認為一本書可以講述所有生活的體驗，如果你瀕臨死亡，可以用文字記錄下從生到死所有的感受。這個作者是個天才，儘管我不喜歡這個詞，因為人們認為「天才」是男人，而女人不是，「英雄」這個詞也只用來描繪男人。語言是非常有歧視感的，有些女人也認為「英雄」二字不可取，而我認為生活中竭盡全力執著完成某種事業的人，儘管非常貧困，

梅·史蒂文斯的作品〈私密和政治〉（Mysteries and Politics），畫布上壓克力，1978 年。

她們仍然是英雄。儘管沒有創作巨大的財富，她們卻以不同方式做出了奉獻。我的母親就是英雄。女性主義運動初期，女人還未取得事業的獨立，當時的趨勢是不要衡量女人的價值。這個世界很瘋狂，許多詞很難與人相關聯。我喜歡她的書，所以我把她的話搬到我的畫上。另一個女作家是朱莉亞·克里斯提娃（Julia Christiva），她是個法國人，住在美國，於哥倫比亞大學教書，她寫的

人物是中國婦女。我從她書中引道，古代春宮書中描述性生活，有雙方努力使女方得到快樂的根據，比孔子還早。在書中，她也提到古代存在同性戀，儘管無這個辭彙。有許多女性主義者都對文學著作、藝術感興趣。作家、視覺藝術家本身就可以相互溝通。一個生活在新墨西哥州的女性主義者本人是雕塑家，也完成了一部小說。

　　我的另一幅作品題為〈羅莎·盧森

伯格的葬禮〉（Rosa Luxemburg's Funeral）。此畫被大都會美術館所收藏。羅莎・盧森伯格是波蘭出生的猶太人，同時又是個女人，她堅信社會主義一定會實現，而人們稱她為「血腥的羅莎」。這些被當時人們認為最不安分的因素，如女性對於政治活動的積極參與，最終導致了她被殺害。她的屍體遭暗殺後被投入運河，三個月後才被發現，她葬禮的棺材是空的。她的合作者卡柔（Karl）也遭暗殺。當時環境是一次世界大戰快結束之時，德軍潰敗，士兵可以隨意殺害、強姦婦女。

LW：你如何看待一九六〇～七〇年代的女性主義藝術？

MS：女性主義改變了這個世界，使女性們對自己非常有信心。我們進不了畫廊，就自己策劃展覽；我們找不到評論家，就自己寫文章。我們沒有出版商，就自己出版。我們的口號是「個人的就是政治的」。意思是，作為一個女人，如果我個人沒有受到良好的待遇，這是一件事關於政治的事情、充滿政治性的議題，所以我們要從政治的角度辦事。另一個口號是「不再有好女孩了！」意思是，如果我沒有得到尊重，我就會找麻煩。前方有更好的工作和事業等待我們，我們不打算握手言和。

LW：你認為女性主義是否達到了你們預想的目標？

MS：還遠遠沒有。我們想得到的很多，不只是半邊天。

LW：你們當時辦的女性主義雜誌《異端邪說》(Heresies)很有影響，我想瞭解一些這方面的情況。

MS：《異端邪說》是當時我們的團體出版的刊物，在紐約發行，很多人知道這個雜誌。大家因為共同讀此雜誌或其他原因聚在一起探討許多問題，共有二十位女性創作此刊。第一期是一九七七年出版的，露西・李帕德(Lucy Lippard)寫了一些文章。我們目的是把所有女人團聚在一起，包括全世界各地的婦女。其中有位中國姑娘的海報，上面寫著「婦女能頂半邊天」。刊物共發行十五期，直至一九九一年截止。這期間有很多人退出，也有很多人加入。《異端邪說》比較有政治性，關心社會及各方面的問題。

LW：當時藝術界對女性主義藝術家的態度如何？

MS：一直有人不喜歡女性主義運動，其中包括一些女的評論家和藝術家。這是個階級問題。像我這樣受到良好教育，有份體面的收入和工作，才有時間成為女性主義者，而有些婦女沒有這個時間，她們非常依賴男人。在女性主義運動期間，有句口號是「男人之於女人，如同魚兒需要自行車」。

LW：你願意別人稱你為「女性主義藝術家」嗎？

MS：許多女人不喜歡被稱為女性主義者，儘管她們的做法與女性主義者非常相似，她們不喜歡被劃分歸類，她們希望同其他藝術家一樣，存在獨立的個體，而非加入什麼團體。對我來講，這些人有些怯懦，僅僅成為一個女的藝術家並不能使我滿足，我想成為超越這些範圍的一個藝術家。另一方面，我稱自己為女性主義藝術家。因為我認為自己對於我的姐妹是有責任的，如果我是猶太人，也許我並不稱自己是猶太人，我

梅·史蒂文斯的著名作品〈大爸爸紙偶〉(Big Daddy Paper Doll)，畫布上壓克力，1970 年。

根本無視這些界定，除非什麼地方存在反猶太主義，那時我就會站起來。如果有姐妹受到傷害和不平等待遇，儘管我生活優越，受人尊敬，我也要爲她們而戰。我們想丟棄很多觀點，使女性挺起腰桿。女性不可以自己認爲不如男性，女性不該爲自己的身體而羞愧，不要爲自己的性徵、作爲母親、經歷月經或停經而感到恥辱。

LW：你現在對女性主義的看法與過去有什麼不同嗎？

MS：我現在認爲女性主義應該在更廣泛的意義上看。女性自身之間的不同，由於種族、文化、歷史、傳統等方面的因素，白種女人和黑種女人儘管都是女性主義者，卻有極大不同，而且相互之間很難理解。有位美籍華人女作家，名叫湯婷婷（Maxine Hong Kingston），她的《女鬥士》（Woman Warrior）是寫生活在洗衣房一個中國小女孩的故事。她的父母來自中國，但她也想瞭解其他國家的文化。另一位華人女作家譚恩美（Amy Tan）的《喜福會》（Joy Luck Club）描繪的則是美國加州華人社區的生活。還有一位韓裔美國人，是我的學生，一位很傑出的攝影師。她的系列作品「韓國新娘」，表達了對抗「亞洲女孩都是玲瓏可愛」的思維模式。所有人都想找個日本女孩，因爲她們非常溫順和懦弱。她用攝像機拍攝這些年輕漂亮、自信外向的各國女孩。她在街頭碰到韓國女孩，就問是否可以拍照，這些女孩通常都不會介意。這些都是生活中活生生的人，展覽時，她把照片放成真人般大小。我的另一個學生則記錄了一些女性主義作家走進監獄，教女犯人如何記錄個人想法，並把這個過程叫作「創作性的寫作」，後來她將這些記錄以圖片形式展出。另外，還有一個錄像的展覽，展出一些婦女在獄中遭受的各種非人待遇的情況。在密西根州的一個監獄中，一個女犯人因爲毀壞了一個價值不到一百美元的東西，被判刑兩年，其中五個月被鎖鏈拷住。我覺得這些都應該是女性主義關注的問題。

（錄音翻譯：張芳）

瑪麗・貝絲・愛迪森

Mary Beth Edelson

1970 年代，
女性所經歷的處境非常困難，
我們需要相互幫助。
我感到我們在相互聯繫外有更多的需要，
在我們之間，
需要有一種善良和慈祥的東西，
我的儀式類作品是針對這種特別的女性需要做的。

瑪麗・貝絲・愛迪森的著名作品〈一些當代美國女藝術家──最後的晚餐〉（Some Living American Women Artists/
Last Supper），照片拼貼，1971 年。

與瑪麗‧貝絲‧愛迪森合影，2000年3月24日，瑪麗‧貝絲‧愛迪森的家和工作室。

介 紹

一九七〇年代的女性主義藝術中，有一種觀念是「重新開墾偉大的女神」，瑪麗‧貝絲‧愛迪森(Mary Beth Edelson)也選擇了把她的藝術奉獻給「偉大的女神」。二十多年來，她在遙遠的海岸和洞穴創造儀式，在公眾場合和密友聚會地創作裝置和行為，並在一些國家和許多城市創作作品。在女性主義可行的範圍內，作為景觀的行為和作為重複的團體行動的儀式的界限，已經被慎重地模糊了，這種狀態使很多人體驗了作為自我生活方式的神話思考，使用儀式是認可整體生活的方式。從傳統觀念看來，儀式以共同的精神和社會關聯，因其重複覆蓋的特性將團體編織在一起，連續性的被確立是慰藉和復元儀式的力量。評論家認為「現在，無論如何，一九七〇年代以來女性主義的儀式一直活在記憶和電影中，它們是當時非物質化經驗和逃亡者運動的見證人。」

瑪麗‧貝絲‧愛迪森的裝置和儀式作品，把遙遠的過去帶入當前，如一九七七年她在萬聖節做的表演〈紀念在基督教時代九百萬名被指控為女巫而遭害的女性〉(Memorials to 9,000,000 Women Burned as Whitches in Christian Era)。現在看來，那些儀式提供了連結婦女團體的先例，可視為後來「游擊隊女孩」(Guerrilla Girls)和「婦女行動聯盟」(Women's Action Coalition)這樣的婦女團體的先驅。

場 景

我在紐約的最後半個月，住在著名的藝術家聚集地蘇活區（Soho）的一個台灣藝術家朋友張莉的家，碰巧瑪麗‧貝絲‧愛迪森就住在朋友家的隔壁，南韓藝術家白南準也住在她那棟樓裏，如此的近水樓台，當然不能錯過登門拜訪的機會。

瑪麗‧貝絲‧愛迪森的家和工作室連在一起，一切安排得井井有條，瑪麗‧貝絲‧愛迪森的談話也如同她的家一

樣詳細而有條理，彷彿一切都是事前準備好的。

訪　談

LW（廖雯）：你是從什麼時候開始做與女性主義有關的作品的？

MB（瑪麗·貝絲·愛迪森）：這是我在一九七〇年代早期的作品，一九七二年，我為喬治亞·歐姬芙(Georgia O'Keffee)、路易絲·尼爾森(Louise Nelson)拍照，她們是美國非常有名的女藝術家。我把自己裝扮成像她們一樣，越像越好。這是我很早做的關於「身份」（Identity）的實驗。

這是〈一些當代美國女藝術家─最後的晚餐〉（Some Living American Women Artists/Last Supper），是我的一部大型作品，也是我的成名之作。一九七三年，我邀請了二十五位女性到我的藝術工作室來參觀我的作品，並問他們希望看到我做什麼。我這樣做是因為那時我覺得做平面繪畫是一個不好的習慣，我希望停止繪畫，我想如果我向別人承諾做事，一定會幫助我完成此事。我得到一些朋友的建議，其中一個建議是從「組織宗教」入手，從我認為的最具否定意義的方式創造一部作品，這樣一來，在政治和文化上的暗示就會更加明顯。我發現藝術史上著名的〈最後的晚餐〉，是基督教的神聖圖像，可裡面沒有一個女人。我認為在所有重要的有組織的等級制度下，總是以男人為主，等級制度否定性的一面是女人沒有任何等級制度的職位。所以我反其道而行之，以女人頭像替換了原作所有的男人頭像。那時，我住在華盛頓，認識的女畫家很少。而當時的大多數美國女畫家都互不相識，我們沒有展覽或其他機會結識。我向兩百家婦女組織發信，向藝術家發信，希望她們把她們的照片寄給我；我也查了一些資料，尋找女性藝術家的照片，這些資料非常非常地少。我最後採用的照片基本上是她們自己寄給我的。我選擇了一些當時我認為是最平常的女人，但事實上我知道的也只有這一點點，像其他藝術家瞭解其他女性一樣有限。如果現在我做這張海報，情況會完全不同，如果我要請人把照片寄給我，我會得到成千上萬的照片。我想問你一個問題，在中國是不是沒有「組織宗教」這個詞彙？

LW：我不知道你說的「組織宗教」是什麼。在中國，從古至今，信徒最多、最興盛的要數佛教和道教，普及程度大概如同西方的基督教。但一九七〇年代時，共產黨不允許任何宗教存在，而相信共產黨、崇拜毛澤東的方式與宗教無異，狂熱的程度也是有過之而無不及。（瑪麗·貝絲·愛迪森一邊展示著一些她的作品資料，一邊敘述著創作的想法。）

MB：這是我一九七〇年代早期的行為藝術作品之一，是在長島的海灘上完成的一幅作品。我對女人為她們自己朝聖感興趣。我試著給女人的神聖作定義，並重新定義女神的頭，所以這一作品又名〈女神的頭〉（Goddess Head），並借喻了多螺旋的貝殼形象。

LW：這個多螺旋的貝殼形象的寓意是什麼呢？

MB：我借用的多螺旋的貝殼形象，在大多數文化中是「再生」的象徵。

瑪麗・貝絲・愛迪森的作品〈女神的頭〉（Goddess Head），行為藝術，長島，1975 年。

它具有強烈的象徵意義，讓我覺得是一件好事，否則的話，我不得不把自己的頭放在女神上，或從別的文化中借來的圖像。在中國、在亞洲，你們有歷史性的女神，但我們沒有，我們的女神是電影明星。

LW：你這樣做的意圖是什麼？是想尋找原始的女性力量嗎？

MB：不，我們是想創造一種神聖的練習，使之變成一種女性主義運動，就其自身而言，它只具有當代性。為了獲得想法，我做了一些古代女神的研究。

我的想法不是回歸到原始，因為這不吸引我。我想做的是對今天有意義的事，所以我創造了儀式表演，並重新再排演，這是創造出來的，它們不基於任何古代儀式。

LW：我在一些寫到你的文章中看到這樣的說法。

MB：是的，有人已寫過，但是錯的，第一位是露西・李帕德（Lucy Lippard）寫的，我跟她說過那不是我所做的，但有時你不能改變作家的想法。隨後，每一個人都覺得這是一個好想

法，於是這一個想法被一遍又一遍地重寫。所以，一有機會，我就告訴別人不是這回事，這不是我要做的。

我做儀式的另一點原因，是作為一種支柱。一九七〇年代，女性所經歷的處境非常困難，我們需要相互幫助。我感到我們在相互聯繫外有更多的需要，在我們之間，需要有一種善良和慈祥的東西，我的儀式類作品是針對這種特別女性的需要。我做的儀式有三種：公眾的、半私人的以及私人的。私人的儀式，是針對被特殊問題困擾的特別女性；半私人性的儀式，是像朋友一樣的小組；第三種儀式是公眾性的儀式，如同邀請公眾來看一場表演。對觀眾來說，最有意義的是半私人儀式。例如我為一名婦女用當代的方式做多產生育儀式。我想告訴你這個儀式要花一些時間說明。簡單地說，這名婦女想要懷孕，所以我讓她和她的夢相連。我還把她放入我做的雕塑裏，重新放一些帶有波浪聲的音樂，並向她說一些最性感的話。最後一部分像這個，比陰道的形狀寬一點，是紅色的。我把她放在雕塑裏並把她綁住，我們拖著她走，對她說「你一直這樣走，現在你一直向另一方向走」，兩星期以後，她懷孕了。

LW：中國傳統民間的儀式中有許多是為婦女祈求懷孕得子的，還有相關的送子女神。許多多年不孕渴望得子的婦女都很相信。

瑪麗‧貝絲‧愛迪森接著又展示她另一件作品。）

MB：這件作品（整個畫是兩張）叫〈自然平衡〉，這是私人儀式。我所做的是巫師做的，巫師想要飛，當然你不能飛，但有不同的手法可以完成。在一些傳統文化中，你可以爬到梯頂，再盡力舒展身體，我在這裏所做的是舒展一條腿，彷彿用一條腿站立，你就可以飛翔。

LW：中國傳統文化中關於飛翔的傳說很多，大多是關於意念的，吃一粒仙藥和一棵仙草，身體就會變輕，然後只要輕輕一跳，就可以騰雲駕霧。

MB：我很想給你看我一九九〇年代創作的作品，這些的女性意識更加自覺。一九九〇年代，我開始對電影中的女性和女性的故事感興趣，從一九二〇～三〇年代的影片開始，因為他們記錄了當時的態度和文化，我特別對女性電影的態度有興趣，女性是怎樣被拘禁在她們的空間中，電影告訴女性她們應該怎樣做，在許多方面控制女性的生活。每個人都以電影為榜樣，都用當代的敘述方法。

我開始看這些影片並閱讀女性主義電影理論，用許多非常精彩的女性主義電影理論作為我的調查和研究的背景材料。我感興趣的是，從電影中尋找女性圖象，並把它們從電影中分解出來，只顯示一片斷。如果你不知道這部影片，你只是看著一張圖象，你真的不知道發生的故事，留下的圖象可以讓你安排你自己的故事。我所做的是重新組織這些舊片的劇本，把女性從當時所敘述的父權體制的故事中解放出來。

我特別感興趣的是在這些影片中，女人怎樣使用手槍。在早期電影中，如果她們手中拿槍，她們被認為無足輕重。他們給她一把很小的槍，放在小裙裏：「哦⋯我不知道該怎麼做？」他們

使她們變得愚蠢。隨後，另一種類型的電影出現，女人手中拿著槍的西部片。她們手中有很大的步槍，她們手中的槍主要用來保護孩子、男人和土地，但她不為自己作任何事。一九三〇、四〇年代，流行的黑色影片的出現，女人開始為了她們自己的目的用槍。但她做了就受到懲罰，被送入監獄，或被打死，或在生活上遭到迫害。電影記錄了她的榮耀，但也記錄了她們受到懲罰。直到一九七〇年代後期，

瑪麗·貝絲·愛迪森的作品〈在此地〉（On Site），黑白照片，1973年。

女性開始在電影中為她的權利而做事。從我自己研究的結果看，第一部這樣的影片應該是「榮耀」（Gloria）。珍妮在其中演主角，是個綁匪，她用槍來保護她的小弟弟，但她沒有被懲罰或被打死。另一部有重大突破的影片是「塞馬和路易絲」（Thelma & Louise）。這是一部公路電影。還有許多其他電影，女性慢慢地經歷這種象徵。我對槍感興趣的原因不是要再加強暴力，但在美國，槍是權力的最終象徵。所以，這是對於所發生的一切的一種研究。

我還想說的是對織物的選擇。纖維有一種透明感，立即能想起的是面罩這一觀念，它遮蓋人的臉，或可以躲著。女性同面罩有關，象徵一種很神秘的感覺，但並不是一個肯定的一面。女性主義理論中談了很多面罩的意義，男人怎樣注視女性，怎樣領悟女性。我想說，用這種材料，你可以從前面看，也可以從後面看。你可以看到，沒有任何東西是神秘的，沒有任何東西被掩藏，所有的都在那裏。這種材料是非常女性化的，一個拿槍的女性的圖象，在這種柔軟的材料下有一種不協和的感覺。

LW：對不起，我還是希望瞭解一下關於你早期作品的情況，尤其是行為藝術。

瑪麗·貝絲·愛迪森於是一邊展示早期作品的資料，一邊介紹關於她早期所做的行為藝術。）

MB：這是我一九七〇年代早期做的身體藝術（Body Work）。我對於在我的身體和性方面作宣言十分感興趣，最主要的是我說這是我自己的，是由我來作決定、由我來定義的。在這個作品中，

有點像印度女神凱麗（Kali），她的項鍊是骨頭，她有長舌。當時，我用了很多圈圈和羅旋紋。這是我拍的第一批照片，在裸體上很難作太多的曝光，我在上面畫畫，仍然是裸體，但可以使我容易些。我同時也想把身體放在一邊，使它不同。有時我希望像神女頭，我把自己同化爲神女，我覺得在身上畫可以更像那樣。

LW：我想知道當時你作行爲藝術表演時的具體情況是怎樣？

MB：那幾乎不是表演，我創作作品時只是我一個人，我把照相機安置好，由自己操作。找別人來，我太難爲情了。我只是站著，我並不明確知道我在照片的正中，我只能作猜想。我在創作之前，先讓自己進入一種狀態，我所做的是不同尋常的。我一旦有了照片，就可以在上面做很多不同的圖像和拼貼，做成不同的作品。

這是我收集故事盒子（瑪麗·貝絲·愛迪森展示另一件有趣的作品，並談到她的創作意圖）。我從一九七二年開始做，我一直展出它們。在同一種盒子裏，用同樣的形式。盒子裏是紙片，而每張紙都有主題，人們可以寫他們自己的故事，然後放在盒子裏，讓別人看或閱讀，這是從公眾收集而來的故事，屬於一些原創的母親和父親的故事、從生活中來的故事。我覺得一些故事同性別有關，例如：你的母親告訴你男人是怎樣的，女人是怎樣的，父親告訴你女人、男人是怎樣的。他們寫完故事後，放進盒子裏，十分有趣。

LW：我想瞭解《紀念在基督教時代九百萬名被指控爲女巫而遭害的女性》（Memorials to 9,000,000 Women Burned as Whitches in Christian Era）這個作品。

MB：當時有一個關於政治和藝術的女性主義雜誌《異端邪說》(Heresies)，而我也是其中之一員。一九七〇年代早期，我們一起做一期「神女」刊，這是在爲其雜誌工作的女人的手。這一期的主題我很感興趣，這也同《最後的晚餐》有聯繫。我在考慮組織宗教，我在想神女宗教的特點，它是怎樣消失的。我想並不只是因爲基督教是一個更好的宗教，還應該有其他原因。我開始調查，到底發生了什麼事使神女教消失。深入調查的結果，我發現他們殺了所有的信仰神女教的婦女，九百萬婦女在幾個世紀的過程裏被殺，她們因爲不同原因被污蔑爲巫婆，有時他們會誣衊所有的婦女爲巫婆，甚至有時女人老了，或者家裏不需要她了，他們就指控她是巫婆，這是一種把人丟棄的容易方法。天主教會還沒有向她們道歉。被天主教會指控的巫婆會被燒死。如果被指控的女人有土地，土地將被劃歸爲指控的人所有，非常殘酷。被控告女人如果沒有丈夫，就會處於非常軟弱和無助的處境下。在歐洲，這種事情非常猖狂，如果丈夫死了，鄰居看上了她的土地，想把土地拿回來，就控告寡婦。後來，這一個無法無天的情景不能再進行下去的時候，便開始有法律阻止了這樣的殘殺，但在法律制定前，教會從婦女家中掠奪了很多的土地。我對調查這方面的歷史很感興趣，這個作品就是這場調查的結果。

LW：這樣的殘殺發生在什麼時候？

MB：從十一世紀開始到十八世紀，高峰期是十四世紀和十五世紀。

瑪麗・貝絲・愛迪森的作品〈獨自觀看〉(See for Yourself)，行為藝術，洞穴，1977 年。

LW：主謀的劊子手都是教會嗎？

MB：有兩種人最有興趣清除這些婦女，一是教堂，二是醫生，因為醫生同她們競爭。這些所謂巫婆的婦女也是治療者，同時她們也提供了另一種宗教服務，很多人都相信她們。所以，這兩種力量都非常想消除她們。

LW：你是如何去具體創作這個作品的？

MB：剛開始時，我閱讀了歷史。有許多人不知道這段歷史，因為這段歷史沒有被記載到歷史書中，我作了許多研究。我造了一把銅的梯子，梯子同汽油罐連在一起，像烤箱一樣，這個梯子象徵著過去所用的梯子，他們把女人綁在梯子上，向大火堆上推去。來參觀展覽的觀眾走過大門時，他們會收到一張有人名的卡，是被燒的人名，其中大多數是女人，也有一小部分男人。他們進入展廳，坐在地板上。我們有一組人在梯子下，我們開始歌唱被燒死者的姓名，觀眾也開始一個接著一個分別讀他們的姓名，就這樣開始哀悼。

（錄音翻譯：張曉明）

朱迪絲・波斯汀

Judith Bernstein

我喜愛巨大的能量和創作這些圖象的力度，
直率地說，我受到力度的控制，當然是有攻擊性。
我的作品在本質上充滿了許多力度強的圖象，
希望能夠經得起時間的考驗。

朱迪絲・波斯汀的作品〈炫耀裝置〉（Air Installation），全部紙上碳筆，1973年。

　　朱迪絲・波斯汀(Judith Bernstein)巨大的碳素畫把男性生殖器畫成錐狀，在一九六○～七○年代的女性主義藝術中顯得很特別。當時的許多女性藝術作品，把以往藝術中處於羞恥、醜陋地位的女性生殖器畫得光輝燦爛，從本質上對男性生殖及其象徵的男性社會提出了挑戰，提示出女性生殖像男性生殖一樣強有力和具有象徵意味。但女性主義藝術家較少使用男性生殖器形象，偶爾用到時也往往帶有反諷意味。而朱迪絲・波斯汀的男性生殖器不僅沒有諷刺感，而且具有男性生殖器象徵的所有傳統意義——旺盛的生長力、奪取性的判斷力、機械力量和直接的強姦感，近乎寫實細膩的筆法還使這些巨大的男性生殖器成為可觸摸的。評論家認為朱迪絲・波斯汀她描繪了女性「準備接受女人長久以來隱藏的東西——她們有像男人同樣的動力、同樣的感覺和同樣的進攻性。從一九七○年代初起，這種認可是一種表白」。

　　我基於對以上所說的朱迪絲・波斯汀作品「特別性」的興趣，而選擇訪問她。拿到地址時，我發現朱迪絲・波斯汀竟然住在紐約下城的唐人街區。我按圖索驥找到那個街區，在密密麻麻中國人的食品攤中找到了一個窄小的門，我幾乎無法把女性主義藝術家朱迪絲和這個唐人街區的小門連接在一起。仔細對過門牌，的確沒錯，推門進去，幾乎無

朱迪絲・波斯汀〈大水平線〉(Big Horizontal)，紙上碳筆，1973年。

法轉身的地方，迎面就是一道同樣窄小的樓梯盤旋而上，樓梯旁的牆上貼著一張紙條，清楚寫著一行英文：「廖雯小姐，我的家在三樓，請上來，朱迪絲・波斯汀留。」我不再疑惑，沿著只能容下一人的狹窄而黑暗的樓梯，小心翼翼地爬上了三樓。只有一扇厚重的鐵門，很難叫開的樣子，然而我別無選擇，只能用力地敲起來。過了許久，隱約聽到裏面有動靜，過了好一會兒，有人走出來開門，開門的是朱迪絲・波斯汀，一個瘦高、有點兒神經質的女人。

　　朱迪絲的家光線很暗，過了一會兒，我們才看清這個家只是一個大房間，而我們完全淹沒在各種各樣生活舊物的汪洋大海之中。朱迪絲一邊不好意思地解釋著說：「我的母親留下了她的

房子，在這裏，有她五十年生活的東西，還有我的東西。」一邊領著我們彎彎曲曲地穿過這些雜物堆，來到一個同樣被雜物包圍的桌子前。我們在這個桌子前坐下時，周圍的雜物大有湧下來將我們淹沒之勢，說實話，這個房間的黑暗、堵塞和霉氣幾乎令我窒息，我出於禮貌地坐著，但實在無法正常地微笑著面對朱迪絲。朱迪絲似乎感覺到了什麼，有點尷尬和緊張，老栗按例拿出錄影機和照相機準備幫我拍照，這樣的舉動更使她不安，我們答應她只拍攝訪談的場景，不拍攝其他，尤其是她的房間，朱迪絲才慢慢平靜下來。

桌子上擺滿了許多資料，看來朱迪絲事先已經做了準備工作，這使我很高興，我很希望我能在盡可能短的時間內獲得我希望得到的資料和諮詢。但從一開始談話我便發現，無論我問什麼問題，朱迪絲總是按照她自己的思路談話，而且大多數的談話內容都是在解釋她的作品，最後我只好聽之任之。

訪　談

與朱迪絲·波斯汀在她的作品前合影，2000 年 2 月 22 日，朱迪絲·波斯汀的家和工作室。

LW（廖雯）：一九六〇～七〇年代的女性主義藝術家，多以自己或女性身體作為形象，而你卻畫男性生殖器，而且畫得那麼大，黑乎乎、毛茸茸的，你當時的想法是什麼？表達女性快感？可觸摸感？還是……

JB（朱迪絲·波斯汀）：我喜愛巨大的能量和創作這些圖象的力度，直率地說，我受到力度的控制，當然是有攻擊性。我的作品在本質上充滿了許多力度強的圖象，希望能夠經得起時間的考驗。我對批評男性的權力結構更加感興趣，而且還有女性站在更攻擊性的立場上。用陰莖的並非只有男人，女性也可以使用，當然是從圖象的角度，這非常具有攻擊性及力度，我利用它作為力度（權力）的表現。女性已經從本質上利用了這種力度，利用男性的圖象作為力度，並授權女性使用那種力度。

我認為一些女性主義者作了相同的嘗試，她們明顯地特權性地使用這個意象。我覺得你不能告訴或強加給觀眾什麼適合他們，沒有唯一的方法去解釋。有許多人有同性戀的傾向，他們希望有更多的女性聖像的圖象，這沒有用，需要的人並不一定是同性戀，但我選擇一個我覺得合適的圖象，它適合我想要說的。它來自於男性的等級制度，在藝術史中有一整段歷史。我從中發現我能反對的東西。

當然，你也必須認識到你所涉及的作品以身體為中心，自我表現，有許多藝術家將之使用在創作上，如朱蒂·芝加哥（Judy Chicago）。我的螺絲型陰莖比朱蒂的〈晚宴〉（The Diner Party）要早。這是我在一九七三年的作品，都是

紙上碳筆素描，它們實際上是在一九七〇年代作為女性主義力量的圖象。從本質上來說，它和藝術界一般性的權力有關。勃起陰莖的使用是攻略性的象徵。同時也批評男人所代表的父權體制。一九七〇年，我畫了一系列木螺絲，螺絲釘變成了勃起的陰莖，好像是經由變幻而成這種形態的。

我的作品正式地也真正地涉及到「極簡主義」，因為我一直重複同樣

朱迪絲·波斯汀在她的作品〈兩個鐵板垂直〉(Two Panel Vertical)前，1973年。

的圖象，而且有置展的景象。陰莖在不同文化、不同場合被使用得多種多樣。雖然，男性也使用無陽痿的陰莖來代表權力，非洲部落等一些出色的作品，陰莖來代表多產和其他，從本質上來講，多產是權力和宗系族譜的延伸。而我想把陰莖用到不同的地方，並得到不同的解釋。在這裏，我想女性使用陰莖來代表有力量的圖象。我的用法從技術上和精力上來講，表面上非常具有攻擊性。我覺得女性可以對付巨大的女性自己的權力，這至少是當時的感覺或矛盾。

LW：你的作品在當時有什麼反響？

JB：這些作品引起了檢查的問題。一九七〇年代，在費城一個由瑪舍·太卡（後來她是惠特尼美國藝術博物館的

策展人）和來自國立美術館、費城藝術博物館來的策展人策劃的一個題為「焦點」的展覽，我的作品受到了費城市長的檢查。這是在同一觀念上不同變化的作品，非常巨大，有十二·五英寸高，整部作品有三十英寸長。這也是被禁的作品。

（朱迪絲·波斯汀展示著先前提到被禁的作品。）

這是我為惠特尼美術館製作的作品。更大的格式。在古根漢博物館男性的討論會上，有十三個男人和兩個女人。我在特定的時期內做了這些素描。他們同我開玩笑，有一男人問我，哪一個是他的？但我同這些人沒有任何性關係，但他們還是開玩笑，有人寫字條給

我，告訴我他們沒有想到受到了這樣仔細的徹底檢查，好像每一作品都在描繪他們。

還有，一九七四年，有一個展覽，有一百名女性。許多人支援我在展覽中的作品，但我的作品同樣是被禁止的。市長、總監和策展人說這樣的作品不能包括在展覽裏，但其他的人非常支援我，他們做徽章，上面寫著「波斯汀在哪兒？」

（朱迪絲・波斯汀接下來為我介紹一連串她所創作的作品。）

這是我年輕時為我的展覽製作的廣告，那時我很年輕。這是在科羅拉多州，我受委託所製作的作品。這是在五十七街的藝術畫廊，我按照畫廊的牆高作畫。這是一九七八年，我直接在展廳的牆壁上佈置展覽。畫廊總監威廉姆是世界上最大的超現實主義作品的收藏家，我還畫了他的臥室。這一作品可能已不存在，因為房子被出售，可能已經被重新塗過。這些是為畫廊或在 PS1 的展覽的作品。這是我在巴黎展出的作品。從任何角度講，是在這一時間範圍內，想覆蓋作品的整段歷史比較困難。

這是我的一幅簽名作， 16 × 45 英寸，在長島的海爾伍德（Hillwood）美術館展出，在彎曲的牆上。我一直非常欣賞中國書法，我喜歡強勁的筆畫。這是非常早期的作品，是我在耶魯大學時創作的。勃起的陰莖由解剖性線條構成，帶有四十五顆子彈。隨後，在一九六〇年代早期，我又創作了一些作品。超級勃起的陰莖，上帝在天上飛，勃起的陰莖比它大兩倍。最初，一九六五年，我在《紐約時報》（New York Time）上看

到關於在公共場所的牆壁上塗寫的圖畫或文字。當時我是耶魯大學的學生。文章談到「停止世界，我要下車」，是從牆上畫中演變出的音樂劇，「誰害怕維吉尼亞・伍爾芙」也是從牆上畫中演變出的戲劇，那是愛德華・愛比的戲劇。我到耶魯大學的男洗手間，也使用了在公共場所的牆壁上塗寫圖畫和文字的手法。在牆上畫性感的畫，同時在政治上反對越戰。這些都和越戰有關。

LW：我想了解當時評論家對你作品的看法。

JB：我的朋友像露西・李帕德(Lucy Lippard)會支持我，評論文章都極其肯定，許多的男性作家也給我的作品極其肯定的評價。

LW：我還想知道你的語言方式，如毛茸茸，像螺絲一樣生長。你當時是否有意識地想到，女人看了會很有快感？

JB：我不知道別人怎樣看待。我覺得有一種物神的態度，因為，在一方面，這些意象多毛，在另一方面，當我們談到藝術史，當然有女性主義和超現實主義的元素在，而從形式上的重複，一部分是屬於極簡主義。同時，極簡主義也十分整齊，同時涉及到在極簡主義中男性的攻擊性。許多東西所涉及到的非常具有表現主義，表面的質感幾乎像抽象的表現主義。所以事實上，有許多藝術史方面的東西我把它們變成永久性，並畫它們。在金錢上，我沒有很大的成功；但我有許多評論文章，在這方面，我獲得大量的肯定和幫助，他們非常支持我的作品。從本質上來講，我的作品也非常紐約化，因為它具有大的攻擊性，而且當時的女性和現在的女性也

朱迪絲・波斯汀〈花尾蟲穿過維納斯〉（Anthurium Through Venus），紙上碳筆，1981年。

使用這種圖象。

這也是一種混合，有許多的運動同男性的陰莖有關，除了男性的陰莖不在那裏。從本質上來講，男性的攻擊性在繪畫中是象徵性的符號，關於許多歷史上的作品，如在抽象表現主義中，有傑克森・帕洛克的巨大作品。所有的圖象就這樣完成。從本質上說，非常有效。除了在實際中，並不是所有的作品中特別地包括陰莖。一旦你做一件作品，作品可以有不同的解釋，你不能把解釋強加於人。當然，女性可以用不同方法運用陰莖賦予男人的權力。以她們獨特的方式。我認爲這裏還有許多性能力可以被用到不同的方面。所以，可能或不可能激動觀衆。所有的作品向解釋開放，因爲它不是口號或海報。

LW：你怎麼看待一九六〇～七〇年代和現在的女性主義？

JB：我認爲現在人們對女性主義的興趣越來越少了，我認爲現在的作品沒有攻擊性，我是想說，和過去的作品相比。我給你看的作品偶爾在商業藝術畫廊裏展出，大多數的在第一家女性畫廊裏展出。當時二十個女性聚集一堂，她們發現還有其他的女性希望在一起展出作品，這是第一家女性畫廊，是合作社。後來雖然有許多相關的報導，但許多藝術商並不支持，反而像雜誌，紐約時報等等非常支持女性的工作。在當時，沒有眞正的合作社出現，基本上，是以市場爲主。

你看，這是馬諦斯的畫〈舞蹈〉，是他對舞蹈的解釋，人人皆知，美國現代博物館有，俄羅斯也有。在那裏（俄羅斯），我也有大型的系列作品，有像這樣的大型作品，是勃起的陰莖在舞蹈。馬諦斯把勃起的陰莖拿走，我又把它們放進去。

（錄音翻譯：張曉明）

席薇亞·斯蕾

Sylvia Sleigh

我畫的不是英雄，是我使其成為英雄。
女人代表真實。

席薇亞·斯蕾的作品〈蘇活二十畫廊〉（SoHo 20 Gallery），油畫畫布，1974 年。

席薇亞・斯蕾（Sylvia Sleigh）是一九六○～七○年代女性主義藝術家的重要人物。她和當時許多女性主義藝術家一樣，也選擇了向傳統社會對女性的消費性審美開戰。她借用了傳統繪畫史中人們崇尚的女裸體名畫，但以男人的裸體取代了女人的裸體。在一九七三年創作的〈土耳其浴〉（The Turkish Bath）中，「模仿」一八

與席薇亞・斯蕾合影，1999 年 12 月 22 日，席薇亞・斯蕾的家和工作室。

六三年安格爾（Ingres）的〈土耳其浴〉（The Turkish Bath）的構圖，但席薇亞卻將傳統女人裸體改爲男性裸體，這些男裸體或站、或坐、或隨意走動。這種「模仿」不只是表面上的，反諷也不是它唯一重要的內容。席薇亞・斯蕾擺脫了傳統藝術史中裸體的「女人味道」，不僅使男人女性化，而且試圖把裸體人性化，以諷刺人體的性別衣著。安格爾的女模特兒都年輕、身體曲線優美、沒有體毛、面無表情，彷如完美的雕塑，而席薇亞・斯蕾的男模特兒變成了不同年齡的男人，身體、姿態、頭髮、樣子和臉孔，都以裸體的非審美化的方式進行了個性化的表現。不同於安格爾同一性的快樂，席薇亞・斯蕾的機智和快樂再現了人體的不同的面貌。

席薇亞・斯蕾的另一類作品，畫的都是當時十分活躍的女性藝術畫廊的經紀人，一九七四年的〈蘇活二十畫廊〉（SoHo 20 Gallery），畫了十八位當時蘇活畫廊的女性經紀人和席薇亞自己，背景是席薇亞・斯蕾家的客廳，畫面中的

女性個個氣質精幹、表情嚴肅、穿著講究，一副面對歷史的姿態。席薇亞・斯蕾認爲這些女性都是正在和將要對藝術史起重要作用的人物，應該被載入歷史。畫中的大多數人，後來成爲眞正著名的藝術經紀人，不僅是對女性藝術，而是對美國藝術史和藝術體制的建立，都產生過重要的影響。

歷史上，上帝的死亡被哲學家和知識份子視爲理所當然，也曾有一度覺醒的女性主義者聯合起來反對占統治地位的男權宗教的危害。美國東岸的一批女藝術家創建了「姐妹禮拜堂」（Sister Chapel），到處展覽，慶祝藝術新女性精神的出現。這個專案中的女藝術家都是現實主義者，包括珍・伯拉姆（June Blum）、羅尼・伯格耶夫（Ronni Bogaeve）、馬修・愛德西特（Martha Edelheit）、愛莎・金史密斯（Elsa Goldsmith）、雪麗・格裏克（Shirley Gorelick）、白蒂・郝萊德（Betty Holliday）、愛麗絲・尼爾（Alice Neel）、辛西婭・麥爾曼（Cynthia

Mailman）、席薇亞・斯蕾（Sylvia Sleigh）、梅・史蒂文斯（May Stevens）、雪儂・維伯倫茲（Sharon Wybrants）。席薇亞・斯蕾是這個組織的重要成員。她透過現實描繪世俗的形式，喚起超現實的原則。母親、父親、子女等概念都被父權解釋爲各自的角色和作用。透過發現和探索現實，傳統藝術努力模仿人性和倫理的美麗，而「姐妹禮拜堂」的藝術提倡以形象和模特兒作爲理想的未來。作爲傳統西方宗教的象徵，女性的形象創造了以瑪麗亞爲標誌的純潔女性，以及以暴躁的夏娃爲標誌的女性的神話故事。「姐妹禮拜堂」的女性們創作的形象向教會宣揚的女性形象挑戰，她們不贊同以往規範的「處女」、「妻子」、「妓女」的女性形象，

也沒有以傳統神聖的女性形象（如歷史上偉大的與生殖儀式和大地母親形象相關的女神）取而代之，她們認爲女性應該是先鋒、創造者、積極分子、詩人、藝術家和預言家。

「禮拜堂」這個概念作爲精神活動的神聖場所，激勵了十幾位女藝術家的創作激情。這些女藝術家來自不同背景：基督教、天主教、猶太教，也有無神論者。她們與「禮拜堂」這個詞的宗教含義沒有太多關係，「姐妹禮拜堂」成爲一種由女性開創的更高精神復興的象徵。她們如同老式傳統的預言者，指向下一個更有開拓性的改變女性生命方向的目標。女性藝術家們向我們提出了一種新的神秘，它無關人性的來源，而與人性的演變有關。這些女藝術家認爲如

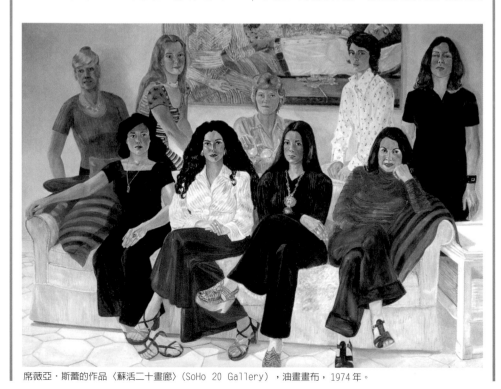

席薇亞・斯蕾的作品〈蘇活二十畫廊〉（SoHo 20 Gallery），油畫畫布，1974 年。

席薇亞・斯蕾的作品〈十爾其浴〉(The Turkish Bath)，油畫畫布，1973年。

果阻礙歷史的有一種至上的權力，這就是她們自我覺醒的意識。樹立在姐妹禮拜堂的「女英雄」的肖像不再僅僅是肖像，而是她們自己的偶像。這個女性藝術組織象徵了女性對文明所做的貢獻。

創建一個新的空間使婦女可以自由地成長，針對父權體制的封閉下提供的假想的身份，為女性提供真實和重要的其他選擇。「姐妹禮拜堂」表達了與歷史時代定義的模範相調和的運動，以及追求理解女性作為人的體驗的超越意義。為了試圖描繪女性的無形現實和理想的形象，「姐妹禮拜堂」的創建者們運用藝術改變的價值，來支持把崇拜者變成被他人崇拜的偶像。在這種藝術中，魔術的力量大於宣傳，改變和再生的力量大於加強已形成的價值觀。

我的翻譯徐蓁小姐與席薇亞・斯蕾約定會面的時候，她一再強調兩件事：一是她有展覽正在卻爾西（Chelsea）的一個畫廊展出，希望我在訪問她之前去看一下；另一件事是她總是糾正徐蓁唸她名字時一個極小的語音失誤。我當時想，這麼小的事也要重複許多遍的人，不是較真就是囉嗦。不過我還是尊重席薇亞・斯蕾的「強調」，在訪問她之前去看了她的展覽。展廳裏只有一張巨大的畫，佔據了畫廊的一整面牆，畫的都是現在美術界的名流批評家和藝術家，有男有女，在一片綠草地的背景上，很嚴肅也很悠閒的樣子。一進門的電視裏，正播放著的錄影帶，席薇亞・斯蕾長髮披肩、濃妝豔抹、侃侃而談。透過席薇亞・斯蕾六、七十歲的皺紋，我們依然可以想見她年輕時的美麗，那時她一定也是一個公認的美人，而且是一個

天生愛美的美人。至於席薇亞‧斯蕾的名字，徐蓁每次唸時都十分小心，而我始終不敢唸，至今也不會唸。

我們在約定的時間按響了席薇亞‧斯蕾家的門鈴，半天沒有回音。我們幾乎是不顧禮貌地使勁按住門鈴不放，好一會兒，才從地下室鑽出一個金色的頭和一個蒼老的聲音，問是不是推銷什麼東西的。我偷笑起來，這個老太太居然忘了約會的時間。徐蓁耐心地和她解釋，席薇亞‧斯蕾才恍然大悟地想起來我們是誰，熱情地請我們進屋，並解釋說她正在地下室收拾東西。當席薇亞‧斯蕾從地下室走上來的時候，我才發現她是一個十分小巧、精緻、漂亮的老太太。更有意思的是，忘了約會，在地下室收拾東西的席薇亞‧斯蕾，穿著卻像是要去赴約會：優質的黑色皮褲、皮鞋，優質的黑色毛衣，金色的長髮披肩，甚至還塗著鮮紅的口紅……完全是個「可人」。她笑瞇瞇地仰臉看著我的時候，像一個小姑娘，我甚至有些不好意思比她高那麼多，從一進門就哈腰遷就著她的笑臉。

席薇亞‧斯蕾的家色彩鮮豔、漂亮，有點歐洲化的裝飾味道，透著溫馨，與席薇亞‧斯蕾的穿著和表情都很和諧。走進客廳，我一眼就發現，那張著名的〈土耳其浴〉就掛在沙發後的牆面上，沙發的位置和周圍的檯燈等裝飾品，與〈蘇活二十畫廊〉那張畫的背景一模一樣，居然經過了幾十年都沒變。席薇亞‧斯蕾的作品我很熟悉，沒有什麼問題，就與她聊些其他事情。席薇亞‧斯蕾談了很多關於「姐妹禮拜堂」的情況，她似乎很懷念那時姐妹們一起活

動的情景。但她講述的時候，時常停下來問我們「我講到哪兒了？」一會兒又說她太老了，總是忘事，有點老糊塗了，有些事要問她的秘書才知道，很是有趣。我不確切知道她的年齡，大約七十多歲，但我知道她不是我訪問的藝術家中最老的。最後，席薇亞‧斯蕾帶領我看她掛在家裏牆上的作品，有新有舊，其中有一個年輕、健壯的男模特兒出現在幾幅作品中，席薇亞‧斯蕾特別強調說「這個是我最喜歡的男模特兒，他有點像提香畫裏面的人。」那有點甜蜜的狡猾表情很像一個懷春的小姑娘。我感覺席薇亞‧斯蕾這輩子是個在感情、家庭都得寵的無憂無慮的幸福女人。

訪　談

LW（廖雯）：你在一九六○～七○年代，除了改變名作和描繪美術界女性的作品之外，還有沒有其他的作品？

SS（席薇亞‧斯蕾）：我們當時有一個團體叫「姐妹禮拜堂」（Sister Chapel），總共有十二個藝術家參加創作，我也是其中之一。我們畫的都是女人，每個人自己選擇創作的人物，並在紐約附近展覽。其中經過很多鬥爭及爭論。大家都認為該做一些重要的事情，每個人都清楚個人要做的事情，但很難做。我認為大家應該團結起來做些有意義的事，這樣每個人才能超越自己。我們共創作了九個肖像，人物都是很有影響的女性。這些人物高達九英尺，都是我們大家心目中的英雄。當時在 PS‧1（紐約布魯克林一個著名的前衛藝術場

所）展覽，我們商量這些作品不出售。一九七五年，華盛頓婦女博物館希望做個展覽，博物館不大，展廳效果不是太好，但當時我們非常想把作品在那裏展示。

LW：你畫的女性是什麼？

SS：我以一種完全不同的形式，描繪了「麗利斯」（Lilith），一個女性／男性共體的形象，不僅僅是推崇女性。這個形象是無限的性別區分的生存狀態。我認為男女的真正含義似乎比較牽強和有侷限性。第一個女人以亞當的肋骨造成，由塵土造成，違背父權。她不侷限於性別，代表了生存的多種延伸的可能性，她正在形成、演化並超越固定定義的侷限。而我的麗利斯形象是非常全能、是黑人、白人、女人、男人，是不斷變化流動的自然。我認為提供麗利斯來展現男性，傳達出男女共同體的清晰印象，有一種超越多樣性的更深的聯合，許多東西融合為一。對於我，男人和女人是生命形式的所有心理和情感的特點。通過把女性歸於丟失的傳統，麗利斯反對男權。我把這個女人的英雄形象視為她最具創造性的特點。然而，在我詩般描繪這個獨立自主的生命時，暗示所有對立面之外還有更高的統一。這個最熱愛自由、反叛、得到解放的女性，以最柔順、最性感的方式得到解釋。我為麗利斯寫了〈麗利斯之歌〉：「如同一個女人一樣有生存和戀愛的自由，思想和存在的自由，利用所有自然賦予我的智慧的自由，感受和看見的自由，從水和大地中創造，而非另一個人的肋骨，我不是你的，我屬於我自己。我不是你，我是我自己。」我希望自主與情感再一次相並存。

LW：你畫的麗利斯是英雄嗎？

SS：我畫的不是英雄，是我使其成為英雄。女人代表真實。麗利斯有些像聖經中的夏娃，但是她很獨立。我把許多東西揉合在一起，像是教堂的穹頂畫。

LW：我剛剛在一個畫廊中看到你的展覽，你現在還在畫嗎？那些畫都是你的新作品嗎？

SS：為什麼不呢？我現在依然畫的是女人，這些女人都是職業婦女，她們應該被人們記住。過去西班牙有兩位著名女畫家死去，就無人知道她們是誰。

LW：現在有許多畫廊做女性藝術家的作品，可是二十年前有畫廊做女性的作品嗎？

SS：那時幾乎沒有畫廊管我們，我們就自己做畫廊。我們的畫廊反對等級規範，所有什麼事情都是大家共同商量。我們一起輪流管理畫廊。等輪到每個人做展覽時，她就負責協調安排。全是藝術家自身合作。有一次我的丈夫代替我安排，大家都很吃驚。現在再這麼做非常困難。目前所有畫廊都有經紀人，有辦公室。

LW：當時如何管理帳務？

SS：大家輪流負責。有人管帳，負責賦稅。大家組織得非常有序。

LW：你認為現在畫廊做女性藝術家的情況如何？

SS：現在情況不好也不壞，但是比想像中的要差。

（錄音翻譯：張芳）

小野洋子

Yoko Ono

我們必須瞭解的是，
在世界中最具影響力的是那些看不見聽不到的、
需要藉由人們想像的、有時甚至是無法想像的
現實世界中不存在的東西。

小野洋子的作品〈希望〉(Wish Piece)，觀念藝術，1973－90 年。

小野洋子（Yoko Ono）在一九六○年代初期最關鍵的時候，進入了前衛藝術領域。她與那一代的藝術家一起向傳統藝術形式挑戰，對以前認定的藝術表現觀念質疑。這些人包括舞蹈家、音樂家、畫家、雕塑家、詩人、電影製片人，他們嘲笑前輩人附加給藝術的限制，集結在一起向傳統的審美界限挑戰。

小野洋子對新的藝術的表現形式的審美潛力深感興趣，她的行為作品的突出特點是希望強化觀眾的內在意識和內在反省。她涌過對比視覺和聽覺的神經衝動，幫助人們產生一種夢境，使人們對某種單一的想法或某種隔離的景象集中精神。在一九六六年，她寫道：「生活和思維的自然狀態就是複雜的，藝術可以提供給人們的就是缺乏這種複雜性。在藝術的引導下，我們進入一種思維完全放鬆的狀態，然後，你又會回到複雜的生活中。」小野洋子以類似於傳統的坐禪方式集中注意力，從而到達自我的安靜狀態。通過模仿坐禪，她使觀眾放鬆大腦，從而達到心平氣和的狀態。

小野洋子的早期作品都涉及一九六○年代的特徵。直接融合自然過程，自然對於她來說，是提供所有生活運動的力量。她認為生活的每一件事都在不斷地運動中，我們今天看到的靜止的東西，其實都是在運動中的。小野洋子希望抓住這種運動，因此，她的作品主題都是反映時間的變化和持續性。

小野洋子在一九六六～八二年之

小野洋子說：「我們都是姐妹」，2000 年 3 月 27 日，小野洋子家。

間，共製作了十六部電影，其中最著名和最賣座的是一九六四年的《第四號》（No.4）。這部電影奠定了她對影視策略的信心和興趣，從此，她開始不斷地探索這一個領域。小野洋子的電影很直接坦白，如同在講述故事，攝影機就是一隻眼睛，一種觀察的工具，如同她的行為和雕塑作品一樣，小野洋子的電影認可電影媒介形象刻畫的特點。

小野洋子的性別意識體現在她強烈抨擊性道德的傳統觀念上。她認為性是人和人體的重要部分，否定它們等於就是否定生活的最重要的部分。小野洋子的作品中對這樣的主題抱持教導的態度，她創造出一些新的想法來思考什麼是淫穢，她的這類作品就是把日常的狀態和自然的形象，在性自由的旗幟下陳述出來。

小野洋子認為藝術家的職責不是破壞，而是改變事物的價值觀。她希望創建一個完全獨立、自由、和平的世界。在這種信念下，她認為人的頭腦應該是至上的。她堅持說，地球上的每一個人都有創造性，每個人都有權力成為藝術家。藝術家必須具有頭腦、態度、信心、決心和想像力。變革應該透過願望

左、右頁／小野洋子的作品〈切割作品〉(Cut Piece)，行為表演，1964 年。

來實現的，特別是應該透過與愛相關的美好願望。

　　小野洋子本來不在我的訪談之列，因為我認為她雖然也是一九六○～七○年代的著名女藝術家，但她的作品關注的並不是同期女性主義關注的問題。但ACC 的朋友很希望我可以與她會面。一來是因為小野洋子最初到紐約來時，曾經在 ACC 工作過，據當時與她一起做秘書的老工作人員說，那時的小野洋子很年輕，也很前衛，有時只穿著乳罩在辦公室裏打字。這樣的關係，自然非同一般，以後小野洋子成了名，這層淵源恐怕也不會磨滅。二是 ACC 的朋友認為我是中國人，小野洋子是日本人，總而言之都是亞洲人，也都與他們亞洲文化協會關係密切。我當然於情於理都沒有拒絕與如此知名的、亞裔的、女的藝術家見面的理由。有趣的是，ACC 的朋友為我們約定會面的時候，她的助手客氣地說，小野洋子很忙，見面的時間只能一刻鐘。一刻鐘對我來說實在太短了，去掉翻譯的時間我只有幾分鐘，這樣的會面對我毫無意義，我只好用最簡單的英文請 ACC 的朋友轉告她說「No,

Thank you（不，謝謝！）」。 ACC的朋友告訴我，小野洋子聽了這個「No, Thank you」很吃驚，問我需要多少時間才可以，我說一個小時。他們又重新做了個安排，在小野洋子的家，一個小時的時間。

　　小野洋子依然住在紐約上城的高級住宅裏，當年藍儂（Lennon）被暗殺的黑色鑄鐵雕花大門依然森嚴，大門裏面的宮殿般建築看上去實在不像私人住宅，除了門口的警衛，門裏的院中看不到一個人。順著警衛的指引，我們走進門衛室，一個慵懶的聲音飄忽地問我們找誰，透過屋內厚重而豪華的陳設風格，我們看見高大的櫃檯後面探出一個中年男人的頭，這個有點發胖的面孔被同樣厚重而豪華的櫃檯比得像一個漫畫。不久，門衛打電話叫下來小野洋子的助手，一個沒有表情的姑娘，她客氣地做了一個例行公事的「請」的手勢，然後就走在前面領路了。我們緊跟著助手進出一道道暗紅色、擦得光亮豪華的厚門，上電梯下電梯，東轉西拐，像劉姥姥進了怡紅院，最終走到了小野洋子的門前。小野洋子的家很高，似乎有很多房間，每一個房間似乎都很大，由許多門相連。裏面的陳設不多，好像每一樣都很名貴，也素雅，像西方電影裏面的某些老貴族的家。我對人的居住、穿著一向很感興趣，走進這樣一個特別的

家，自然東張西望、探頭探腦，以我的概念看，這樣一個貴氣、空蕩又有點少鹽寡味的家實在不像是一個女人的樂園。助手依然是客氣而例行公事地把我們帶進一個房間，這個房間很大，裏面的擺設也都很大，一排大書櫃、一個大桌子、一圈大沙發……很淺淡的色調。小野洋子從沙發上站起來，一個瘦小的女人，一身黑色的衣服，在高大的淺色的房間與家具中，這個身影就像一個黑色的標點，只有塗著髮膠向上豎立的時髦短髮，標識著她作為一個藝術家的「前衛」感。看著我和幫著我作翻譯及攝影的兩個朋友，小野洋子脫口的第一句話是冷冰冰的「Three Pepole（三個人啊）！」不知我們來了三個人是出乎她的意料還是讓她感到不快。我連忙介紹說：這是我的翻譯，這是我的攝影師，她當下即表示不能攝影，這下我比較肯定地感到了她的不滿情緒，但沒有辦法，我訪問所有的藝術家都是「三個人」，包括翻譯和攝影師，沒有人表示過異議，我也不會想到會有什麼例外。不能攝影，我只好抱歉地請攝影的朋友坐在一邊。我說明來意後就開門見山問及小野洋子對她自己作品的看法，小野洋子稍稍吃驚地反問「我的作品嗎？」以她的見識和教養，這個吃驚的反應雖然微妙得幾乎不易察覺，但接下來的沉吟，使我實在地感覺到小野洋子似乎沒有談論自己的作品的思想準備。但不久之後，我們圍繞著她的作品的談話便進行得很順利，小野洋子逐漸興奮起來，有時還生怕翻譯不能準確地理解她的意思，不斷地抓住我的手，問我是否聽懂了她的話，甚至寫中文給我看。

我很高興，透過小野洋子冷靜得有些概念的外表，我終於感到了她內心作為一個反叛藝術家的激情。

小野洋子談話很理性，有些話說得很漂亮，不像是即時的觀點。談話結束我們告別的時候，小野洋子已經變得可親起來了，她拉著我的雙手不斷地說：「我們都是姐妹！」並主動要求一起合影留念，我很高興，當然也求之不得。小野洋子一直送我到門口，並一再說她很忙，這一個小時是為我特別安排的，因為我是中國人，是姐妹。

訪　談

LW（廖雯）：你是一九六〇～七〇年代重要的藝術家，你自己認為當時最有影響的作品是什麼？

YO（小野洋子）：我的作品？

LW：是，你的作品。

YO：要使作品特別化，重要的是藝術家要加入指示性的元素，觀眾在其指示引導下能夠參與，帶動觀眾自己的想像，共同構成作品。比如一個英文詞「Sky」（天空），畫布或旁邊只有一個詞「Sky」，沒有具體的形象，觀眾根據指示進行自己的想像。有人認為我的作品是屬於觀念性的，但我從來不把自己的作品看作是觀念藝術，儘管別人都認為我的作品是觀念藝術，但這個概念是別人發明的而不是我。我的作品……（小野洋子起身去拿了她的畫冊來。）如：一九六二年的〈畫是很大可以看的〉（Paingting to enlarge and see）、一九六三年的〈影子作品〉（Shadow Piece）。你的影子、我的影子，合在一起，你如

果想像你的影子可以和別人合在一起，它就可以在你的想像中結合在一起，只有在你的想像裏。一九六二年的〈切割作品－把它扔出一個高層建築〉（Cut Piece － Throw it off a high building）。重要的是「它」（it），你可以想像它是任何東西，可以是孩子，也可以是父母，當然，你不可能把你的孩子扔到樓下去，但是你可以想像。

我有很多作品，這一個作品是〈想像你的身體像薄薄的纖維一樣快速地散播到全世界去。想像切割下這個纖維的一部分。切割下相同尺寸的橡皮，掛在你床邊的牆上。第三個不是想像的，是現場做的。〉（Rubber Piece － Imaging your body spreading rapidly all over the world like very thin tissue. Imaging cutting out one part of the tissue. Cut out the same size rubber hanging it on the wall beside your bed.） 這種想像的作品影響了（「想像」Imagine）這首歌。我有很多這類想像的作品，如果你要問我的作品的影響，「想像」的作品是最具影響力的。

一九五三年，我第一次做這樣的作品。我很早開始做這類的作品，但因為我是女人，一般人不承認我的影響力。他們喜歡受女人的啓發，但是又不承認是受女人的啓發。

A（我攝影的朋友，是個年輕的男藝術家）：你為什麼用這樣的方式創作作品？你想要成為一個藝術家還是……

YO：我是一個藝術家，我是一個女藝術家，我就是用這種方式來創作。我

小野洋子和藍儂影集的封面〈雙重幻想〉（Double Fantasy），1980 年；〈婚禮〉（Wedding Album），1979 年；〈奶和蜜〉（Milk and Honey），1984 年。

是一個女藝術家，所以你問這個問題，你不會向一個男藝術家問這種問題。

A：我會。比如我也會向抽象表現主義的藝術家問他們爲什麼作畫。

YO：我覺得這不是一個問題，他是藝術家所以他做這樣的作品。

LW：你從什麼時候開始創造這樣的作品？

YO：我很早很早就開始有觀念性的想法。

LW：多早？

YO：很早以前，我就想像世界會崩潰。大約五、六歲的時候，我畫了一張畫，不知道是否還有人保留著它。有一件事很有意思：二次大戰期間，食物短缺，弟弟很餓，他很難過，我說：「你想吃什麼？我可以給你開個菜單。從湯開始吧！然後吃雞，甜點是冰淇淋。」我和弟弟開始談論食物，一起創造菜單。我說：「不…不，只是一般的冰淇淋是不夠的，我要巧克力的冰淇淋。」弟弟喊著說要哪種哪種。當時，我並沒有想到那是一件作品。這只是一個例子，說明我一直具有觀念性的想法。並不只是詩人般的觀念性，儘管我也是個詩人。我五歲時，已經開始作曲、寫詩等等，我瞭解到詩也能非常實際，換句話說，詩並不是附屬品，並不是如鑽石一樣的附屬品，詩是生活中必需的食物。詩不一定漂亮、美麗，相反的，實際必需品就像藥一樣，詩就是這樣的必需品。所以，你將詩轉入音樂、藝術，作用仍然是一樣的，它只是一種方式，一個人類的方式，人類發現的方式。附屬品就是一種可以變成裝飾性的裝飾物，藝術並非是這種裝飾性的裝飾物，並非附屬品。我想我告訴弟弟我們應該在我們心中創造一份菜單的方式，是一種藝術的創造活動。那就是藝術。藝術能給人啓發，鼓舞人們繼續生活下去。

LW：你認爲你的作品最重要的東西是什麼？

YO：「想像」是我的作品最主要散播的訊息。鼓勵人們去想像，不是去聽任別人想像，而是你自己去想像。我的行爲藝術較著名的是「切割作品」(Cut Piece)，就是那件切割衣服的作品。

另一個作品，我要求人們去想像一個圓形、一個三角形、一個長方形，並在腦中將它們組合。這是在現實生活裏，根本無法做到的事，你只能在你的頭腦中從事這樣的活動。也許有一天，科學更進步的時候，我們可以製作一個物體將一個圓形、一個三角形、一個長方形在現實世界中組合。同樣地，我們想像所有的人能夠和平相處，就想那句著名的歌詞唱的那樣，這不是現實中的真實。但總有一天，我們能夠延伸我們的想像，我們的想像也許會成爲現實，因爲未來是我們創造的。因此，在剛過去的這一百年間，男人在影響著歷史，他們思考未來時，總是認爲「未來必然毀滅」，這是喬治·歐威爾著的《一九八四》中的重要語句。這之後，每個人期待著一九八四年的來臨，期待著一九八四年的世界，期待著上述語句所描繪的景象。就某方面而言，世界的某些部分的確如《一九八四》所預言的那樣；我不知道是否是因爲這本非常重要的書，因爲它一直很暢銷，事實上，爲我們設定了未來。對喬治·歐威爾而言，在未來的世界裏，不再有自由，獨裁者

將藉由電視或其他方式介入私人生活，人們不再有言論自由，不再有行動自由。一九八四年，在我們的世界裏，有些部分的確如他所預言的那樣發生了。但在「想像」這首歌中，我們所想像的未來和喬治‧歐威爾的未來完全不同，那是一種積極的想像，想像人們和平相處，而這首歌和喬治‧歐威爾的書一樣暢銷。這是一場腦力的戰爭，我認為我們會贏。藉由文字的力量，我們可以摧毀這個世界，也能夠創造一個未來世界。

LW：你認為藝術家對社會應該具有責任感嗎？

YO：這正是我試著想告訴你的。藝術家不僅是預言家，也是創造者。有些藝術家做一些漂亮的作品掛在牆上，讓人欣賞，這沒有什麼關係，總比殺人要好吧！但藝術的力量不僅於此，我希望藝術家能夠瞭解這一點。我知道這篇訪談會給中國藝術家看，所以，我們希望中國藝術家能夠意識到自己是有威力的，也希望中國藝術家能夠好好地利用這種力量。

我們應該對藝術在社會的地位感到驕傲，如果不被社會接受而自怨自艾，你就落伍了，就被社會牽著鼻子走了。但是，我們必須瞭解的是，在世界中最具影響力的是那些看不見、聽不到的、有時甚至是無法想像的、需要藉由人們想像的現實世界中不存在的東西。

另一個重要的事是，藝術家的苦悶並不需要被認可，藝術家應該接受苦悶，我本人也曾經體驗過這種情感經驗，因為我們都是人。但我們不應該因此沮喪，因為最重要的改變是在魔鬼睡覺的時候進行的，如果你要吵醒魔鬼和我們戰鬥，不……我們並不希望魔鬼知道我們在做什麼。

LW：作為一個在一九六〇～七〇年代重要的女性藝術家你很自豪，是嗎？

YO：我是其中的一個「踏腳石」（小野洋子生怕翻譯不能準確地理解這個詞，特別地用中文寫了「踏腳石」三個字），我對當時能夠為促進文化貢獻心力感到很滿意。作為一個踏腳石，最有趣的是……我想每一個國家的不同點，比如，有些國家比較男性化，有些國家比較女性化，就像個人一樣，在整個世界裏，每個國家也變成了一塊踏腳石。比如，亞洲文化，尤其是中國文化，對全世界有很大的影響，我並不是指政治方面的影響。同樣的，藝術家對世界的影響，就像女性藝術家一樣，很少給予應有的承認。他們在藝術上被認可，但在歷史中並非如此。舉個例子，有本書《過去的一千年》(Last Millenarian)，你可以看到歷代總統的名字，可以看到許多紀念碑，許多政治家的名字，但藝術家只有「披頭四」，而在這個世界上有許多藝術家。藝術家在世界的地位，如同女藝術家在藝術界的地位一樣。好比中央公園的樹，曾經有非常愚蠢的人建議，應該砍掉這些樹來建蓋摩天大樓。如果我們砍掉中央公園的樹，我們才會發現我們失去了什麼，那將不是同樣的城市了。那些傻瓜說，中央公園有那麼多樹，砍掉一些有什麼關係呢？藝術家的境況也如此，大多數人認為是政治家影響了歷史而不是藝術家，而我們應該為藝術家、婦女和亞洲人感到驕傲。

（錄音翻譯：周立本）

愛琳・芮文

Arlene Raven

有些批評家太強調理論，而我對真正的藝術和公共藝術感興趣。
有些人對事件感興趣，而我對問題而非事件感興趣。
批評家不該把自己放得很大，而把藝術家看得很小。

愛琳・芮文談吐簡潔，2000年2月8日，ACC辦公室。

介 紹

　　愛琳・芮文（Arlene Raven）是美國著名的女性主義藝術史學家和批評家。一些女性藝術批評家希望建立女性主義藝術批評，她們主張把不相容的藝術史

和藝術批評實踐的模式結合起來，利用諸如個人的經歷、個體的藝術家作品素材，以及風格的聯繫等實際的資訊，將藝術深刻的感應與其他藝術家和藝術運動相聯繫。傳統的批評觀認為，批評應該保持理智上的中立，但像愛琳・芮文

等一些女性主義批評家卻相信，藝術史和藝術批評實踐模式的聯姻，藝術家與批評家的默契是不可缺少的。正如她在評論哈莫尼‧哈蒙德（Harmony Hammond）的文章開篇就寫道：「我進入了哈莫尼‧哈蒙德的作品」。她所指的是一種完全的同化：與藝術作品融為一體，並透過藝術與創造者，與另一個女性相一致。因此，作為主體的批評家，與作為客體的藝術作品，以及作為創作者的另一個女性密切相聯。從這個意義上講，「藝術作品」這個概念不再有意義，一種主體與主體的關係，取代了主體與客體的關係。這種新的批評家與藝術家之間的聯繫結果，就是徹底的介入而同時又不失去自我。愛琳‧芮文即是這種女性主義藝術批評在這方面的典型實踐者。

場 景

在我訪談的這些女性批評家和藝術家中，愛琳‧芮文是唯一一個要在 ACC 的辦公室而非在自己家或工作室見面的人。六十歲的愛琳‧芮文一頭金色的長髮，很女性，一身黑色的衣服很男性，更特別的是，腳下的高腰大黑皮鞋，與早幾年在中國前衛藝術圈流行的軍警皮鞋一般模樣，一個巨大而沉重的黑色帆布包，又彷彿剛剛從遙遠的地方旅行歸來，或者是正要去辦許多的事情。我們在桌邊剛坐下來時，不知是因為不在自己家，還是時間匆忙，我分不清愛琳‧芮文是顯得有些嚴肅還是拘謹，反正看上去不如我見的其他藝術家那樣放鬆和親切，加上在一個第三者的辦公室裏，

很有幾分公事公辦的感覺。我雖然沒有深想，還是破天荒地說了一些客氣，甚至有點兒恭維的話，但並未達到緩和氣氛的目的。我不再做這種努力，直接開始發問。愛琳‧芮文的回答清晰、簡潔，但說不上直率，我甚至摸不透她的立場。我想，那天她大概確實有事要急著去辦，就匆匆結束了談話。

訪 談

LW（廖雯）：你認為美國一九六〇～七〇年代的女性藝術在一九六〇～七〇年代興起並達到一個高潮，與當時美國整個文化背景有什麼的關係？

AR（愛琳‧芮文）：一方面，一九六〇～七〇年代的女性主義來自反對政府的積極運動。她們對婚姻、強姦的態度都持有獨特的見解，對於政治的態度她們也從個人的看法出發。一九六八年爆發抗議政府的運動，選舉各自的黨派，宣揚愛國主義，為政府服務。但許多學生都反對政府。另一方面，當時女性藝術家仍然以表現主義為出發點，當然，她們也從其他藝術方式中汲取經驗。當時美國政府有一些錢，希望支援那些不能賣錢的藝術，這樣女性藝術家就有了機會，尤其那些從事裝置和行為的女性藝術家。因為，以往女性作為畫家能夠進入藝術的人很少，而裝置和行為藝術是新的藝術方式，對女性沒有什麼特別的限定，所以許多女性有機會、有可能作為藝術家參與藝術創作。一些女性也寫小說，講自己的故事，表達自己的觀念。總之，當時的女性希望改變過去，也希望改變現狀。

LW：你認為女性主義真如她們希望的那樣改變了現狀嗎？

AR：沒有。尤其是政治，沒有什麼改變，只是現在政府裏有許多女性。很多人認為，女性主義仍然在繼續，不只是一九六○～七○年代。現在的女性主義採取與官方不合作的態度，她們對管政府的事沒有興趣。

LW：作為藝術評論家，你主張的女性主義藝術批評與男性藝術批評的方式是否有所不同？

AR：有些批評家太強調理論，而我對真正的藝術和公共藝術感興趣。有些人對事件感興趣，如紐約警察抓女人，別人覺得很有趣，而我對問題而非事件感興趣。批評是一種語言，需要嚴肅的態度，並非很多人理解。美國只有十人可以明白所寫的批評文章，很多人在寫，而無人看懂。批評家不該把自己放得很大，而把藝術家看得很小。

LW：我見到不少一九六○～七○年代的美國女性主義藝術家，現在六十多歲了，風韻猶存，當年她們搞女性主義藝術的時候更是年輕、漂亮，這有點出乎我的意料。我一直有個疑問，當年她們既然是傳統審美觀公認的「美人」，並不缺乏在傳統社會生存的優越條件，是什麼原因促使她們投身女性主義運動呢？這個問題我問過幾個當年漂亮的女性主義藝術家，但沒有得到明確的答案，我希望聽到你的看法……

AR：這個問題很有意思。我認為，在男性審美統治的傳統社會，女人越漂亮，被消費的可能性就越大。據我瞭解，當年藝術界公認的美人如漢娜·薇爾茜（Hannah Wilke）、瓊·西蒙（Joan Semmel）、卡洛琳·史尼曼（Carolee Scheemann）等，這種感受都很強烈而且經常。而像她們這樣有獨立意識的女性藝術家，都希望人們認可她們的頭腦而非僅僅是美貌。她們的作品也大多與挑戰傳統的女性美、女人味，以及強調女性性快感等問題有關。

LW：我看她們的作品，有些為了否定傳統的男性對女性的消費性審美觀，有意在視覺上造成審美障礙。那麼，毀壞掉傳統的「美麗」，她們認可的「美麗」是什麼呢？

AR：我們認為「美麗」是一個豐富而非狹隘的審美概念。每個時代男性主導的流行性審美很單一，例如認為女人豐滿、苗條，或女孩瘦削如男孩就是美麗等等，簡單而言，男人認為「美麗」的標準來源於身體外形和種族，而我們認為美麗是來自內心的。不一樣的人有不一樣的美麗的標準，有些美麗的概念不能包括很多人的想法。那些挑戰傳統女性美的女性主義藝術家，否定的不是人類公認的審美概念，而是那些狹隘的、人為的規範的審美標準。

LW：你怎樣看一九六○～七○年代之後的美國女性藝術，尤其是現在比較著名的女藝術家如辛蒂·雪曼（Cindy Sherman）、茜茜·史密斯（Kiki Smith）等，你怎樣評價她們的作品？

AR：現在女性藝術很重要，有些如你提到的辛蒂·雪曼、茜茜·史密斯等女性藝術家也很有影響。過去十年中我一直追蹤研究這些女性藝術家，寫文章、寫書，希望能夠保留歷史，不讓她們消失。

（錄音翻譯：張芳）

蘿拉‧考汀翰姆

Laura Conttingham

從一開始直到1970年代末，
女性主義藝術運動挑戰了美國現代主義所有的價值判斷系統……
或許，最激進的是反駁「藝術是中立的或具有普遍性」的這個想法，
因為，女性主義運動發現，之前所謂普遍性的意見，
說穿了，不過是歐裔男性美國人的意見罷了。

蘿拉‧考汀翰姆，2000年3月8日，蘿拉‧考汀翰姆家。

蘿拉・考汀翰姆（Ｌａｕｒａ Conttingham）是少有的研究一九六〇～七〇年代女性主義藝術的年輕一代的批評家。她早幾年拍攝的錄像片〈不是為了出售〉（Not for Sale），彙集了大量的一九六〇～七〇年代女性主義藝術的資料和研究成果，成為研究這個時期女性藝術的重要依據。

場　景

老實說，在來紐約之前，我對蘿拉・考汀翰姆一無所知，在我接觸到的有限的美國一九六〇～七〇年代女性主義藝術的資料中，沒有地方提及過這個人。我到紐約後，因為想看到更多的關於美國一九六〇～七〇年代女性主義藝術的資料，尤其是錄影資料，於是四處諮詢和尋找。不久，來自幾方面的資訊都提到，蘿拉・考汀翰姆拍攝的錄像片〈不是為了出售〉，彙集了大量的一九六〇～七〇年代女性主義藝術的資料。於是，我四處尋找，終於在紐約現代美術館（MOMA）的資料館看到了〈不是為了出售〉。我雖然看不出這個影片的意圖和線索，但片子中資料令人垂涎，我想見到蘿拉，瞭解更多的情況，另外還有一個私心，是希望得到一份〈不是為了出售〉的拷貝。

與蘿拉・考汀翰姆見面之前，我從未懷疑過她是一九六〇～七〇年代的女性主義藝術批評家，現在大約也六十歲。蘿拉・考汀翰姆希望事先瞭

解我想要問的問題，我寫給她的問題也把她當成了那個時代的人。而當蘿拉・考汀翰姆為我們打開她家的門時，我和我的翻譯徐蓁小姐都暗暗吃驚：蘿拉・考汀翰姆居然和我的年齡差不多，不過四十歲左右，瘦瘦高高，而且有些男生氣，看來我是完全搞錯了，難怪我在當時的資料裏沒有見到過蘿拉・考汀翰姆的名字。帶著這份疑問和歉意，我們走進蘿拉・考汀翰姆的家，家裏的佈置十分簡潔、乾淨，也有幾分男生氣。只是當蘿拉・考汀翰姆以很利索的動作端出茶點來，我才感覺到她的女性氣息。

訪談結束告別時，蘿拉・考汀翰姆忽然說起，她早幾年作為旅遊者來中國的經歷，並在話語間表現對中國的極大的熱情和興趣，這使我很高興。

訪　談

LW（廖雯）：我很抱歉我搞錯了你的年齡。我沒有想到你這麼年輕，我看你做的工作和立場，一直以為你是一九六〇～七〇年代的女性主義批評家。以你的年齡，你為什麼會在女性主義幾乎被人們認為過時甚至遺忘的時代，重新發現和挖掘女性主義藝術的價值呢？

LC（蘿拉・考汀翰姆）：我一看到你的問題就發現你大概是把我當成一九六〇～七〇年代的人了。我對一九六〇～七〇年代的女性主義藝術感興趣是因為，最初大約一九九〇年代初期，我發現珍妮・安東尼（Ｊａｎｉｎｅ

與蘿拉‧考汀翰姆合影，2000年3月8日，蘿拉‧考汀翰姆家。

Antoni）、茜茜‧史密斯(Kiki Smith)、蘇‧威廉斯（Sue Williams）當時的作品很像一九六○～七○年代的女性主義作品。但那時，人們幾乎把一九六○～七○年代的女性主義遺忘了。我認為女性主義藝術家及其作品和那個時代都不應該被忘記，應該重新介紹。我很希望得到美術館的支援，辦一個展覽，但沒有成功。後來，有人建議我把那些資料做成一個錄影，我覺得是個好主意就採納了，這就是〈不是為了出售〉。我想在這部影片中只講文化，而不是把它做成一個記錄片。

　　LW：我看了你最近的展覽，知道你也同時是藝術家，你是一直兼做藝評家和藝術家兩種角色，還是從什麼時候開始轉換角色的？你如何看待兩者之間的關係？

　　LC：我主要是做藝術評論，也寫書，我一直也被大家視為是藝評家。過去的十年中，我主要關注女性審美

和女性政治。六年前，我被邀請策劃一個展覽，在這之前我從未做過展覽。後來丹麥邀請我在一個著名的博物館裏做展覽，於是，我做了一個女性主義的展覽。再後來法國的一個博物館也邀請我做展覽，我就又做了個關於女性主義的展覽。我做我認為自己應該做的事情。我想大部分時間是做一種事，只是我從未嘗試做策展人，所以當法國邀請我策展時，我就同意了，也許將來我再也不策劃展覽了。我喜歡做藝術批評，我做展覽的目的並不是為了賣作品，而是研究之用。我把〈不是為了出售〉（Not for Sale）做成電影錄像，是因為沒有一個美國博物館會容許我做這個展覽。我做完這個錄像後，希望再做另一部。

　　LW：你剛才說「沒有一個美國美術館會容許我做這個展覽」，為什麼？

　　LC：沒有任何機構願意把展覽資源敞開，許多美術館至今仍然不願意

為女性做展覽出錢。他們認為組織展覽應該與國家、民族、時代等主題有關，而對女性方面的展覽不感興趣，女性展覽還是存在很多問題。

LW：這種現象或者說「歧視」是不是因為你的〈不是為了出售〉展示的是一九六○～七○年代的女性主義藝術，還是同樣也針對當代女性藝術？

LC：主要是對一九六○～七○年代的女藝術家有歧視，當代的女藝術家（二十五至四十歲），即我們這一代和更年輕的一代無任何難處。

LW：一九六○～七○年代的女性主義藝術家認為她們付出許多代價，才使得現今女性藝術家的地位有好轉，你如何看待這個問題？

LC：這個問題有兩個方面。一方面，前一代人為我們這一代及後人創造了可能性。因此，除了藝術形式，她們作為團體要求藝術獨立的權利，她們向博物館、藝術院校、政體發出攻擊，要求招收女性，她們因此改變社會和經濟，從而也使後一代人被容許踏入藝術的門檻。因為當時沒有什麼關注女性，社會非常歧視女性，甚至認為她們是妓女，所以，她們付出的代價很大。另一方面，這一傳統現在是否還有堅持的必要，在女性藝術家中有很大的爭議。

LW：你對一九六○～七○年代的女性主義藝術的研究主要從哪個方面入手？

LC：女性主義作為政治或藝術觀念。

LW：你如何看待一九六○～七○年代的女性主義藝術運動？

LC：「後現代」一詞在一九七○年代女性主義藝術運動裏，首次被大膽地挑戰地提出，也就是說，不再認真地關心在歐裔美國人高高在上的現代主義藝術傳統中，構成藝術和藝術性特質最基本的和從未受到質疑的首要事物。從一開始直到一九七○年代末，女性主義藝術運動挑戰了美國現代主義所有的價值判斷系統，比如，女性主義藝術運動重申手藝、堅持內容的重要性，駁斥歷史的神話，喜歡集體性的產物勝於個人性的產物，主張給自傳性一個地位。或許，最激進的是反駁「藝術是中立的或具有普遍性」的想法，因為，女性主義運動發現，之前所謂普遍性的意見，說穿了，不過是歐裔男性美國人的意見罷了。

LW：我想請教「女性主義」（Feminist）這個概念來自何處？是女性主義者自己提出的，還是被別人稱呼的？

LC：「女性主義」這個詞的準確起源很難確定。大約是十九世紀英國女性主義運動興起時，被當時的男人垢罵的詞。十九世紀的英國語言中，有關「女性主義」的書僅僅寫在法國大革命之後，是一部瑪麗·伍爾伏森（Mary Wolfson）寫的書，與當時的搖滾樂同時，如披頭四、滾石樂隊，都是關於人所應該扮演的角色的。西方社會需要文化，這些必須由人來完成。我們可以改變社會，獲得更多自由。

女性主義藝術的起源，以美國的傳統，在二十世紀前，能夠有機會學

習和從事繪畫的女人大約是因為其父親是藝術家。她們不認同社會，屬於特例，有些想法和做法被認為是女性主義的，與藝術有關的。直到一九六○年代末，才有婦女團體組織起來呼籲女性作為藝術家的權利。因為，歐美在十九至二十世紀，開始容許婦女進入藝術院校，所以才有一些中產階級婦女得以接觸到繪畫。但僅僅是容許她們進入藝術院校，卻不容許她們成為藝術家，以此為職業。傳統觀念認為婦女應該有文化、有修養、懂禮貌，因為當時婦女仍然被視為是飾物。直至一九六○～七○年代女性主義政治變革，女性才被容許進入法律學院、醫學院一類的院校。

女性主義運動同時起源於一九六○年代末的反越戰，反對種族主義，反對歧視黑人。她們認為男人進入戰爭，她們自身沒有能力和權利，法律不保護她們。一九六○年代中，她們組成小團體，為自己做些事情。因為其中大部分女性都進過藝術院校。畢業後卻被告知不能以藝術為職業，無權利進入大學成為教授。直至一九七○年代，他們必須聘用女教師。當時政治運動遍佈全國，人們為了生存的力量，為女性變革達到了一種推動的作用。一九六八年反對「美國小姐」選美，反抗小組聯合起來，在電視台播放。在此之前，他們也抗議過，卻無人知道。這次反對美國小姐選美，全國人都知道。這些女性做了很多變革。之後幾年，這些女性改變了她們的生命及對藝術的含義，她們審視藝術傳統，認為與女性有直接關係，這樣藝術就開始與政治發生聯繫。

LW：作為藝術家，你主要感興趣於什麼樣的問題和方式？

LC：無論探索政治、文化、男女問題，我最中心的關注是自傳性地說明我自己。我只想做我感興趣的研究，不打算做從前做過的事情。我的動力來自於這些想法：我是誰，我個人身份的構成和認同，我的想法形成的文化環境。我的思維受到啟發也受到侷限。在我作品中，激勵女人和他人展開聯想，容許生活有更多的自由，並認定無身體的侷限。我相信我的信仰並非是大多數人的想法，但我有自信可以拓展對女性未來的可能性。我也很勇敢，可以嘗試消除全球經濟、社會對女性的障礙，也許還有其他可能性。我會接受變革，我認為這也是個人的事情。我關心文化，大家都知道我是關注並推動女性藝術的人，這就是我的工作。一九七○～八○年代是我的研究主要關注的時代。

LW：你有什麼新的工作計畫和想法嗎？

LC：我想製作另一個錄影作品，展示一九六○～七○年代女性的作用，非文獻性，也無教育意義，而是有系統的介紹。我必須思考歷史和藝術史的變革，在這些歷史或藝術史上為什麼是白人統治，而且只能是白種男人作為主導。我想多做些事不只是為了做批判。用錄影做歷史的註腳，歷史材料都是當代紐約藝術圈對當代所做的評論。在真實生活中，無政治見解，決定的是態度。

（錄音翻譯：張芳）

茜茜・史密斯

Kiki Smith

我不喜歡被界定。
藝術家最重要的是本身有衝動的因素，
他／她需要去行動，而且有智識，
同時要誠實，忠實於個人的感受，
相信自己的能力。

茜茜邊談邊做著她的作品，2000 年 3 月 20 日，茜茜・史密斯的家和工作室。

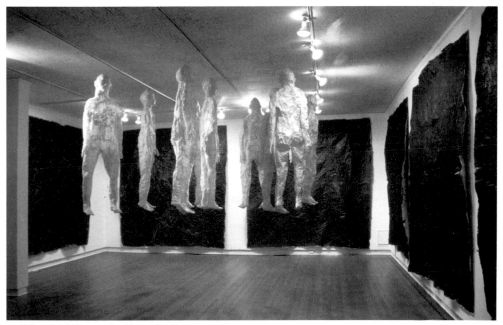

茜茜‧史密斯的作品〈無題〉，紙，彩墨，1990 年。

介 紹

　　茜茜‧史密斯(Kiki Smith)是繼一九六○～七○年代女性主義之後最有影響力的女性藝術家之一。茜茜‧史密斯的作品很多，手法特別，涉及的文化範圍廣泛，使她成功地成為同時期領先的女性藝術家。對茜茜‧史密斯作品的回顧可以大概地瞭解茜茜的「故事」，這個故事就是她自己創作的神話。她以身體作為創作的中心，運用宗教、文學、藝術史的典故，重新塑造我們看待自身起源和存在的方式。這個神話主要以基督教造人的神話為源泉，是人類經歷從被拋棄到被救贖的過程，包括聖經中的人物。理解茜茜‧史密斯的這種綜合方式是非常重要的，她綜合了古埃及和古印度，以及諸如《弗蘭肯斯坦（又名科學怪人）》（Frankenstein）的現代神話故事，引用醫學和人類學，她的求知慾使她廣泛地探索了各種資源。她經常用「蜿蜒」這個辭彙，來描繪她探索的那種偶發與非直接的特性。

　　茜茜‧史密斯非常有效地運用身體作為主題，透過使用具有人物形象的雕塑和諸如青銅等永久性的材料，勇敢地向西方藝術中以男權為主的主流藝術傳統挑戰。她利用她個人的形象，有些甚至是極端的方式對男權的傳統進行重新解釋，從而給西方藝術注入了生命力。她的作品綜合了古代的樣式，但反映了當代問題，幫助很多女性藝術家打破界限，參與男性為主的畫廊的展覽，在那裏，她展示出她過分女性主義的作品。儘管她的藝

術是帶刺的、費解的、令人震驚的，但她的藝術有很多的人瞭解。茜茜·史密斯的作品看似輕鬆地反映宇宙的特殊性，使她成為超越了女性主義通常所謂的「自傳性」的藝術家。

茜茜·史密斯對死亡和腐爛的關注，促使她以象徵的形式透過她的藝術使死亡的東西再生，她喜歡把這種衝動描述為「弗蘭肯斯坦（科學怪人）」的幻想（這位科學家把支解的身體部位重新組合起來，以令人噁心但幻想的方式治癒和拯救死者）。茜茜·史密斯是一個雕塑家，但她把自己比喻成這位發瘋的科學家，並像他那樣也是一個製造怪物。她把自己置於一個萬物創始者的地位，把殘破的肢體組合起來，以這種方式將現代的創始故事和古典的聖經故事融為一體。茜茜的這種再生的行為也具有藝術性，她像弗蘭肯斯坦醫生（科學怪人）般的幻想，反映在她和立體主義的關係上。茜茜對本世紀初立體主義把人體打碎變成一種多面體的形式很不理解，她認為畢卡索對人體的圖解般的解剖，以及其所反映出的精神上的錯位感到很不安和反感，她認為作為雕塑家的重要使命，就是把立體主義粉碎的形象重新修復。

一九八〇年代中期，茜茜·史密斯致力於探索人體，無論是完整還是分解的。這個主題幾乎佔據了她藝術生涯的十五年。她對人體的這種使命感植根於她的人文主義的觀點，她曾經說：「我選擇人體作為主題不是有意的，而是因為這是我們所共有的形式，大家都有親身體驗的東西。」對茜茜來說，「身體是我們的生存狀況」，她創作了生命的可能性，決定了它的特定的時間和空間的界限。

茜茜·史密斯的把女性的身體描述為反抗和超越性的，她的女性都拒絕西方雕像中美好的姿態，通常都在公眾場合中作出極為私密的動作，這些都是有性別的人，而不是讓人挑逗的物體，也都極為內向，對於人的生理功能具有的使人震驚的力量毫無意識。她製作的那蠟做的拉屎的人，沒有束縛的身體、可以滲漏和化解的身體，表現出人類缺乏身體和生理的穩定性的本質特性。

場景

我想與茜茜·史密斯見面的時候，正是她很忙的時候。她抱歉地對幫我與她聯繫的 ACC 的工作人員說，她必須一邊談話一邊做著她的作品，不知我是否可以接受，我很高興地說那樣更好。我們如約找到茜茜家的時候，她的助手出來開門，並請我們先進來，說茜茜·史密斯正在接電話。我們隨著助手走進屋，從一樓到二樓到處擺滿了茜茜作品用的材料、半成品，大概也有成品，毫無秩序，亂七八糟，幾乎沒有落腳的地方，這大概是我見到過最亂的工作室了。我們被帶領到二樓，助手說完「請稍等，茜茜就出來」之後，就忙自己的事去了。我們小心地站在好不容易在各種物品的縫隙中找到的落腳之地，幾乎不敢挪動。四下環顧，茜茜的作品大多是紙類的軟性材料，屋裏的擺設也

多是雅緻、溫暖的小玩藝兒，大長桌上狼藉的零碎物品中，竟然有一大瓶大朵、闊葉的白花盛開著……雖然凌亂卻不失趣味甚至優雅。我回想起來之前，茜茜的一個朋友對我說：「茜茜很可愛，但很混亂，我不知道她能和你談些什麼」的感覺。過了一會兒，茜茜不知從什麼地方走出來，手裏還拿著正做著的紙和漿糊。我差點兒失聲笑出來，茜茜的面容秀麗而頭髮蓬鬆，身材勻稱而動作忙亂，和她家給人的感覺一般無二。茜茜順手在那張有花瓶的大長桌上胡亂扒拉了把，好像是要挪出一塊地方來，但桌子上的東西太多太亂，似乎沒有成功。茜茜又忽然想到什麼地說：「晚上有朋友要來我家吃飯，我還什麼也沒有準備呢！」我看著茜茜顧頭不顧尾的樣子，如同看著一個腦子裏充滿亂七八糟想法的小女孩，就半開玩笑地說：「要不要我幫你做中國菜？」茜茜吃驚而高興地看著我，不停地說著「謝謝」。

茜茜的沙發上也毫無章法地堆著沒有完成的作品，一些紙糊的人體，斷臂殘肢的。茜茜把它們拖到地板上，我們終於在沙發上坐下來，茜茜拿了一些撕好的紙片和漿糊，坐到我們斜對面的沙發上。被茜茜忙亂的動作搞得眼花撩亂之後，我們可以開始談話了，而整個談話過程，茜茜的手裏始終不停地貼著她的紙人，真的很可愛。

訪　談

LW（廖雯）：我看你的作品的情感表達及其表達的方式，不僅是來自你的內心，而也是很個人化的。一些西方女性藝術的資料，總是提到「自傳體」，十九世紀末到而二十世紀初一些女作家也寫過不少自傳體的小說，一九六○年代的女性主義運動中也有一些自傳體的藝術家，你認為個人化的藝術表達和自傳體之間有什麼不同？

KS（茜茜‧史密斯）：這個問題很有趣。去年有人寫了一本介紹六十位著名女藝術家的書。她想瞭解我的個人生活，我說我沒有必要告訴你。琳達‧賓格勒斯(Lynda Benglis)來自一九六○～七○年代，她很想寫自己；路易絲‧布爾喬亞(Louise Bourgeois)出生於二十世紀初，她對講述自己的童年故事很感興趣。而我有很多在公眾場合展示自己作品的機會，所以我不需要暴露我的私人生活。我可以付幾千美元給心理醫生，講述我自己的故事。我父親是一個雕塑家，我姐姐是個藝術家，一般情況下，我不喜歡講個人，我想把自己的東西藏起來。我的作品來自我的親身體驗，我不想讓人知道我的童年對我有什麼影響，讓人看到我的作品就想起我的童年。我的生活追求樸實，但並非毫無趣味。我覺得生活總是激勵我，我也喜歡透過傳記瞭解他人的生活。有些人認為作品的關鍵是圍繞生活，運用私人事件來製造神話故事，而我不想別人講閒話，這並非是我對他人不感興趣。有些人把生活悲劇視為阻障，而我認為這些困難給人以力量，是生活寬宏

與茜茜・史密斯的訪談場景，2000年3月20日，茜茜・史密斯的家和工作室。

的贈與。我非常喜歡知道這種力量是如何驅動人的，而非某個人的詳細生活，因為，我不想捲入繁瑣的內容中去。

LW：你是否相信男女藝術家的感覺有所不同？

KS：我不喜歡被界定。很多範圍被文化所界定，似乎女藝術家佔領的是邊緣，主題是女人，女人代表或運用世界範圍內與女人有關的活動來對抗男人世界，推翻男權。這種想法必須謹慎。時尚總是一股風來，一股風去，今天流行媒體等有代表性的東西，明天這種東西就變到會毫無意義。我個人認為我們受到的團體支援要比前代女性藝術家的境遇好。我非常敬仰那些母親、大姐藝術家。而當今無論男女，都應該統稱藝術家。美國歷史上十九世紀三〇、四〇年代的反奴隸運動，及二十世紀六〇年代的女權運動，都是由於文化被隔離從而爆發運動的。文化是整個社會發展變化的力量源泉，代表經濟、社會的眼

茜茜・史密斯的著名作品〈童話〉（Tale），蠟，顏料，紙，1992年。

光。不同事物有不同的意義。對我來講，我比較看重心理的發展變化。而有些年輕人更關注用攝影機拍攝裸體女人在臥室、地鐵的情況。我關注個人心理，有人關心社會空間。但事情總是處在發展變化中。

LW：有些評論認爲你的作品是很具有女性主義傾向的，你自己怎樣看這個問題？

KS：我努力要成爲一個女性主義者，如同要做一個規矩的人。但是，在我的藝術中卻並非如此，因爲，我不想爲我的藝術做出一個規矩的日程表，藝術對我具有更爲深遠的意義。我的作品就是關於我的生命，我的作品保護了我的生命，我相信我做事情的動機，因

茜茜・史密斯的作品〈泌尿生殖器（男性）〉（Uro-Genital），青銅，1986 年。

爲我知道它們與我們緊密相關，我越關心它們，它們也就越關心我。

LW：你的作品形象，既貼近優雅又令人不安，你是怎樣選擇和創造你的作品形象的？

KS：我相信個人的眼光，不時地尋找自己，我的作品中時時用此種方式來治療情感和精神上的痛苦，表達

此時此地的感覺，不加入過多暴力和恐懼的因素。我認爲身體器官表達內在和外在世界的關係：外在對媒介的好奇心，內在對世界的衝動力。藝術家最重要的是本身有衝動的因素，需要去行動，有智慧，誠實，忠實於個人的感受，相信自己的能力。

LW：你的注意力似乎主要集中在

人體的內部器官、生殖系統、分泌物上，對消化系統格外感興趣，是嗎？

KS：一想到消化系統，就令我想到性、語言，以及所有與消化系統有關的東西。很多年我做一種有關身體液體的作品。我有一本日本的解剖書，裏面很詳細地解釋男性的生殖器的解剖圖，看到這些東西我開始大笑，我說：哦！這是一個生殖器。然後我意識到，我看到的是一個用語言表達的生殖器，而非一個實物，我只是在解釋而非看到生活中的真實的那個東西。

LW：之後，你也開始關注身體的外部的東西，現在……

KS：一般人認為，我們的皮膚是身體與外界的分界線，我看了一些科學的文章，發現皮膚是一種多孔的薄膜，我們的身體其實比我們想像的要脆弱得多，我覺得很有意思。現在的作品，幾乎脫離人體。我已經停止對身體的思考，但並非不關注這個問題，只是我需要更多的空間。

LW：你的創作方式比較像中國的老祖母式的方法，紙糊、布縫、蠟塑……手工感很強……

KS：對，我喜歡用古老的東西。孩童時代我就喜歡用紙做東西。每人都知道有高新科技。亞洲工藝製造很聞名，非常隨意，中國歷史上有這樣的記載。歐洲十九世紀出現了裝飾家具，桌、椅，用珍珠和漆器，不同於青銅刨光，歐洲歷史上沒有記載紙張的經濟、歷史意義。我的作品是選用尼泊爾或日本進口的紙張。看似廉價，實則非常昂貴（近15美元一張），

我覺得紙張有種樸素的含義。我也可以用臘，但紙張的感覺要豐富一些。我的心靈感受到韓國用紙張舖地板的影響，我的浴室就是用一層層紙舖的地面，非常好（茜茜當即帶領我參觀她的浴室，地上糊了一層層的紙，一直從裏面舖到門口外邊，那些舖在地上的紙高低不平，也不規則，不知是沒有完工還是就要這樣的藝術感，不像是一般浴室的地面裝飾，倒像是一個展廳裏的作品。）我對材料沒有特別的偏好，一般運用一些蓬散的材料，不一定要有特殊的形象。我喜歡有柔韌性的材料，不喜歡有一定特別形象的成品。

有人建議我創作一些看似堅硬、實則柔軟的東西，或看似柔軟、實則堅硬的東西。軟硬本來在邏輯上是一樣的，只是給人造成的錯覺不同而已。我也有時搞不明白，比如看中國的山水畫，作品產生的幻覺使我感到筆觸非常像石頭。你感到似乎有機的東西更靠近自然。這種兩極對比非常有趣。

LW：你的作品都是自己做嗎？

KS：是的，我做了五年。我喜歡運動和工作。我沒有工作室，所以通常屋內很髒。我的父親和姐姐都沒有工作室。我已習慣在飛機上編織東西。美國有一個故事。講述一個女人做了美國國旗，她不想讓人知道，就這樣國旗誕生了一個國家。小的活動可以孕育革命，像老鼠一樣生生不息。

（錄音翻譯：張芳）

游擊隊女孩

Guerrilla Girls

我們從不評判藝術。

我們不斷地發起運動，旨在終結歧視。

因為這個原因，

我們對於使得女性藝術家分道揚鑣的問題不感興趣。

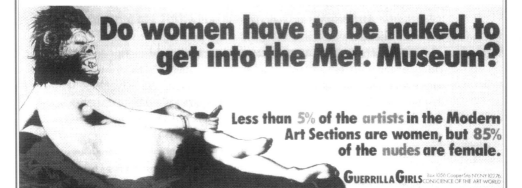

游擊隊女孩的海報〈女人不得不裸體嗎……〉(Do Women Have to Be Naked…)，1983 年。

介 紹

「游擊隊女孩」是一個專業的藝術家團體，一九八〇年代初，她們展開詞語戰和形象戰，來反對藝術中的性別歧視，她們機智而嚴厲地批評那些不承認女性藝術的機構和個人，目的集中在為女性藝術爭得一席之地。一九八〇年代末，她們的批評轉向更廣泛的領域，如流浪者的安置、環境問題以及海灣戰爭。

「游擊隊女孩」女性藝術家聲稱她們自己為「恐怖分子」，她們從事藝術活動的時候，都戴著一個黑猩猩的面具，統稱為「游擊隊女孩」，不以個人的真實姓名和真實面目示人。著名女性

主義藝術批評家露西·李帕德(Lucy Lippard)評論說:「當她們損害、變形或肢離自己的形象時,女性主義運動也似乎正經歷著一場新的風暴。」而游擊隊女孩以「一種幽默、反諷和激進而瀟灑的氣息正調和著這種怒氣」。

「游擊隊女孩」的活動方式很特別。一九八三年春天,紐約的藝術區街頭出現了兩幅大型海報——沒有一句廢話、黑白的、單純的廣告。其中一幅提問:「這些藝術家有什麼共同點?」下面列舉了四十二位男性藝術家的名字,從費雪(Fishl)和裘德(Judd)到沙勒(Salle)和塞拉(Serra),然後是回答:「他們允許在畫廊展出作品的女性藝術家不超過百分之十,或者根本就不展出」。第二幅上則列舉了不少畫廊的名字,從布恩(Boone)和卡斯特里(Castelli)到馬勃洛(Marlborough)和佩斯(Pace)(悲哀的是,其中一些是由女性經營和命名的)。海報的簽名是:「游擊隊女孩(Guerrilla Girls)——一個女性藝術家的恐怖組織」。

一九八五年秋天,「游擊隊女孩」的另一幅海報畫上寫著:十月十七日(一

HOW MANY WOMEN HAD ONE-PERSON EXHIBITIONS AT NYC MUSEUMS LAST YEAR?

Guggenheim	0
Metropolitan	0
Modern	1
Whitney	0

游擊隊女孩的海報〈去年在紐約的美術館有多少女性的個展?〉(How Many Women Had One-Person Exhibition at NYC Museums Last Year?)。

九八五年),帕拉迪阿姆(Palladium)向女性藝術家致歉」。帕拉迪阿姆是紐約新的市中區最紅的俱樂部,設在十四街巨大、半破的、宏偉的老劇院中。劇院院長委託六位藝術家為其做長期的佈置裝飾工作——而其中清一色都是男性。邀請參展的說明書並特別寫上了他們「永遠遵從下述觀念:一、生物特性是命中注定的;二、不存在偉大的女性藝術家;三、現在具有感情和直覺的是男人;四、只有男性可以在帕拉迪阿姆展覽。」性別歧視是顯而易見。「游擊隊女孩」發起為期一周的展覽,十月十七日在帕拉迪阿姆隆重開幕,展出了八十多位女性藝術家的作品。瑪麗·貝絲·愛迪森(Mary Beth Edelson)的巨大神話〈母親—姐妹〉迎接在劇院的門口;南西·赫爾特(Nancy Holt)的帶工業化風格迷宮式的蒸氣管道,它應成為永久性的佈景,它粉碎了男人的壟斷;瓊·西蒙(Joan Semmel)八英尺長的男性裸體作品,在黑暗的空中戲劇性高高盤旋;路易絲·布爾喬亞(Louise Bourgeois)七十多歲創作的小型的、花崗岩的、近乎抽象的、雙倍大的男性生殖器作品,安靜而勇猛地放置在大廳的走廊中;蜘蛛女唐娜·赫尼斯(Donna Henes)展示的塑膠的蜘蛛和蜘蛛網作品,與她令人迷惑的繩子樓梯井裝置作品相呼應;「敲擊」表演藝術家傑瑞·阿里恩(Jerri Allyn),在「包裹」藝術家克里斯多(Christo 此人新近包裹了「巴黎的新橋」)的作品上,製作了一件拆開十四個熨衣板的作品……

帕拉迪阿姆被稱為俱樂部中的古根漢(Guggenheim),這是一個油漆剝落

Art

The Revolutionary Power
of Women's Laughter

游擊隊女孩的形象作為《女性主義和當代藝術》(Feminism and Contemporary Art) 一書的封面。

與傾向重建結合的場所。藝術處於與吵嚷的人群和被昏暗淹沒的空間競爭的艱難境地,而劇院有可能打碎藝術的照明效果,更加強了其盛於傳統畫廊氣氛的吸引力。

　　露西‧李帕德評論說:「儘管游擊隊女孩的展覽僅僅是一種標誌,它表現出企圖引起注意的強烈願望,並已到達

了目的。游擊隊女孩繼承了一九八〇年代早期受歡迎的主張合法墮胎的街頭表演者『絕頂好女孩』的傳統,在藝術界與全國其他女權主義者深入的政治活動之間提供了一種聯繫,是否僅是一種聯繫。她們代表了一九八〇年代中期的典型現象──中庸但愛玩笑,躲避或嘲弄辯術話語,然而她們卻未必不如六〇~

七○年代的開拓女性主義者激進。一九七○年她們在惠特尼（Whitney）美術館的活動，提高了人們的女性意識，也將美術館該年度展出的女性藝術作品的比率提高了四倍。『游擊隊女孩』的口號也許不如她們實際上的攻擊性強，但是，她們正在攻克舊的論爭焦點，並從中取得新的支援。無論如何，那些不把自己稱為女性主義者的年輕婦女們，會把自己稱『游擊隊女孩』。一種小徽章上標明『我是一個游擊隊女孩』，而且小組建議，每次你走進一個忽視女性藝術的博物館，就在觀眾簽名簿上簽『游擊隊女孩』，示意我們在時刻警醒著。我把小徽章別在身上，我在觀眾簽名簿上簽字，但我為自己劃定的最後界限是一個『恐怖分子』。做一個『恐怖分子』是「後龐克」時代的小聰明，幾年前，流行夜總會丹瑟特瑞雅（Danceteria）吸引每一個人去做一回『文化恐怖分子』。它讓真正的恐怖分子擺脫了困境，並為此而羞。」

「游擊隊女孩」是我一直希望見到的。她們從一九八○年代中期活動至今，立場和活動方式始終如一。如今，她們的活動範圍遍及美國，還有自己的網站。但由於她們匿名、不固定地點、時間的活動方式，要找到她們似乎不易。ACC的朋友幾經周折，終於她們取得聯繫的時候，我已經錯開了與她們見面的時間和城市。但她們表示出非常強烈與我這個來自陌生國家的陌生人交流的熱情。一個有趣的細節：她們協商了

一下，決定用一個化名卡澤（Kathe）與我們聯絡，化名為一個美國人家喻戶曉的已經死去多年的著名女性。當「游擊隊女孩」用這個名字給ACC打電話聯繫時，接電話的是個不瞭解情況的工作人員，以為是鬼魂死灰復燃或什麼人在搞惡作劇，著實嚇了一跳，這還真有點兒「恐怖分子」的味道。

不能與「游擊隊女孩」在美國相見，我們雙方都深感遺憾。最後，我們只好借助 E-mail，做了個簡單的對話和交流。

LW（廖雯）：你們的方式很特別，介於藝術和非藝術之間，你們關注的問題也不僅是藝術問題，你們如何看待你們的行為與藝術之間的關係？

GG（游擊隊女孩）：我們曾經爭論，到底我們所從事的是藝術或是政治，最後，我們決定是兩者兼具。

LW：我有一個印象，統計資料如女藝術家的展覽佔某博物館或畫廊的百分比，女藝術家佔藝術史的百分比等，這種資料在某種意義上很能說明問題，但我認為不是問題的根本，我有兩個疑問：一、如果我們在中國統計這種資料，女性的比例非常高，但由於社會的傳統觀念並未從根本改變，大多數女性藝術家依然在保守的男性觀念中創作，這個比例只是政府對外宣傳女性解放功績的標誌，你們認為在美國是否有同樣的問題？二、女性佔的比例低，除了社會習慣勢力的歧視外，是否有女性自己的問題，如女藝術家的作品從數量到質

〈游擊隊女孩的自白〉(Confessions of the Guerrilla Girls)，1995年。

量上不如男藝術家，是否在某種程度上是一個事實？

ＧＧ：除了偶爾完全是女性的展覽外，在美國的美術館和畫廊的展覽中，女性參展的比例仍然是偏低的。所有「游擊隊女孩」的研究表明，這種現象並非因爲女性藝術家作品的水準較低，而是因爲女性藝術家的作品不如男性藝術家的作品那樣被認真對待。

ＬＷ：你們從八○年代初開始活動，至今已十幾年了，你們認爲現在美國女藝術家的處境與八○年代初比有多少改變？那些方面有改變？參與你們的人是否越來越多？你們的影響是否越來越大？你們的丈夫和男朋友是否支持你們的工作？

ＧＧ：似乎忽然之間，在藝術界我們變成了英雄，這使我們非常驚訝，但這也表明，我們已經將我們要傳播的資訊散發出去了。十五年後的今天，我們覺得我們改變了在美國的女性藝術家和有色種族藝術家的境況。我們生活的周遭的人，如我們的丈夫、男朋友、女朋友等等，都極力支持我們所從事的一切。

八○年代以後，情況是否改觀了呢？目前在美國，女性藝術家的境況的確比以前好多了，但在展出的機會和銷售作品方面仍然不如男性藝術家。比如，美術館收藏男性藝術家的作品便多於女性藝術家，這表明，在百年之後，美術館將無法展示出當今藝術的真實面貌，這是「游擊隊女孩」最想要改變的現象。

ＬＷ：你們現在的工作方式比十幾年前有什麼改變？

ＧＧ：我們從最初藉由在街上貼海報，一直擴充到著書，設立自己的網站，已經在主流雜誌如《國家》、《紐約客》上做計畫方案。我們將我們一貫的幽默和資訊包裝的海報風格運用於藝術物件上，如戰爭和美國保守勢力的影響等等，我們也發起運動來攻擊戲劇界和電影界對女性導演和作家們猖獗的歧視。

ＬＷ：你們除了做「游擊隊女孩」的工作外，是否也做其他的現實的工作？做什麼？你們做「游擊隊女孩」的工作和面對現實問題的時候有無不同？你們始終沒有摘下過你們的黑猩猩面具嗎？沒有人知道你們的真實姓名和面貌嗎？

ＧＧ：我們都有另外的一般性的正常工作，我們的成員中，大部分是藝術家，也有一些表演家、作家、電影工作者和藝術行政人員。藝術家當中，有許多人在大學和藝術學校任教。在藝術界中，我們是一個相容不同年齡、種族、階級、組織的成功的典範。當我們以「游擊隊女孩」的面貌出現在公眾場合時，我們從不摘下面具。「我們到底是誰」的神秘性是我們成功的秘訣之一。

ＬＷ：你們如何評價美國一九六○～七○年代及其之後的女性藝術？

ＧＧ：我們從不評判藝術。我們不斷地發起運動，旨在終結歧視。因爲這個原因，我們對於使得女性藝術家分道揚鑣的問題不感興趣。我們的工作在於持續對美術館和畫廊施加壓力，使得它們展出更多的女性和有色種族藝術家的作品。「游擊隊女孩」沒有美學上的議程。即使在私下，我們的成員也創作許多不同形式的作品。

（錄音翻譯：周立本）

瑪莎‧譚可兒

Marcia Tucker

如果藝術只是和其他的藝術有關係，
而不是和在社會裏發生的事以一種非常重要的方式相關聯的話，
那麼，第一件被每個高壓政權的政府列為檢查行列的，
就不會是藝術了。

瑪莎‧譚可兒的幽默照片。

　　瑪莎・譚可兒是一個自由的策展人和批評家。瑪莎現今雖然也已經六十多歲，但她的女性藝術觀點、立場和工作方式並不屬於一九六〇～七〇年代女性主義。我從她一九九四年策劃的大型女性藝術展覽「壞女孩」（Bad Girl）中，看到了與一九六〇～七〇年代女性主義完全不同策劃構思和新型的女性藝術作品。整個展覽，從瑪莎的文風，到藝術家的作品，都具有鮮明的女性立場，但卻洋溢著一種與現實生活切身和具體問題相關的幽默、輕鬆的氣氛。她們把芭比的灰姑娘吊在半空，那多少年來在西

「壞女孩」(Bad Girls)的作品充滿幽默感。卡澤・布克特 (Kathe Burkart) 的〈再見，灰姑娘〉(Sayonara Cinderella)，1980 年。

方女孩心目中象徵浪漫愛情和榮華富貴的水晶鞋如同廢品遺落塵埃，表達她們對傳統的女性教育模式的顛覆；她們用女娃娃頂起男性生殖器的球和蛋，使娃娃看上去像是包了一個肉的阿拉伯包頭，以調侃男性生殖器昔日的雄壯；她們把眾多的塑膠用品密密麻麻地擺成一片，從女性家務勞動的手套、水桶以及工具，到女性使用的性工具，統統都是在西方傳統觀念中作為女性象徵的粉紅色，將傳統女性的家務和性角色消解得十分漂亮……瑪莎的文章中也充滿了同樣的幽默和調侃意味。我十分感興趣這個展覽呈現了明顯的與一九六〇～七〇年代女性主義的嚴肅、強硬甚至極端的風格完全不同的女性方式。為了更為立體地瞭解和理解一九六〇～七〇年代女性主義藝術，我也計畫訪問一些年輕一代的女性批評家和藝術家，瑪莎即是我這種考慮的首選。

　　我的英語發音很差，有些音我根本就發不出來，像瑪莎的姓譚可兒(Tucker)由我念出來總是像英文的火雞（turkey），這真是很令人難堪的事。去訪問瑪莎之前，我心中惴惴不安，生怕當面失口而有失禮貌。我們整點來到瑪莎的家門口時，瑪莎還沒有到家，我們正準備核對地址，遠遠地便見一個女人有如老相識般又笑又點頭地向我們走來，我不敢相信在紐約我有這麼熟悉的美國朋友，於是問我的翻譯徐蓁小姐，徐蓁小姐看著對面的來人也搖頭。猶豫間，人已經走到眼前並伸出熱情的手，

我們才恍然大悟：這就是瑪莎！這樣的見面使我們都免去了稱呼對方名字的困難，瑪莎又像拉著一個老相識般地把我直接拉到了樓上她的家。後來，我問她你怎麼會肯定我們就是來找你的，她說除了你們，我也不會另有兩個漂亮的中國女孩朋友來訪。

瑪莎的家乾淨、溫馨，她進門脫了鞋就到客廳中間開放的廚房煮茶，讓我們隨意地在她家看看。客廳裏最吸引我的不是那滿滿的一牆壁書櫃，而是另一個滿滿一牆的玻璃櫃子裏面密密麻麻的小東西。這些小東西都是生活中各種各樣物品的縮小，大多都是成雙成對的，有許多物品的造型好像並不屬於現在的時代，我很好奇。這竟然是瑪莎的收藏：這些西餐必備的鹽和胡椒的瓶子，展示了整個二十世紀各個時代的美國世俗的審美趣味！瑪莎說起她這些收藏時十分快樂，她拿出很多關於這類收藏的書，還說，當初她做這麼大的玻璃櫃子時，他丈夫說她恐怕連一半都裝不滿，可現在她居然全部裝滿，還要做新櫃子呢。

我們的談話始終輕鬆、愉快。瑪莎最後很關心地問到中國目前當代藝術的展示情況，我輕描淡寫地講了一些實際情況，講到展覽常常被官方封掉，瑪莎聽來覺得很嚴重，美國人似乎沒受過苦，瑪莎的滿臉焦急和同情令人有些難為情，她甚至說我應該來美國做策展人。我急忙解釋說，我們很習慣這樣的環境，沒有那麼地嚴重，而我個人尤其喜歡有些壓力和難度的事，瑪莎似乎還是很不放心的樣子，問我需要什麼幫助，我說最需要的是資訊和資料。瑪莎聽後立即跑到書櫃前翻來翻去，然後抱來些畫冊給我，並表示以後有了其他的還可以給我寄來中國。我欣然接受了瑪莎令人感動的好心，但斷然拒絕了瑪莎令人尷尬的同情。

後來我聽熟悉瑪莎的朋友說，瑪莎是個很有正義感和創新精神的策展人。她以前曾經給惠特尼美術館（Whitney Museum of American Art）做策展人，因為那時惠特尼推崇創新精神，但後來惠特尼逐漸保守起來，瑪莎就辭了職，到主張推出年輕藝術家的新美術館（New Museum）做策展人，當新美術館也開始保守起來時，瑪莎又辭了職，索性轉做自由策展人了。瑪莎現在常常帶著還未成名的年輕藝術家的資料到處演講，這種工作方式倒和我很相似，於是多了些親切感。

訪　談

LW（廖雯）：我想瞭解你的女性主義觀點。

MT（瑪莎‧譚可兒）：我不認為女性主義是女人對於男人的替代物，並不是好像突然間女人比男人獲得了更多的力量。女性主義主要是關注改變產生不公平事件的系統問題。有些男人也很關心這類問題，包括那些認為父權系統是很壓抑的，那些寧願生活在奠基於兩性之間平等關係上的世界裏的男人。

我想就某一觀點而言，不論你舉辦什麼樣的展覽，一旦你稱之為女性主義的展覽的話，那麼就一定會有某些人會因之而惱怒，因為那不是屬於她們的那種女性主義。然而，我總是說只要有男

〈壞女孩〉(Bad Girls)的作品,包提雅‧馬農 (Portia Munaon) 的〈粉紅的方案〉,裝置,1994 年。

人和女人對於此類主題有興趣的話,那就有許多不同的女性主義,女性主義並非只有一種,它和中國的婦女解放的想法非常不一樣。同樣是對女性主義感興趣,有許多女人是因為她們想得到更多的力量;有些女人是從政治角度來看的;其他一些女性在法人組織系統裏工作,想要達到和男人同樣的成功及得到像男人般的事業。

LW:你能否談談你做「壞女孩」(Bad Girls)展覽時的想法?

MT:我嘗試將我所見過的一些作品組織成一場展覽。我看過許多不同的對於人事的想法和感覺的方式,所以,我從未做過任何具爭議性的事,我以為以爭議性的方式去組織一場展覽,那是一種很糟糕的方式。我的動機很單純,就只是想去探索當時正在發生的事。我想有些評論家認為幽默貶抑了重要的議題,我並不這麼認為,我認為喜劇演員是我們這個時代中最具顛覆性的藝術家。所以,我認為幽默可以接觸到事物的方式是其他任何方式無法比擬的,我的想法是:必然存在著一種新的幽默的方法,它會是非常新穎的、它會是非常的非傳統的,它能夠包括男人和女人,它能夠處理早期一些階級的問題,以及女性主義從未真正探討過的男女同性戀的問題。所以我對之興趣盎然。

我所感興趣的是,從一般展覽的目錄上看,現在許多不同年齡的女藝術家的作品,事實上,都是以比過去更加幽默的方式來處理女性方面的題材,我想那可能是因為用幽默的方式可以贏得人們的信服。有些你想表達的概念,用其他方式無法使人理解,但用幽默的方式便可以使人們瞭解。

LW:你認為一九七〇年代以後新的

〈壞女孩〉(Bad Girls)的作品，嘎紮‧包文 (Gaza Bowen) 的〈小女人的鞋〉(Shoes for the Little Woman)，1986 年。

女性藝術和一九七〇年代的女性主義藝術有什麼不同？是不是在想法上和方法上有很多是不一樣了，如同你所說的「幽默」。我看你的文章和你策劃的「壞女孩」展覽時，就有一種輕鬆和幽默的感覺。我很喜歡你的文章和展覽作品的幽默方式。

MT：「幽默」是非常困難的，因為，在美國的學術性研究中有一個傳統，就是絕對不能是「好玩的」。

LW：我很感興趣的是，你不僅以很幽默的方式寫文章，而且並非局限在藝術的範圍，你也評論到文化和其他與藝術及其周遭社會環境相關聯的事物。

MT：最令我感興趣的事情是當代藝術和社會之間有所關聯，而我對於此藝術與彼藝術之間的關係不感興趣。我是個藝術史學家，一個受過很正統訓練的藝術史學家。但是，如果藝術只是和其他的藝術有關係，只有這麼有限的價值，而並不是和在社會裏發生的事以一種非常重要的方式相關聯的話，那麼，第一件被每個高壓政權的政府列為檢查行列的，就不會是藝術了。無論是何種藝術，不論是納粹，或者是抽象藝術，藝術是這一類政府第一個要封鎖的專案。在俄羅斯，有一種地下藝術，它並未述說一個特殊的故事，但是有趣的是，政府卻嘗試要使藝術家保持緘默。這也說明藝術家必然比那小小的藝術界更加重要的多了。事實上，我可以不諱言的說，藝術界本身是個非常奇怪的世界，我的意思是說，它自以為很重要，其實一點也不。藝術家是重要的，但是藝術界則不然。

女性運動在藝術界裏開始時，是個非常不同的情況。當女人們開始理解到，那些被我們已經習以為常的事，事實上並非理所當然，而且非正常的時候，她們感到憤怒不已。剛開始的時

候，她們充滿了憤怒，她們會聚在一起集會並且不斷的責罵這樣的情形。我記得當時和我住在一起的男人，從不洗碗盤，他只是說他不想洗碗盤，那應當是我的工作。在我心中，一部分接受，另一部份則認為「這真是瘋了！」和兩百位女人同處一室，並且能夠毫無隱瞞的暢所欲言，即使我們並不同意彼此的意見，那也真是一種非常震撼的感覺，是我以前從未體會過的經驗。然而，最初的時期充滿了痛苦、憤怒和意見分歧。但是那種意見分歧的現象本身卻是非常有益的，所有各種彼此意見相左的不同的團體快速的形成，各自走各自的路。

我發現在藝術界裏，有一件麻煩的事，在加州，有一群女性，如朱蒂·芝加哥（Judy Chicago）和米麗安·夏皮洛（Miriam Schapiro），她們認為如果你是個女性主義藝術家的話，就應該依照一種方式，即「她們的」方式來創作，我覺得無法認同。我記得她們常常會到年輕女性的工作室，而那些女人們不斷地哭泣，只是因為她們沒有從事「正確的」女性主義的藝術創作，那是我極為反對的事情。我並沒有在公共場合反對她們，因為我認為女人們不該公開爭吵。在當時，我們稱之為「傷害控制」。另外有一件事也使我非常心煩意亂，在福瑞斯諾（Fresno）一場會議上，我不記得是在哪一年了，我想是米麗安·夏皮洛對好像是辛蒂·雪曼（Cindy Sherman）或是另外一位藝術家惡言批評，我站了起來發言說我們應該為那些獲得成功的女性感到驕傲而不該是與之競爭。當時，我覺得有一派是不具建設性的，而且非常獨斷的，她們特別強調「女性應該是像

這個樣子」，但我認為她們預設了過多的成見。

最近，我見到相同的事仍在發生，我為一個原本應該是藝術會議的小組討論會擔任主席。維妮莎·畢克勞芙特（Vanessa Beecroft）和一些較年長的女性主義者如南西·斯畢若（Nancy Spero）和瑪麗·克利（Mary Kelly）都在席間，觀眾對畢克勞芙特充滿敵意。她做了一個裝置作品，由許多穿高跟鞋的裸體模特兒組成，有點像是行為藝術。模特兒的身材非常的纖細，而且僅著G式帶狀內衣，不然就是身無一物，穿著高跟鞋像這樣地站著。另一些女人們認為這是反女性主義的，畢克勞芙特說：「我母親是位女性主義者，而且我很清楚那種女性主義，那也正是我可以自由自在的從事其他種類藝術的原因。」一群女藝術家責備其他的女藝術家竟是如此的急躁。那些女人竟然說畢克勞芙特的作品貶抑了女性。或許吧！我不知道，我的意思是說，我並未親眼目睹那場表演，但是女性彼此攻訐是錯誤的。

LW：你怎樣看一九六〇～七〇年代的女性主義藝術？尤其是她們對現在女性藝術的影響，正面的或負面的？

MT：除了我前面提到在加州發生的那種情況，也就是說你如果是個女性主義藝術家，你就應該創作某種「特定形式」的作品之外，我想大部分的影響是好的。我想那些年長的女藝術家擴展了許多的可能性，而且她們在當時就該被普遍接受，但卻未被認可，她們年紀更長時，終於獲得了肯定。也因為這點，我認為，它給了年輕的女藝術家們一個理想，即她們如果持之以恆地不斷創

作，那麼早晚，或許卜一代，肯定會被認可。我認為年長的女藝術家應給予年輕的女藝術家許多的支援，至少在美術館這項專業裏，如良師般的年長者應試著去幫助年輕的女性做她們想做的事，試著去訓練她們、引導她們，這是極為重要的。有許多諸如此類當時的這種情形，目前仍然持續進行著。

年輕的女性藝術家為了要被認為是女性主義者，就應該創作某種特定的作品的想法是負面的影響。我猜想當時由於某種程度的專業的忌妒存在吧！但是，年長的女性是很樂於見到年輕的女性獲致成功的，我想在她們之間有著非常好的友誼，我並不覺得自己是後輩而受到輕視。我所認識的人都是年長者，我所認識的藝術家也都是年長者。

LW：你認為年輕一代的藝術家，和第一代的女性主義藝術家，除了剛剛提到的幽默，還有沒有什麼其他具體的不一樣的地方？

MT：年輕的藝術家中，有些人重新運用工藝的元素，這原本是被禁止的。如果你想成為一位嚴肅的女藝術家，你絕不能運用像小珠、工藝或廚房這類的東西。目前，有些年輕女藝術家則重新運用這些元素來創作。（她是指著書冊中的某幅畫來舉例說明），這是一首愛蜜麗‧狄更生(Emily Dickenson)的詩，非常的有趣；這個女藝術家叫伊蓮‧萊契克(Elaine Reicheck)，使用美國的刺繡圖樣，那是過去孩童常做的東西，同時也是非常直率的女性主義者的聲明。年輕的女藝術家以不同的媒材創作，她們從事網際的藝術，以影片、錄影和綜合媒材來創作，這是最不一樣的地方，這些

領域是女性們在早期的時候不曾涉入的。麗莎‧亞士卡瓦吉（Lisa Yuskavage）是個有趣的人，她非常具爭議性，她使用流行意象(popular imagery)，從掛在牆上漂亮女人的照片和流行文化中的人物圖案，以一種十分甜蜜，非常變形的方式來表現她們，人們因此而將她所批評的事物歸咎於她，人們無法察覺出其中反諷的意味。

LW：是不是現在的年輕人更關心她們的生活環境、周圍的人或事情，不像前一輩的女性主義者關心的是政治的、大的問題？

MT：我不認為是這樣的。我想有許多年輕的女性同樣會對女權運動的政治層面有很大的興趣。在家中一些特別的不公平事件這方面的議題上，已經不再是那麼的重要了，因為，有更多的男人也參與照顧他們的小孩了。不過，也得看情況而定，我現在談的是屬於受過教育的階級，如果到鄉下的一些地方去，就只有婦女在照顧她們的小孩。我所說的是，有關中產或上層階級，也就是大部分的藝術家出身之處，但是，這已不是什麼太大的問題了，它是屬於個人的問題。

有的時候，我想甚至連年輕人都不認為她們是後女性主義者。除非政府、金錢、就業和所有的政策能夠有全面性的平等時，也許就會有所謂的後女性主義，我就是不相信有所謂的後女性主義。但是，我無法將那些藝術家分隔開來。

（錄音翻譯：周立本）

南西・大衛森

Nancy Davidson

我認為幽默是嚴肅的。

當你用幽默來解釋嚴肅和樸素的思想時，就必須持嚴肅的態度。

幽默的關鍵是如何使幽默解放出來，超越固有的概念。

南西・大衛森的參加〈壞女孩〉展覽的作品〈過分自然〉(Overly Natural)，橡膠，紡織物，1993 年。

南西‧大衛森的
作品〈露露斯〉
(Loulous)，橡
膠，紡織物，
1999 年。

介　紹

　　南西‧大衛森是一九六○～七○年
代女性主義之後年輕一代的女性藝術
家。南西的作品主要是使用一種氣球，
這種氣球過去常常用於氣象預報。爲了
適應大氣層上面空氣稀薄等需要，這種
氣球一般採用表皮很硬、彩色的塑膠材
料，而且都很龐大。把這些氣球從天上
拿到地上，就顯得格外的龐大。這種以

往用於天氣預報的氣球，人們現在也在
地上使用，最爲普遍的是氣球上印上標
語口號用於廣告宣傳。因此，這些作爲
現成品的氣球本身有歡快、誇張、豔俗
和普普的感覺。

　　南西用淑女感的花邊、網以及一些
有誘惑力的性感的女性服飾，把彩色和
富有彈性的氣球裝飾起來。當這些膨
脹、圓圓的氣球被繃緊，塑造出臀部和
乳房的弧線，儘管它們被分割和非常不

合比例地誇張的大尺寸，但基本形狀是特別爲人熟悉的，毫無疑問，這是一個女性身體的櫥窗。南西的手法簡潔而幽默，放肆而無可挑剔，以人性的自然和眞實，公開調戲淑女、美女形象的人爲造作和虛假。

許多觀眾，經常想去摸南西的這些氣球，這些形狀吸引著每一個人，無論男女，因爲作品中非常女性化的形象，來自於塑造後的氣球形狀給人無意識的吸引力。更有趣的是，每一個氣球，不僅都有渾圓的形狀，還都有一個氣嘴，形狀既像男性的陰莖也像女性的乳頭。南西賦予了這些氣球原本無生命的氣象氣球一種暗示和象徵的意味。

南西說：「氣球的每一個弧度都是非常完美的，圓形表面的張力，使任何形狀的氣球都很優美，但這種優美是短暫的。我的作品裏有一種脆弱性，不可長久，因爲我們都知道，最終橡膠會因老化而崩潰，這就是它的脆弱性和可笑的一面。」許多觀眾的觸摸更加速了橡膠的老化，南西對此有很複雜的情感，一方面，她擔心橡膠的老化，而另一方面，她不僅理解觀眾的這種無意識的衝動，而且也很感興趣這些看起來使人窒息和暢快呼吸的氣球，象徵人類生命力飽滿而又十分脆弱的感覺。

場　景

我在見南西·大衛森之前，去了華盛頓和費城參觀，當時正好南西有一個個展在費城舉行，ACC給了我些資訊，說是很女性主義的藝術家，希望我順路去看看。我去美國之前，曾經在「壞女孩」展覽的畫冊上看到過南西的作品，很喜歡，並在我的關於女性藝術的書中也談到過她和她的作品。但準確地讀和記西方的人的姓名，對於我這個張口就是中文，而對英文總是建立不起感覺來的人來說實在困難，所以，我在走進南西展覽之前，並沒有意識到這是個我熟悉的藝術家。南西的展覽在展覽館的二樓，我們一進展廳就看見樓梯上懸著的繃著繩子的大氣球，如同一只性感的大宮燈，紅紅綠綠、黃黃粉粉，很是誘惑人。「這個大屁股作品我知道。」我突然地口不擇言，還是中文，在沒什麼人的安靜展廳裏顯得很是突兀，引得櫃檯般高桌後面的工作人員伸長脖子看著，我很不好意思地指指樓梯上面，工作人員立即會意，並微笑著做了個「請」的手勢。南西的展廳裏擺滿了各色的大氣球，一個個用性感、造作的女性化內衣、花邊、裝飾物刻意塑造成各種女性身體般模樣，滑稽可笑而又具有超自然的誘惑力。展廳內的一個小房間裏，反覆播放著南西給氣球充氣、打扮的錄像，也同樣誘發著人作關於「性」或「性感」的聯想，而我最感興趣的正是這種方式的天然輕鬆和幽默感。

南西秀氣、小巧，而她的家溫馨、舒適，走進這樣的家，見到這樣的女人，按中國人的觀念，是走進一個傳統的生活空間。南西的工作室就在家的另一個房間，乍看之下像是一個裁縫舖子，寬大的桌案上堆滿了縫紉機、裁縫剪刀、各種花邊、布料、線……南西看我很感興趣於她的工作方式，就演示給我看。她從一個大口袋中抖出一個疊著的扁氣球，開始用一個腳踏幫浦給氣球

充氣，充到半鼓不鼓時停了下來，把縫好的各色「衣服」給氣球穿上，然後再繼續打氣，直到氣球把衣服繃起來。這樣自然繃起來的氣球造型歪七扭八，最後，南西再按照她的意思調整氣球的形狀。整個過程，彷彿是在製造一個大娃娃，原來南西的作品就是在這個家庭「手工作坊」中，一個個輕鬆、愉快地誕生的。我們的談話也同樣地輕鬆、愉快，南西笑起來很甜，像個小姑娘。南西很想我們可以多聊一會兒，但她答應了那天給他丈夫做晚飯，她匆忙剝蔥頭時臉上帶的甜蜜笑容，令人羨慕。

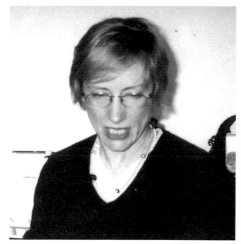

南西・大衛森講解她的作品的製作方法，2000 年 3 月 15 日，南西・大衛森的家和工作室。

訪 談

LW（廖雯）：我是從「壞女孩」（Bad Girls）的展覽認識你和你的作品的，這個展覽顯示出與老一代女性主義藝術家不同的輕鬆和幽默的感覺，對於這點，我非常感興趣，從你作為一個參展藝術家的角度，怎樣看這個展覽呢？

ND（南西・大衛森）：這個展覽是很有爭議的。展覽本身對藝術家是好事，但每個展覽的策展人都有自己的想法，總會有一些藝術家不能入選，這些不能入選的藝術家往往會不滿甚至想破壞。

LW：你認為這個展覽是立足於女性主義藝術立場的嗎？

ND：我認為女性主義藝術的問題是有許多不同的觀點團體，相互間反對的意見太強烈，這樣就沒有辦法共同進步。因此，我不參加任何團體和流派，我希望我只是作為個人參加展覽。因為，我認為藝術家是個體的，每個人的

想法都不一樣。

LW：我看「壞女孩」的展覽畫冊，覺得整個展覽的策劃想法和作品呈現的觀念和方式很具有「女性意識」，但又與老一代女性主義藝術家的直接、有力、甚至極端的方式有明顯的不同，而我最感興趣的就是其中的幽默感。我想這些參展的藝術家應該是比較年輕一代的。

ND：：「壞女孩」展覽的確有很多與眾不同的地方，參展都是年輕藝術家，而且女性意識都比較強，展覽的作品也多具有幽默感。

LW：你認為你的作品是女性主義的嗎？

ND ：我的作品不一定是女性主義的，重要的是它的「幽默」，我希望來自不同文化、不同的人都能理解其中的幽默。我也很想瞭解你作為一個中國人怎樣看我的作品中的幽默。

LW：我看到南西氣球的作品覺得非常好玩，這些氣球本身虛假的自我膨脹

與南西和她的小狗合影，2000 年 3 月 15 日，南西‧大衛森的家和工作室。

南西‧大衛森的作品，1999 年 12 月 10 日，費城南西‧大衛森展覽。

南西‧大衛森的作品
〈杜爾西內亞〉
(Dulcinea)，橡膠，
紡織物，1999 年。

的樣子本來就帶有可笑的感覺，上面再裝飾上非常明顯女性化造作、性感的花邊、內衣，塑造出來的造型看起來又很像女性身體的某個部位，我看尤其像大屁股，但又不是真實、寫實的屁股，把一種現實的誘惑誇張、放大到一種很可笑的地步，非常地有意思。

ND：我很高興許多不懂英文的人也能看懂我作品中的幽默。我的作品看起來的確像膨脹的巨大臀部。我認為身體可以述說給很多人傾聽，人的身體可以產生許多幽默。在歐洲中世紀，用動物的肚皮鼓起來貼在小丑的肚皮上，就非常引人發笑，而且「虛胖」的感覺本身也很幽默。

LW：除幽默和輕鬆以外，甚至有點膚淺的漂亮感覺，沒有上一代女性主義藝術家的作品那麼帶有壓力。

ND：我認為幽默不穩定。當你採用幽默，尤其是用女性化的身體做幽默的時候，人們會從不同立場來解釋幽默，因此，其本質沒有固定的含義。我認為幽默是嚴肅的，當你用幽默來解釋嚴肅和樸素的思想時，就必須持嚴肅的態度。我花了一段時間讀巴赫汀（Bakhtin）的《可愛的世界》（The World Lovely），書中講到狂歡節上，人們頭朝下，消化系統朝上，予人許多聯想。我也對大型狂歡會的空間非常感興趣，觀眾移動自己的位置來觀看這些人物，每人都有點窺淫癖，我對這之間的互動很感興趣。我認為歡笑對人的心臟有好處，同時也使他人感到社會的普遍作用。但是問題在於，運用氣球做雕塑時並不同於舞台劇院的表演，我是在製作雕塑。

LW：我想知道你怎樣看待幽默及你在作品中是如何處理幽默的？

ND：我認為幽默的關鍵是如何使幽默解放出來，超越固有的概念。難道幽默只是讓人放肆而不能改變人們的態度嗎？

LW：你最早的作品什麼時候開始？

ND：一九九二年。我有一種靈感、衝動和想法，希望把作品做到很大、很輕，而且具有幽默感。我很喜歡氣球這樣的材料，柔軟，有趣而且深有潛力。可以變形，如同馬鞍或是褲子，這是對雕塑的挑戰。我想控制操縱圓形。

LW：你的氣球是特殊的氣球嗎？

ND：是從芝加哥買來、日本製造的。這樣的東西以前用於氣象預報，現在普遍用於戶外的廣告或是加油站，顏色不同，大小各異，但是不到三、四個月就壞了。我有時往裏面充氫氣，非常貴，而且會爆炸。可我很對物質的短暫性很感興趣，「什麼東西可以永遠？」我的作品就非常明顯地回答了這個問題。

LW：你的作品看起來都像是女性的身體，很性感，所以你的幽默似乎是有性別的，你自己有沒有這樣的思考？

ND：有些人討厭用「性」做東西，可是我覺得氣球有點像人的皮膚，可以突起，可以起皺，具有生命力。我的一個題為「非常虛假」的系列作品，是從一個印度人吉亞特瑞·斯帕達克（Giatri Spadak）的作品中得到靈感的。此作品表現女人做愛時假裝性高潮，有六英尺長。而對於我和大多數女性及男性來說，幽默就在於「性別如同一件盔甲穿在身上」。

（錄音翻譯：張芳）

貝絲・畢

Beth B

女性主義為我面對人們時提供了一雙眼睛，
可以看到他們的特質，而非他們的性別。
女性主義主要是確定我們怎樣可以超越自己，
而非我們傳統的女人角色。
對於我來說，
最重要的是現在我們可以創作一種
對待社會中人們的更積極的方式。

貝絲・畢，2000年2月21日，貝絲・畢的家。

貝絲・畢（Beth B）是目前紐約正在成熟和正在活躍的女性藝術家。貝絲・畢的作品集中探索一系列社會問題，包括愛滋病、吸毒、美國的懲罰系統、各種女性身體的變異，如裹腳和生殖器的縫合等。她運用各種材料和方式，包括電影、錄影和裝置。她的圖片和雕塑向根深蒂固的那些對於性別形象，特別是女性形象的文化態度和觀點挑戰。她說：「我非常想重新找回女性的身體、形式、美麗和純真」。

貝絲・畢作品關注的問題是「權力和濫用權力」，但是她沒有把女人僅僅看作犧牲品和壓迫者，她的作品探索濫用權力者使用權力時的複雜過程。不管是宗教狂熱者、監獄官，或者是殺人犯，都經常把自己當作是犧牲品的保護神，犯人們都會情願或不情願地與他們合作，完成他們的刑期。權力可以爲人所濫用，壓制其他人。另外，她的作品中也探索社會壓力的權力、個人權力⋯等問題。她提出問題，而非提供答案，她提醒我們面對自身社會中的權力的態度，讓我們對她所提出的問題作出自己的判斷。

貝絲・畢開始時拍電影。她對電影非常癡迷，因爲電影能夠比博物館或畫廊展覽更廣泛地接觸觀眾。一九九〇年代早期她開始創作雕塑裝置，開始探索更多樣的媒材。她最近的展覽展出的「紀念碑」（Monuments）中包括一系列大型詳細的黑白照片，描繪女性的乳房和臀部，男人和女人的生殖器，以及塑膠玻璃做的兩個性感的女性軀體，開始有

意衝破文化禁忌的阻攔。「紀念碑」這個系列的作品是對一九九五年的〈戰利品〉和一九九七年〈肖像〉的發展，但更爲安靜、樸素和純淨，作品本身有一種誘惑力和安全感。貝絲・畢說：「我喜歡這個空間的白色和僵硬的質感。」它完全暴露，但具有極簡主義簡潔的特性，而且力量猶在。優美的雕塑和圖片與周圍環境的氣氛相呼應。所有的摩擦、不穩定僅僅存在於觀眾和作品之間。「紀念碑」是一種刺蜇的手術，向內而非向外爆炸。

貝絲・畢在紐約蘇活的威森納瑞畫廊（Visionaire Gallery）的展覽是ACC特別推薦的，因爲我也希望能夠看到一些一九六〇～七〇年代以後的女性藝術作品，並希望瞭解她們對女性主義藝術的看法，貝絲・畢作爲目前紐約正在成熟和正在活躍的女性藝術家是非常合適的人選。展覽展出的是貝絲・畢的「紀念碑」（Monuments）系列作品，展廳的氣氛像醫院一樣安靜而素淨，但沒有醫院的冷漠和死氣，觀眾在巨大、白色的女性身體間穿梭，在素描似的男女生殖器的黑白照片前駐足，會感受到一種同樣安靜而素淨的溫暖氣息和微風般的誘惑。

貝絲・畢的家顏色豐富而沉穩，收拾得井井有條。貝絲・畢一身黑色的衣服，顯示出簡潔而精幹的樣子。我的翻譯徐蓁小姐，曾經是她的學生，師生許多年沒見，貝絲・畢喜出望外。貝絲・畢的談話方式也同樣的簡潔而精幹，而

貝絲‧畢的作品〈紀念碑〉(Monuments)，塑膠玻璃裝置，1997 年。

且觀點鮮明。徐蓁說她是一個很好的老師，給他們（學生們）尤其是女性做人和做藝術良好的引導。

訪　談

LW（廖雯）：我只看過最近你在蘇活的威森納瑞畫廊展出的「紀念碑」（Monuments）系列作品，可以再介紹一些你的關於權力和濫用權力的電影和其他關注社會問題的作品嗎？

BB（貝絲‧畢）：我可以一邊放錄

影帶，一邊給你解釋。*(貝絲‧畢開始對著錄影帶向我講解她的作品。)*

這個錄影是在神經病院裏，那些被他人認為是瘋子或自殺的人，例如有些人吟唱瑪麗蓮夢露的〈生日快樂，總統先生〉（Happy Birthday, Mr. President）等。

這個錄影記錄一個十五歲的男孩殺死一個十三歲和四歲的男孩，美國人拒絕承認他是瘋子而使其免予處罰，相反地，他被認定是罪犯，處罰同對待成人一樣。整個裝置就像一個瘋狂的歷史。那部旋轉的椅子曾經在十八世紀的神經病院中被用作治療瘋病。我運用了一些當時我詢問別人時他們所說的話，與不怕死的人互相交替出現。不同人用不同的語言，他們談論那個男孩，判定誰是瘋子誰是正常人的界限變得複雜。這一部分是謀殺事件發生的社區，我們看到的是慘案發生的周圍環境。這就是那個男孩。有些人認識他，我加入他們的實際對話中，這些是真實的情況。此事發生在一九九二年，地點發生在長島，一九九五年我在長島創作此錄影作品。我的問題是：誰來判定瘋子和正常人，歷史上科學、醫學的發展，決定我們在什麼地方，辨別我們的觀念從何而來，瘋狂／正常的不同，以及改變的方式。

這件作品是一九九二年創作的。從鑰匙和鎖眼中可以窺看。燈漸漸變亮，有男人的聲音，這是我從一個作家的書中節選出來的話，他談論一個人從幼年到終身被囚禁、與世隔絕的感覺，談到小生物，聽得見別人的哭喊，從四個鐵屋中可以進去聽他的談話，觀眾聽到這人的故事彷彿是身臨其境。錄影放的是一九八九年，一個殺過很多人的罪犯背誦及採訪他的記錄。此人被處死於電刑。螢幕的另一邊是別人建議我做的，受到虐待的人，如被強姦者接到強姦犯的信，父親毆打兒子寫給受害者的信。錄影中播放的則是唸信的聲音。

LW：你希望透過你的作品探討什麼問題，還是表達什麼態度，或是只提出問題引起社會和人們的關注？

BB：我認為我的所有作品都是在提問而非教導，目的是引起人們的關注，從而展開討論。這個展覽在費城「譚波兒畫廊」（Tempel Gallery）及紐約展出，展覽題為「戰利品」，整個展覽都是關於身體的變化。「戰利品」（Trophies）試圖質問變形的異常在病理學中刻意扭曲和發展的問題，它融合了美麗和恐懼、誘惑和噁心，如同社會的一面鏡子，向我們對自身或他人的身體變異、切除、改變或者是變形的渴望發出挑戰。不管是文化的、經濟的、性別的、或是審美的原因，我一向對為了自身的目的和快樂而改變身體並提出疑問。

LW：「戰利品」的含義是什麼？

BB：我用了一個比喻。整體來說，女人被視為一種榮耀的物品。女人的美麗、身體、青春等在美國被認為是男人的資本，美國人說漂亮女人是男人戰利的物品。另外也有「獎品」的含義，指示女人的價值是她的身體和年輕。

這張照片是反應女性生殖器被破壞及變化的內容。女性生殖器被破壞是流行於非洲和其他國的習俗，這個習俗從嬰兒時期到十三歲，將女性生殖器切開後再縫合，女人的陰道被一個細棍擋住，孔非常小，而且孔越小就越珍貴，

貝絲・畢的作品〈紀念碑三〉(Monuments3)，黑白照片，1997 年。

出聘價值就越高，結婚時與丈夫同房時只有丈夫的性器官那麼大。這個是十八世紀流行的傳統，右邊骨被拿掉，從而使腰變細；這些是女人節食後腰變成的樣子；我還有一部書有中國過去女人裹小腳的照片，女人的腳綁住後，發生變形，導致腿發霉；西方女人的胸部和腰部也有類似的傳統；非洲部落中有女人拉長嘴唇或耳垂；八十九歲的女人做臉部美容，刮掉皺紋，可以看看她美容後的臉，這些都是從博物館的眞人上翻製的蠟人，所以你看她時，如同看到自己的臉。

LW：你是否很關注人在社會環境中精神和肉體受傷害的情景？

BB：對，我最感興趣的是看看並反思周圍的世界，質問我們是從何處獲得今天的想法，如歧視的態度、價值觀、信仰等方面的觀念。肖像是不同的，塑像也是不同的，它們帶來一種美好純潔感覺，消除對身體部分不同形式的態度。整體來說，就是視角和眼光的問題。

LW：一九六○～七○年代的女性主義作品也有許多關注女性在社會審美和價值觀下如何被觀看、被改變的內容，你認爲你的想法和方式與她們有什麼相同或不同？

BB：也許不同的方面是將女人視爲炫耀的資本。對我來說，應該有責任感來承擔認識社會的力量去觀察她們。我的主題是關於人，每個人在社會中受到

與貝絲·畢的訪談場景，2000年2月21日，貝絲·畢的家。

的方式，透過看待性別，你消除了偏見。女性主義擴展了我的選擇，爲我們提供了探索以前男人佔領的世界的可能性，我感到現在可以比從前具有侵略性，更膽大，我可以自由的在電影、雕塑、攝影等方面自由地工作。

而我是否是女性主義者呢？我不認爲我屬於女性主義者，因爲談到屬於女性主義的範圍就非常有侷限。這個詞本身非常讓人難受，有束縛的作用。我們需要一個新的辭彙，或者根本不需要任何詞彙，因爲那個詞彙已經過時。

LW：你認爲一九六○～七○年代的女性主義藝術有侷限，還是現在也有些革新？

BB：有人仍然稱呼女性主義藝術家，但有貶低的含義，一般來講，這有點陳舊、狹窄、老調，自一九六○～七○年代以來並無革新。我寧願稱自己是人文主義藝術家。男女都該對女人或男人的問題感興趣，大家開始有意識瞭解這個問題涉及男女，儘管我不再將此視爲問題。我是女人，我自然持女人的態度，也許這是一種比較強烈的看待事物的態度。在當今社會中，我一定是假想自己作爲女人並無束縛，我很自由。我不想把自己看作非常脆弱、需要照顧的樣子。很多年來，我一直不把自己當作

觀念的影響，包括對女人、家庭、隔離主義的態度，並非只是女人、男人的問題。現在很重要的是，需要把「人」帶到討論中，以身體、意識合一的精神質疑啓發他人。不同的是，問題的角度不一樣。在一九六○～七○年代，女人獲得平等權利很重要，從而可以與男人對話，引起人們更廣泛的思考。當時有些女性主義藝術家是希望把自己從性束縛中解放出來。

LW：你是否認爲自己的作品中有女性主義的想法？

BB：當然有女性主義的影響。我這個年紀的女人看到發生的事件，經歷女性解放，當然受到影響。我母親是藝術家，她的作品及周圍女性傳統都影響了我。女性主義爲我面對人們時提供了一雙眼睛，可以看到他們的特質，而非他們的性別。女性主義主要是確定我們怎樣可以超越自己，而非我們傳統的女人角色。對於我來說，最重要的是現在我們可以創作一種對待社會中人們更積極

貝絲‧畢的作品〈紀念碑二〉（Monuments2），黑白照片，1997 年。

女性主義者，因為，我反對別人把我當作僅僅是關心女人問題的藝術家，我反對歧視女人，我希望自己的作品得到重視。一九六○～七○年代運動中女藝術家認為畫廊或工作室開放展應該拒絕男人，而我則認為應該包括男人。

（錄音翻譯：張芳）

米雪爾·哈蒙德

Michelle Hammond

我的作品中包含許多直接的性暴力、性騷擾的內容，

對觀者來說非常地怵目驚心。

現在，我對性本質的抽象的東西更感興趣，

而非簡單的誘惑。

坦白地講，

人人都會被性的形象、形狀所迷惑。

與米雪爾·哈蒙德像朋友一樣談得很放鬆，2000 年 3 月 2 日，米雪爾·哈蒙德的工作室。

米雪爾‧哈蒙德（Michelle Hammond）既不屬於一九六〇～七〇年代的女性主義藝術家，也沒有什麼名氣，她是一九九〇年代以後眾多年輕女性藝術家中的一個。她在紐約的一家畫廊（Cristinerose Gallery）展出作品〈食人族花園〉（Cannibal Garden），是一個結合了數位攝影、雕塑、行為錄影、動畫等手法，引證了科幻小說和童話故事的技術花園，花園中充滿了類似微生物的昆蟲、未來的植物和虛假的性玩具，彷彿是正在進行的對自然界雌雄同體自娛系統的調查。米雪爾‧哈蒙德利用人造的東西，把自己轉變為一種充滿慾望的象徵，為觀眾呈現出人類的慾望被技術所融合的狀況，加強了藝術家與有機物的人造關係。

我不知道米雪爾‧哈蒙德以後是否會成為「著名」的女性藝術家，但她的〈食人族花園〉作品，使我非常感興趣，因為她的作品傳達給我一些更為年輕女藝術家的資訊。我初次見到米雪爾‧哈蒙德是在她的展覽「食人族花園」的開幕式上。展覽中的那些人造物，嫩粉、豔藍、鵝黃、水綠色彩，毛茸茸的羽毛，亮晶晶的玻璃球，甜膩膩的花瓣，以及美麗和噁心共生的引誘性的表演，既不表現「性問題」，也不關照「性政治」，只有一種非常單純而美麗的性誘惑和性感覺。當我的翻譯徐蓁小姐在人群中找到她並把她介紹給我的時候，米

雪爾‧哈蒙德幾乎是喝醉了。她用掙扎著的幾分清醒和我打招呼，說要找一些作品的圖片給我，就扭動著離開了我們。看著她和她手裏的酒杯歪歪扭扭卻連綿不斷地在人群中扭動著消失，我覺得可愛極了。但是她這一去就沒有再轉回來，徐蓁說無奈，只好待我們訪問她時再說了。

米雪爾‧哈蒙德的工作室在紐約的布魯克林區（Brooklyn）。自從半個世紀前，藝術家租用曼哈頓（Manhattan）的蘇活區（Soho）廢棄的廠房作為工作室以來，這幾乎成為紐約藝術界的一個「傳統」。如今，蘇活已經發展成世界著名的畫廊風景區，並逐漸被時髦的商業侵吞，藝術家逐漸往布魯克林區遷移，形成了許多新的藝術家區，藝術家也以在布魯克林擁有工作室而自豪。米雪爾‧哈蒙德的工作室周圍也有許多年輕藝術家的工作室，米雪爾‧哈蒙德的工作室是與另一個年輕藝術家合租的，與我訪問的其他老中代藝術家相比，這裏顯得簡陋而狹窄，到處都是凌亂的工作痕跡和一些完成、沒完成的作品，但我覺得很親切，與我在中國許多年來一直穿梭的年輕藝術家的工作室很相似。我們隨意地扒拉出一塊地方坐下，而當我習慣性地掏出答錄機、錄影機和照相機，準備開始提問的時候，米雪爾‧哈蒙德有點不習慣和不自然，她希望我們可以用一種更隨性的方式交談，於是我們一改以往的訪談方式，像朋友一樣聊起天來。米雪爾‧哈蒙德一下子放鬆了，隨手從堆滿雜物的桌子上拿起一罐速食食品，說是還沒有吃午飯，就自然而然地吃起來。同齡人習慣的那隨意和輕鬆氣

氛使我們更為貼近，我們從對方身上找到了許多熟悉和親切的感覺。

訪　談

LW（廖雯）：你怎樣看一九六〇～七〇年代的女性主義藝術家作品？

MH（米雪爾·哈蒙德）：回頭看她們的作品，仍然覺得非常有意思，予人力量，但現在某些作品仍然只是圍繞在同樣的主題上作發揮，變化不大。她們以前的作品中似乎包含許多對當時文化、社會變革的信心，而現在的作品卻喪失了；一九六〇～七〇年代藝術家作品在這點政治精神上仍然存在，但當初打破常規的勇氣也不存在了。有些藝術家成名後，由於顧及到經濟，以及人們對她們的期望，就不斷地重複作品。與三十年前相比，當初比較激進的作品，現在看來有些更注重觀眾對她們的態度。當然，也有一些藝術家的作品至今仍不遜色，傳達出很強的政治觀念，也反映了社會變革。

LW：一九六〇～七〇年代的女性主義藝術作品有你感興趣的嗎？

MH：最吸引我的是潛在的、毫不顧忌地表現「性」的作品。如琳達·賓格勒斯(Lynda Benglis)在《藝術論壇》(Art forum）封面上的「廣告」作品最吸引我。卡洛琳·史尼曼(Carolee Scheemann)的早期作品也使我激動，〈肉歡〉(Meat Joy)的狂放太棒了！她把雞肉、火腿腸

米雪爾·哈蒙德的裝置和錄像作品作品展覽〈食人族的花園〉(Cannibal Garden)，2000年2月19日－3月18日，紐約克瑞斯汀柔斯畫廊 (Cristinerose Gallery)。

米雪爾‧哈蒙德的裝置和錄像作品作品展覽〈食人族的花園〉（Cannibal Garden），2000年2月19日－3月18日，紐約克瑞斯汀柔斯畫廊（Cristinerose Gallery）。

和肉纏繞在一起，而她的臉上呈現出一種崇高的性和力量，在某種意義上似乎具有宗教儀式般的神祕，那件作品超越了理智，是對「性」的美好讚頌，這正是最初激發女性主義的動力，在這同時，避孕藥的誕生也推動了女性解放。

LW：你的作品中有許多反映性的內容，你喜歡從什麼角度、以什麼方式關注這個問題？

MH：我的作品中包含許多直接的性暴力、性騷擾的內容，對觀者來說非常地怵目驚心。現在的作品是有關「性」綁架的。現在，我對性本質的抽象的東西更感興趣，而非簡單的性誘惑。坦白地講，人人都會被性的形象、形狀所迷惑，在我的行為和錄影中有許多這樣的內容。而我的攝影作品中反映出比較抽象、含蓄、類似性高潮的情感，而非直接關於性行為，多為表現性感覺方面的內容。

LW：你的作品中的顏色，嫩粉和豔藍，具有令人懾服的誘惑感。化妝後的人物也是有意誇張的……

MH：我的有些作品非常誇張，但和我早期的作品相比，還算是比較輕鬆的。我想使我的作品更加具有歷史記錄的意義，而且幽默一些。我認為噁心的誇張感的定義應該是指超越現實、戲劇化了的東西。我想把成人「性」的內容，賦予孩童般的興趣。濃重的化妝顏色使我想起童年時我喜歡的棒棒糖，顏色非常鮮豔、豐富。

LW：你認為女性主義的表現方式與男人不同嗎？儘管有些人不想稱自己為女性主義者？

MH：我對女性主義這個詞並無反

感。儘管我過去稱自己為女性主義藝術家而現在不再這樣稱呼。我認為這個詞從歷史的意義上來講不夠精確。因為辭彙和歷史事件作為區別它物的東西有時是觀念的代名詞，然而，它們的含義有時被個人加入了其他意味。我不認為標記詞彙除了指明意義外還有任何其他用處，因為標記詞彙並非全部概念。我不標榜自己是女性主義藝術家，我也永遠不會稱自己是女性主義藝術家。如果他人非要將我劃分在什麼範圍內，或者因為公眾宣傳等原因，我會稱自己是後女性藝術家，但是我認為不該有分別。

顯然，我是作為一個女性在創作的，女性自然不僅只是個表層的東西，但是我不贊同只從女人的角度來觀看問題。在群體中，我是個女藝術家，凡是有女藝術家參加的展覽，因為它帶給我機會，我都會參加。但我內心不相信男女的界限。

LW：「女性主義」的確有許多不同的解釋和立場，我想給女性主義下個準確的定義是不可能也毫無意義的，但你認為女性主義有一些本質的共同性嗎？

MH：女性主義的共同性顯然是存在的，即女性需要有能力、控制個人的行動，如要不要孩子、主動的性要求、大膽的發言權等。當然異議也很多。有人反對也就有人信仰女性主義。女性主義藝術作為一段歷史活動，大約在一九六〇～八〇年代，史學家稱之為女性主義，其後的活動稱為後女性主義。

LW：我認為女性主義的基本含義是希望找到女性的「自我意識」，而遺憾的是，這種情形在中國從來沒有發生過。一九六〇～七〇年代中國的女性解

米雪爾・哈蒙德的裝置和錄像作品作品展覽〈食人族的花園〉(Cannibal Garden)，2000年2月19日－3月18日，紐約克瑞斯汀柔斯畫廊 (Cristinerose Gallery)。

放運動反而使女性喪失了「自我意識」。

MH：一九六○～七○年代，當西方女性主義運動剛開始的時候，也有許多相似的情形。在美國歷史上存在許多反壓迫的運動，如反性別歧視、反種族歧視、還有同性戀。當任何一個團體取得權力後，都知道可以合作來打破界限，制定規則、章程，知道如何努力。當取得某種程度的成功後，每人可以稍做思考，反思過去發生的事情，認識到可以或者不可以怎樣。所以我們必須與某些東西劃清界限，加強自身能力，努力前行，也許將來又會打破自己制定的規則。中國有女性主義嗎？

LW：中國不可能出現像西方這樣的女性主義運動。一九九○年代中期以後，一些年輕的女藝術家，在某種程度

上受到西方女性主義的影響，開始重新思考自己的處境，也希望找回自我。最後，我有一個題外的問題，你知道「壞女孩」(Bad Girls) 這個展覽嗎？

MH：那個展覽給策展人和藝術家帶來許多問題。原因是因為有些人沒有被選入展覽，而且文章都是批判性的，質問為什麼沒有這樣或那樣的藝術家，是政治遊戲。政治充斥了藝術界。這個展覽分別在洛杉磯和紐約舉辦，倫敦同時也有展出。我現在認為女性主義的存在，就是一群人找錯了另一群人，我想使我的作品超越這些內容。我認為運用幽默的女人更加有趣，可以讓更多的人瞭解，而且幽默是超越文化的。

（錄音翻譯：張芳）

雪莉・芮斯

Shelley Rice

1960 – 70 年代的藝術家，
尋求在政治現實中確定自己，
現在雖然也流行政治現實，
但他們不再像以前的藝術家那樣關注閱讀、哲學，
他們關注的是什麼把人們聯繫在一起。

辛蒂‧雪曼的作品〈無題 205 號〉（Untitled #205），1989 年。
左頁／克勞蒂‧卡鴻的作品〈自畫像〉（Self-Portrait），黑白照片，1928 年。

雪莉·芮斯(Shelley Rice)是紐約大學的攝影教授，攝影藝術評論家，電影製片人。「倒轉的心靈旅程」（Inverted Odyssey）的展覽策劃人。這個展覽選擇了跨越二十世紀幾乎分別代表三代人的三位女性藝術家，克勞蒂·卡鴻（Claude Cahun）（1894－1954）、瑪雅·德仁（Maya Deren）（1917－1961）和辛蒂·雪曼(Cindy Sherman)（1954－）。同樣是用幻想來變化身份認同，以及展現個人內心的幻象和叛亂，世紀初的卡鴻，如同同時期的許多自傳性小說的女作者一樣，遊戲於她封閉的個人化空間。一九二一年起，克勞蒂·卡鴻扮演著各種現實／非現實、可能／不可能的人物，不停地變幻著身份，她覺得：「面具下總有另一張面具，一輩子我也揭不完這一層又一層的臉」。「在私密又公開，藏匿又揭露，真實又虛擬之間，卡鴻用攝影機玩弄著曖昧的視覺遊戲，誘引我們進入唯獨屬於她的私人空間，讓我們看到、分享了內部生活的詭趣」（李渝《內航》）。世紀中的瑪雅·德仁，則始終航行於自我內心的幻象中，她甚至把自己的名字改為在梵文中有「幻象」之意的「瑪雅（Maya）」，從一九四〇年代開始，她以自己為角色拍攝實驗電影。一九四三年與她的丈夫海密合作的〈午後的拼圖〉中，她一個人扮演幾個角色，敘事方式於現在、過去和未來之間進進出出，其中一段活動完全都是倒著做的。一九四四年的〈在陸地〉，為了尋找失落的棋子，在海邊、陸地四處奔跑。瑪雅自己認為這是一部「二十世紀的神話旅

程」，並稱其為「倒轉的心靈旅程（Inverted Odyssey）」，這個題目也被引用為這個展覽的題目。「Inverted」有反放、倒置的意思，「Odyssey」可視為外在的物體性的冒險旅行，也可視為內在心靈的旅程。很明顯的，展覽借用的是後一種意義。而世紀末的辛蒂·雪曼的「私人空間是公開的，裝模作樣得一點也不靦腆。她策劃戲劇性，營造在驚悚中透露著戲謔，認真地擺弄著荒唐的視覺效果。她照片裏使用的道具很多……經過辛蒂·雪曼的調弄，小女孩的玩具和遊戲，一一都變成了個人藝術特質。鏡頭運作之間……瘋顛或正常、胡鬧或正經、通俗藝術或精緻藝術，有什麼倫理規格一概不管，全都將它們反置倒放，照自己的意思再來一遍……將現實支解後不延意也不創新，只是有精心地『亂』排置一次，現實世界的不安和焦慮越發現出了叫人害怕的形狀」（李渝《內航》）。這三位女藝術家，一個世紀走下來，從壁櫃、室內、庭院，到海邊、陸地，到臥室、辦公室、藝術史、太空，到莫名其妙的地方，身體的旅程是越走越遠，而心靈的旅程要走到哪裡呢？

我到紐約不久，就在紐約大學的格瑞畫廊（Grey Gallery）看到「倒轉的心靈旅程」展覽。這個展覽選擇的三位女性藝術家，雖然與我的研究課題一九六〇～七〇年代的女性主義藝術沒有直接關係，但與我最感興趣的女性的心理歷程、感受、表達方式密切關聯。於是，我找到了這個展覽的策劃人之一雪莉·

芮斯。沒見到雪莉・芮斯以前，聽她的
學生說，她的工作原則很嚴格，工作時
間以外絕不談工作的事，聽起來像是個
很不好說話的人。但我與雪莉的約會卻
異乎尋常的容易，她幾乎是不假思索地
答應，並是在她工作之外的課餘時間，
地點是她選擇的，在紐約大學附近一家
他們經常隨性坐坐的咖啡館。老實說，
這實在不是一個明智的選擇，咖啡館太
吵鬧了，我們不得不扯著嗓子大喊大
叫，這種方式談話對我來說簡直是受
罪。好在雪莉原來是個熱情洋溢的人，
說起來滔滔不絕，笑起來也春風得意，
倒省了我喊叫的力氣。

訪　談

LW（廖雯）：我對你策劃的「倒轉
的心靈旅程」（Inverted Odyssey）展覽很
感興趣，你如何想到要把這三位幾乎是
分別代表不同三代的女性藝術家放在一
起？你認為她們之間的聯繫是什麼？

SR（雪莉・芮斯）：一九九五年夏
天，紐約大學格瑞畫廊（Grey Gallery）
的總監琳・格姆帕特（Lynn Gempert）看
了克勞蒂・卡鴻在巴黎當代藝術博物館
的回顧展，很感興趣，一九九六年她建
議在紐約為克勞蒂・卡鴻做一個個展，
並希望與我合作。我對做個展不感興
趣，建議包括瑪雅・德仁和辛蒂・雪曼
的電影和照片，這樣美國觀眾就可以對
這三位藝術家有更多更新的瞭解，辨別
出她們的相似點，突出她們的不同點。

LW：你認為這三位藝術家有什麼相
似點和不同點？

SR：克勞蒂・卡鴻（Claude Cahun）

與雪莉・芮斯合影，2000 年 3 月 20 日，紐約大學附近
的咖啡館。

把自己的小的黑白照片視為夢的故鄉，
如兩維的空間，把她自己變形為佛、玩
偶、吸血鬼、小丑、天使、男人、女巫
或海員的樣子，這些都是社會中不容許
她擔當的角色。克勞蒂・卡鴻說：「我
最高興的時刻就是夢想，想像自己是別
人，扮演自己喜歡的角色。」她在自己
家的後院開創了一個全球的舞台，她把
家庭環境變化為國際舞台的微型黑白照
片。正如早期作品是把她從社會範疇的
牢獄中解救出來的夢境之鄉一樣，後期
作品把她從宗教仇恨和戰爭的束縛中解
救出來。如同十九世紀的先人一樣，這
位藝術家運用攝影來開展沒有溪流的航
行旅程，從而把自己投入到自己生活環
境之外的世界中。從開始到結束，她始
終在逃避，她的攝影作品為她提供了一
個平行的劇場，可以自由地過想像中的
生活，而這些在歷史現實世界中都是拒
絕她的。她創造了一個個人的辭彙、個
人的神話，在鏡子中自己的肖像雖然是
間斷和無聯繫的，但過去仍舊依賴傳
記、情感、態度和生活事件，僅僅描繪
最親密的空間──如個人身體、家庭環
境、後院──這些小型照片描述了她歷
史性的心理歷程，這是通常在社會中的
她所得不到的。

瑪雅・德仁（Maya Deren）認為：「宇宙曾一度被視為被動的舞台，在這個舞台上人的意願發生戲劇般的衝突，然後解決衝突。現在人們發現看似簡單和穩定的東西，實際上是非常複雜和不穩定。人們自己的發明被注入新的力量，隨後人們又必須發明一種新的關係。不像尤里西斯，他不再能夠從穩定的時間和空間上跨越宇宙來找到奇遇，而不能解決衝突。每個人是自己漩渦的中心。他所遭遇到及面臨的冒險奇遇的複雜性和龐大性是圍繞他個人身份而結合在一起。個人身份的完整性與相對宇宙易變動性構成對立面。」這些話是瑪雅一九四〇年代後期她為自己的電影〈在陸地上〉所寫的專案筆記，她希望透過這部

辛蒂・雪曼（Cindy Sherman）(1954 −) 的作品〈無題靜止軟片6號〉(Untitled Film Still #6)，1977年。

電影創作出「一部二十世紀的神奇航行」。這部電影 透過玻璃記述了荷馬的奧狄賽和路易・卡羅。但是她自己是這部電影的明星，女主人翁出生在海上，她在尋找丟失的棋子。尋找經歷帶著她走過山川，跨過溪流，穿過自然和文化，直至找到棋子。順著她十九世紀祖先的腳步，瑪雅・德仁把自己放入片中，將個人表達的戲劇行為個人化。像辛蒂・雪曼和克勞蒂・卡鴻一樣，瑪雅・德仁感到需要把自己放入人類經驗的史冊中。因此，她把自己作為主人翁並非僅是簡單的個人表達，這也是個人超越的嘗試，試圖將隔絕的自己放到更大的團體意識中。

　　辛蒂・雪曼(Cindy Sherman)穿越了文化形象，如同購物者穿越跳蚤市場的貨櫃。這種對比比較遙遠，因為她的人物總是「別人用過的」，而非創造出來的。她再迴圈的作品依賴識別的力量，而非直接經驗。她對混亂的地方或亂嚷的人群不感興趣，她的體驗都發生在純粹的世界裏，每件東西都已經被凝固為形象，猶如神器，這些東西是完整的、自我封閉的，如同死亡一樣安靜。她的攝影和電影作品一樣，都在過去二十年中發生演變，如同穿行於形成我們流行文化的理想化和可怕的神話故事。但是美國文化是多文化和多時空的鏡子，一堆歷史和地理的垃圾，這裏堆積了高雅和低俗文化，新的和老舊的，第一和第三世界共存的偶像。辛蒂・雪曼的才能就是她的能力，不用鏡子，但是會成為鏡子；容許她的身體以一種超世和幽默的方式來反映構成我們這個世界觀點的種種圖像。她把自己變為電影明星、女

克勞蒂‧卡鴻（Claude Cahun）（1894 – 1954）的作品〈自畫像〉（Self-Portrait），黑白照片，1921 年。

巫、義大利紳士，或者藝術史上著名的貴族，穿越歷史和時裝雜誌時，她同樣地輕鬆。仔細地調節好燈光、服裝和背景，她創造出一個把自己放在與祖先和同代人的生活方式和環境中的虛假場面。一個年輕女人待在家裏，就招致別人的憤怒。辛蒂·雪曼的旅行是倒轉的心靈旅程，變成一個電視機，可以使世界上的各種形象伴隨她，如同河流穿過。她不將自己扮演成某個特殊人物，而是運用同代人的親身經歷構成的「個人漩渦」。如同瑪雅·德仁一樣，她把自己「扮演為相對宇宙的一個可以變化的人物」。克勞蒂·卡鴻對被鏡子反射面的變形所困惑到非常憂心。而辛蒂·雪曼不同，透過反映我們的文化神話，她自己也很荒誕地變成為其中一員。

LW：如何理解你這個展覽題目「倒轉的心靈旅程」（Inverted Odysseys）？

SR：最初展覽的題目叫做〈自我投射〉（Projected Itself），我覺得很有意義，但出錢的人不理解，所以改成現在的題目〈倒轉的心靈旅程〉（Inverted Odysseys），這個題目很多人喜歡，但並不理解。這是瑪雅·德仁的一個電影的題目，她認為她的奧狄賽（Odysseys）是關於她思維的歷程，並非一般性的環遊世界。她把這些故事編成電影，展現自己處於不同環境的思維歷程。我用這個電影的題目做這個展覽的題目，指的也並非身體的歷程，而是頭腦、心靈的歷程。

LW：我想瞭解作為年輕一代的批評家，你如何看待一九六〇～七〇年代的女性主義藝術？

SR：美國早期的女性主義藝術家，年齡比我大，現在大約五、六十歲，她們中有些人很有名，但也有一些有趣的人沒有那麼著名。攝影界從未有過重大的女性主義藝術運動，但攝影界受益於女性主義。女藝術家探索的許多女性主義問題，如辛蒂·雪曼（Cindy Sherman）、芭芭拉·庫葛兒（Barbara Kruger），還有許多一九六〇～七〇年代的女性主義藝術家。現在談起女性主義藝術家，往往會涉及到攝影藝術家，她們開始出頭，這就是過去幾年中美國藝術界出現的現象。我想在這個展覽中，展示她們共同思考的問題，不管她們是攝影藝術家，還是電影製作人，只要她們關注這些問題。我個人也是電影製作人，我們跨越了所有主題界定的疆界。

LW：你認為她們和年輕一代的女性藝術家在創作觀念上有什麼不同？

SR：我們談的是藝術還是攝影，或者兩者兼而有之？我所有的朋友都是藝術家，我本人喜歡寫攝影方面的文章，我受過藝術方面的教育，但我的專業是攝影。我開始做攝影的時候還沒有什麼人做過，我覺得很有意思，是個很有趣的事業，值得花費我的精力，我喜歡做我喜歡做的事情。你的問題我甚至不知道怎樣回答，在大眾瞭解我的那一面，我的專長是攝影。

LW：你似乎一直在強調專長和媒介，我認為重要的不是使用什麼媒介，重要的是藝術觀念。我的問題是年輕一代的女性藝術家和前一代的女性藝術家，在藝術觀念上或者關注的問題上有什麼不同？

SR：在美國，一九六〇～七〇年代，攝影是一個領域，藝術是另一個領

瑪雅‧德仁（Maya Deren）（1917－1961）的作品〈中午的陷阱〉（Meshes of the Afternoon），電影，1943年。

域，而現在攝影和藝術是同一個行業，這是非常重要的變化，部分原因是我們對「形象」含義的理解改變了。一九六〇～七〇年代，藝術家創作的觀念不同，他們經常閱讀大量的智慧的談話，對社會、政治、甚至哲學問題關注的興趣很大，當時的許多藝術家自視為反文化的左翼分子，前衛知識份子。甚至當有些非官方的空間辦成畫廊時，當人們開始利用攝影而非繪畫藝術時，他們決定不再創作「漂亮」的作品。總之，他們都做出反文化的革命姿態，反對資本主義的藝術體系。而現在這些對藝術家都不重要了，現在的藝術家使用形象創作。

我開始的框架是發現作為個人的其他選擇，處理環境中的社會、歷史問題和經濟現實。美國生活價格便宜，工作也比較容易。我們都居住在這裏，我們

經常去咖啡館，一起談天、讀書、交流，經常像一個大家庭中的人一樣相互溝通。一九八〇年代，經濟體系發生了變化，藝術體系也隨之發生了變化，商業、市場化、包裝都流行起來，甚至連如辛蒂‧雪曼、芭芭拉‧庫葛兒也為了迎合市場，改變了以往作品的反文化形式。一九七〇年代，人們談藝術家是前衛的、革命的、左翼的，到了一九八〇年代，就再也沒有人這麼談論藝術家了。年輕人對錢、對新技術更有興趣，對哲學和知識方面毫無興趣，政治的觀念也沒有了。一九六〇～七〇年代的藝術家使用材料，使用攝影已經是很有革新意義的事，而現在的藝術家使用網路（Internet）才是時髦。他們懂得那是未來，未必是使用新技術來賺錢。

整體來說，一九六〇～七〇年代的人，尋求在政治現實中確定自己，現在雖然也流行政治現實，但他們不再像以前的藝術家那樣關注閱讀、哲學，他們關注的是什麼把人們聯繫在一起。於是，與他人在網路上取得聯繫大受歡迎，現在藝術界仍然展示繪畫作品，可是許多藝術家都想使用網路。與以前的政治現實相比很不同，技術現實也不同。譬如科幻電影、小說，一九六〇～七〇年代的藝術家是對其先進的科技感興趣，並視其為文化的先鋒，而我現在有許多學生也喜歡科幻電影、小說，可對他們而言，看科幻電影、小說是他們的嗜好。

現在的年輕藝術家並非只關心如何賺錢，他們關心的是以錢為主。他們喜歡用藝術賺錢，但他們也可以用網路賺錢，而且許多人用網路比用藝術賺的錢多得多。用藝術賺錢和用技術或形象工作來謀生的區別是處於不同的社會階層，但他們毫不在意，他們只關心個人形象、生活方式、如何融合在這個社會中。與我們這個年齡的人不同，我們有過成功、失敗，是拚過來的。的確很不同，個人的投入、與社會的關係、從事的職業都不同。而且如好萊塢創作對明星的崇拜，使大家都想出名，人們對錢的迷戀，如同對好萊塢電影的迷戀。

LW：你說的年輕人是指……

SR：一般是指四十歲以下的人，但如辛蒂‧雪曼，雖然四十多歲，觀念也是年輕一代的。

LW：你是說辛蒂‧雪曼也很關注商業和市場嗎？

SR：一九八〇年代辛蒂‧雪曼和許多藝術家一樣，也開始關注市場化。他們知道如何聘請既是朋友又是批評家的人來負責管理自己的畫廊，有些文章也談論過這個問題，說他們的任務是市場推動。他們這一代人的經濟條件不錯，而且辛蒂‧雪曼是其中為數不多的既賺錢又創作作品的藝術家。他們在某一段時間裏變得非常有名，與名流為伍、對市場運作熟悉，這些都是真的，計畫出來的，並非我杜撰的。儘管他們都運用網路，可他們仍然要面對文化交流進入權力的介面。這些問題已經不再是個人表達的問題，而變成社會介面、流通問題，我認為這一點是重大的觀念變革和轉移。

在這個全球的時代中，我們現在剛開始有一些開放的想法，仍然有許多限制如法律，我們愚蠢的市長告訴我們應該說和做什麼，我們對此做法一點也不

雪莉‧芮斯策劃的展覽〈倒轉的心靈旅程〉中，瑪雅‧德仁的作品〈中午的陷阱〉，電影，1943 年。

習慣。有許多壓制仍然控制著人們的頭腦，應該推動人們頭腦的進一步開放，如市場的開放，人們的想法是正確的。

另一個不同是，以前沒有女性評論家、女性畫廊，現在女性問題很關鍵、很突出，這也是觀念轉移的問題，有女性在周圍使世界發生了許多變化。一九六〇～七〇年代，沒有很多的女性說我們有各種身份，因為這是被禁止的。現在有許多女性和男性都可以關注這類問題，如男同性戀問題，男同性戀的行為也可以被接受了。主題的改變使每個人對身份都感興趣，辛蒂‧雪曼也因此出名並影響了許多人，甚至不少亞裔的藝術家。

（錄音翻譯：張芳）

國家圖書館出版品預行編目資料

不再有好女孩了：美國女性藝術家談錄＝No More
Nice Girls：Interview the American Feminist Critics
and Artists / 廖雯 著
--初版.，台北市：藝術家出版社：民 90
面： 公分----

ISBN 986-7957-09-1（平裝）

1 藝術家 — 美國 — 訪談錄 2 女性主義

909.95208 90021672

美國女性藝術家訪談錄

不再有好女孩了
No More Nice Girls

廖雯／著

發 行 人　何政廣
主　　輯　王庭玫
編　　輯　黃舒屏、江淑玲
美　　編　王孝嬡
出 版 者　藝術家出版社
　　　　　台北市重慶南路一段 147 號 6 樓
　　　　　Ｔ Ｅ Ｌ：(02)2371-9692～3
　　　　　Ｆ Ａ Ｘ：(02)2331-7096
　　　　　郵政劃撥：0104479～8 號 藝術家雜誌社帳戶

總 經 銷　時報文化出版企業股份有限公司
　　　　　桃園縣龜山鄉萬壽路二段351號
　　　　　TEL：（02）2306-6842

初　　版　中華民國 90 年 12 月
定　　價　新臺幣 320 元